U0108193

青天

女書

撥開烏雲見青天

青天

女書

撥開烏雲見青天

青天

女書

撥開烏雲見青天

青天

女書

撥開烏雲見青天

女書

撥開烏雲見青天

女書

撥開烏雲見青天

女書

撥開烏雲見青天

女書

撥開烏雲見青天

女書

撥開烏雲見青天

女書

撥開烏雲見青天

女書

撥開烏雲見青天

女書

撥開烏雲見青天

女書

撥開烏雲見青天

女書

女書

女書

女書

女書系列 fembooks 8

女／藝／論

--台灣女性藝術文化現象

主編 林珮淳

我們一路顛簸走來

　　婦女運動在台灣，二十餘年了，是由女性參與社會運動起的頭，當年的前鋒呂秀蓮如今已步入政壇，李元貞、施寄青等也已成爲台灣婦運、女權的奠基者。「婦女新知」和一些其他的女性團體，作爲凝聚女性力量的磁場，這一路走來，不算平坦順遂，在顛簸中，有人崛起，有人淡出，有人白頭，有人紅顏正好，說是熱鬧，但總也是船過水無痕，誰來寫這些女人的故事？「女書店」的誕生，給女人機會說女人的心事，女人自己寫女人的故事，這個篇章，才剛剛開始呢！好在新一代具有女性主義意識的學者和專業人才，人數比以往多得多，甚至還有一些男性也信仰女性主義，以人數的增長和人才的多樣化而言，往後女性在各方面發展的路，不一定就從此是康莊大道，但至少應該更加四通八達了。

　　回首看過去的二十年，台灣的婦女運動先從要求女

權的平等開始，爲了落實男女平權，必須進一步爭取平權的立法，然後才可能保障婦女人身及財產的安全與平等。女性論述的落後，好像是在正義的關頭，不得不執行「先斬後奏」的權宜之計，先除舊害，再立新論。所幸，今天越來越多女性議題的研討會和出版物，逐漸可以彌補長久以來虛空的半邊天。

台灣的女性藝術家在七〇年代第一波女性運動中，幾乎是全然缺席的。台灣早期女性藝術家對女性運動的反應冷淡，不論從藝術或社會學的角度，都是一項值得研究的課題。到八〇年代末、九〇年代初美術方面才有吳瑪悧、嚴明惠、侯宜人、傅嘉琿、林珮淳等；劇場方面有汪其楣，舞蹈方面有羅曼菲、陶馥蘭等；電影方面有黃玉珊、劉怡明等的出現，她們比較重視藝術創作中的女性意識，但仍少有真正女性主義的創作者，這一點和文學領域是不同的。這次由於「女書店」的支持，吳瑪悧和林珮淳的熱心規劃和聯繫，以及「國家文藝基金會」的贊助，圓滿辦成一整年的「台灣女性藝術系列講座」，雖然是偏重於美術領域的，但是終於集結出版了台灣有史以來第一本專論女性藝術的著述，真的相當難能可貴，過程中「女書店」楊瑛瑛的緊迫盯人居功厥偉！

目前台灣在各種領域裡，都已經有許多表現傑出的女性人才，可是一旦面臨重大議題的討論或決策會議時，獲得參與機會的女性是極其少數的幾位，多數時候還是完全漏掉女性的成員。可見女性雖然在工作上獲取較爲

平等的機會，但是做了事，並不表示掌了權，女性掌握權力者，仍屬鳳毛麟角的特例。著述本身，也是知識份子改變社會的權力來源，女性在過去並未積極掌握這項發言權，只要有出版和發行的管道，除了過去「起而行」的平權實踐以外，也需要「行之成理」的平權立言。

這一本《女／藝／論》集結了當代女性創作者、藝術史學者、社會學者、藝評及藝術行政工作者的專文，縱觀歷史，橫掃當代，各有見解和不同的書寫風格，充分顯示台灣社會的多元特質。雖然已是好的開始，但還是期待未來能夠一路持續地走下去。

陸蓉之

導 論

1997年3月至1998年2月持續一年的「台灣女性藝術系列講座」，由吳瑪悧策劃、國家文藝基金會贊助，在女書店主辦下已告圓滿結束。多位參與的女性藝術學者與創作者，分時段與場次提出對女性藝術相關的論述，而本書的問市即爲這項活動的具體成果，1998年5月份，由台北市立美術館首次推出的台灣女性藝術展「意象與美學」更是這些論述的呼應與映證，多篇受邀於美術館發表的文章大多來自「女性藝術講座」，從論述中的觀察／研究到展覽作品的呈現，似乎已逐漸畫出了台灣女性藝術的軌跡。本出版乃收納了系列講座中多篇的文章，是一本純粹的「她的故事」(herstory)，內容包括台灣女性藝術發展史、作品的評析、藝術家的訪談與西方女性藝術的對照等，是國內第一本有關台灣女性藝術的書籍，也是足以塡補台灣藝術史(history)所遺漏的女性藝術史料與評論。以下筆者將以四部份來敍述每篇文章相互的關連性與意義性，以帶引讀者進入本書內容：(1)她的故事(herstor-

y)的發展背景;(2)歷史的觀察;(3)台灣女性藝術與西方女性藝術的對照;(4)西方女性藝術作品／評論的啓示。

本篇導言中的第一部份「她的故事(herstory)的發展背景」主要是簡介本書出版的起緣及相關歷程,而歷程中的點滴正是本書產生的原動力。第二部份「歷史的觀察」的第一至四篇同樣談論台灣女性藝術史的文章,四位作者從她們不同的專業領域切入。陸蓉之是台灣女性藝術運動的發起人之一,也是第一位受邀前往中國大陸發表介紹女性藝術發展的學者,〈閨秀藝術的古介演變〉乃從中國古代閨秀藝術談至今日的台灣女性藝術現況。賴明珠專研日治時期台灣藝術史,是研究當年被遺忘的女畫家的重要學者之一,若非賴明珠耐心的挖掘曾參與官展的女性,並加以探討她們的作品及爲何消跡的文化背景,恐怕多數的女性作品會從此被遺漏,因爲她們的家屬有些人也不知死去多年的祖母竟曾是在官展出現過的畫家,而得獎的作品在床下被尋獲時已幾近毀損。另外,第三至四篇文章分別由賴瑛瑛與羊文漪執筆,她們以歷史研究及美術館策展人的角度來看台灣女性藝術。北美館主辦的台灣女性藝術展「意象與美學」即由賴瑛瑛負責策劃,而羊文漪也曾參與代表台灣的國際性策展,此篇文章即爲發表於德國波昂美術館的部份內容。

第三部份「台灣女性藝術與西方女性藝術的對照」收納了三篇文章:薛保瑕的〈台灣當代女性抽象畫之創造性與關鍵性〉、簡瑛瑛的〈女兒的儀典——台灣女性心靈與生態政治藝術〉以及吳瑪悧的〈洞裡玄機——從圖象、材料與身體看女性作品〉。這三篇主要是探討台灣女性藝術作品本身,並且

從西方藝術理論及作品對照本土的女性藝術作品，以挖掘本地特殊的女性美學與特色。薛保瑕以抽象畫家的身份探討台灣當代女性抽象畫是很貼切的，又以藝術博士背景成功完成了此完整的論文，尤其在訪談畫家的部份揭露的更是前所未見的資料。簡瑛瑛從女性主義文學作家觀點，對台灣女性藝術做初探，成功的為此領域開闢出本土女性美學，〈女兒的儀典——台灣女性心靈與生態政治藝術〉是一篇涵蓋既廣又生動的文章，評論角度令人耳目一新，證明更多人參與台灣女性藝術研究實為重要且必要，因為多數女性藝術創作者如果必須兼寫作往往會處於兩難處境。吳瑪悧的〈洞裡玄機——從圖象、材料與身體看女性作品〉是針對新世代女性的裝置作品，從西方女性主義理論切入，探討出現於女性的類似意象如洞、口等的創作意涵。吳瑪悧可稱為台灣當代藝術傑出的創作者，她的影響力並不止於單一創作領域，不管在主流體系、前衛觀念藝術、女性主義藝術、女性主義社會運動的第一陣線上皆未曾缺席，若有人批評「搞」女性主義藝術是搶大餅爭地盤而無真本事，那吳瑪悧的成就與無私的行動對這些無謂的批判無疑是當頭棒喝。

最後一部份「西方女性藝術作品／評論的啓示」是以四篇文章為範圍：筆者的〈女性、藝術與社會〉、侯淑姿的〈女攝影家鏡頭下的女體〉、陳香君的〈少數族裔政治中的性別政治〉以及傅嘉琿的〈藝術史中女性主義之評論〉。〈女性、藝術與社會〉是筆者從瑪莉・凱利（Marry Kelly）的作品〈出生後文件〉提出女性藝術與社會中現存的父權結構關係。此作品是瑪莉觀察嬰兒的成長以分析人類如何被父權社會所塑

造、記載她的兒子小時候的生活以及與她的關係。另外一篇〈女攝影家鏡頭下的女體〉是介紹西方女性作品以「女體」凸顯女性的性意識或主體性的自覺，作者侯淑姿是攝影藝術家，作品常以女體相片大膽表達她對性別角色的見解，在台灣保守社會是相當富挑戰性的，此篇文章正可較客觀／清楚的對此議題作探討。陳香君的〈少數族裔政治中的性別政治〉則是把女性議題提到「女人的身份與族群的身份」上，經由對〈他／她者的故事〉一展覽的批判提出後殖民女性主義所關心的問題。陳香君目前正於英國里茲大學攻讀博士，指導教授爲國際知名女性藝術評論家波洛克(Griselda Pollock)，相信她對未來台灣女性藝術的評論會注入一股很大的力量。傅嘉琿的〈藝術史中女性主義之評論〉是一篇完整對西方女性主義藝術評論的介紹，幫助讀者深入瞭解各式理論流派，也可帶給本土藝術多方啓示。傅嘉琿目前於紐約教書及攻讀博士，多篇有關女性藝術展覽的評論陸續發表於國內外報章雜誌。

她的故事(herstory)的發展背景

台灣女性藝術首次被熱烈提出、「女性主義」及「女性議題」公開被探討是在九〇年代初期，經過多年的醞釀、辯證與展現，而促使今年公立美術機構推出在台灣藝術史中首度出現的「台灣女性藝術展」，這是個對台灣藝術極爲重要的轉捩點，而本書的出版也與此發展有著緊密的關係性。

九〇年代初期，陸蓉之與嚴明惠在婦女新知基金會的協助下，假誠品畫廊舉辦了女性藝術作品聯展，並於系列演講

中介紹西方女性主義藝術的觀念與作品，為當年極為保守的台灣藝術文化引爆出相當大的震撼。嚴明惠激烈的女性主義論調及創作為多數畫家所困惑而難以認同，次年她又邀請了多位女性朋友在帝門藝術中心舉辦了聯展〈女我展〉，在張金玉的企劃下做了多場的演講並完成了一本畫冊，雖然多數參展的藝術家缺乏對「女性議題」的認同，但因著此展的啟發與影響，日後她們之中有多位都紛紛投入為台灣女性藝術尋找定位的奮鬥行列。後來連續兩年間，陸蓉之也做了兩次策展及發表數篇文章。1994年，由侯宜人在台南「新生態藝術環境」首度結合女性音樂、舞蹈、戲劇、影像藝術的工作者一起聯展，由簡扶育攝影而完成了百餘頁的展出記錄，雖然看不到清楚的女性議題，但已再度散播了女性藝術的聲音。隨著聯展的出現，陸蓉之、嚴明惠、吳瑪悧、傅嘉琿等人也陸續介紹了有關西方女性主義藝術／運動的文章。

　　1995年，筆者在澳洲攻讀博士的期間，曾參與當地的女性藝術活動，這個經驗激發了我與吳瑪悧等女性朋友，在《藝術家》雜誌主編楊佩玲的策劃下開始了「女性與藝術」專欄。此專欄由多位關心女性藝術的學者接力投稿，發表的文章已累積不少的影響力，至今仍持續進行中，本書多篇文章皆曾是發表於此專欄的部份論述。97年4月吳瑪悧在「女書店」負責人蘇芊玲的支持下，與經理楊瑛瑛共同策劃了「台灣女性藝術講座系列」，並獲得國家文藝基金會贊助出版。在女書店小巧的座談空間，以每個月兩次的題目，吸引了許多青年學子的參與，女性藝術創作者也被激發出寫作與演講能力，不管是主觀介紹自己的作品，或客觀的研究某個女性藝術議

題，經由常態性的聚會累積了多篇的論述，同時增進了相互的友誼與創作經驗的分享。「女學會」的學者也給予熱烈的支持並參與引言及討論，使得藝術工作者與婦女團體共聚一堂，面對面的去討論原本弱勢的女性藝術課題。因此，這本書的出版是眾多女性朋友的協力合作，以女性自己的力量寫下自己的故事。

歷史的觀察

第一篇文章陸蓉之的〈閨秀藝術的古介演變〉是從中國古代閨秀畫家的介紹，而帶出台灣女性藝術家的今昔比對。文章中深入描述了中國婦女如何在「男尊女卑」的社會中被塑造成「宮掖」、「名媛」、「姬侍」、「名妓」四類的閨秀藝術家。唯有出身於王公貴族或官宦世家，或出身卑賤被賣入青樓，或嫁入官宦為妾的女子才有機會展現才華。在台灣，由於中國儒家思想「三從四德」的規範仍根植於移民來台的婦女，又加上日治時期的女子教育都以培養溫順母職為主，賴明珠在〈日治時期留日學畫的台灣女性〉文章中也有所說明，「在父權式思考模式下，台灣的女性沒有習慣去思考、質疑甚至辯駁被分配扮演的社會角色。」賴明珠研察了六位優渥家庭出身的女性，雖有機會接受現代化中學教育，卻只有陳進一人能持續作畫並成為台灣畫壇第一女畫家，其他的終究逃不過結婚生子的宿命，將自我與興趣一起陪葬。當然，她們有接受美術教育的機會比古代女人纏足不出外門的條件較為優勢，而賴瑛瑛在〈台灣女性藝術的歷史面向〉中也指出，「日治時期在台展、府展公開公平的競賽原則，女流畫家備

受矚目，女性藝術的參與意願相當高，由此可知她們創作的持續力及旺盛能量。」因此，日治時期的台灣女性畫家的情況是：特殊的出身（富裕家世）是必備的條件，並且需拜師於主流（男性）教育體系並在男性評價（官展）中受肯定，作品的主題與風格也被教導以花卉、靜物、人像的細膩寫實為主。

　　1945年國民黨遷台後的台灣畫壇曾引起本土與中原畫家的論戰，本土女性畫家如〈內在空間與外在空間〉一文中指出：「隨著政權更遞，國民黨入台後，凡是跟隨來台保守派國畫家（亦多具政治影響力），在大中國意識型態運作下，取代先前油畫、排擠了東洋畫，而成為政治正確之畫壇主流。」中原女性畫家在此優勢下多數進入教育體系內任教，也擁有較多社會資源及參展的機會，但由於戰後婦女必須先照顧家庭而犧牲自我創作，多數的她們仍延續中國閨秀的畫風。陸蓉之指出「不論本地或來自中原的女性畫家，他們的創作風格，此時普遍仍趨向保守，題材內容皆受限於婦女生活的經驗，幾難超越傳統閨秀藝術的格局。」

　　另外，同時出現於台灣藝壇的「抽象表現主義」風潮中，也有少數女性參與現代藝術運動，她們以非寫實畫風打破閨秀文化，但卻由於女性弱勢社會角色無法如男性會員一樣受到藝評的重視。當今日多數的男性紛紛在畫廊或美術館舉辦回顧展，或成為藝術界的重要人物時，這些女畫家卻大多移民國外或消跡於畫壇。當然，她們有勇於面對無知未來的挑戰，已具有劃時代的意義。薛保瑕在〈台灣當代女性抽象畫之創造性與關鍵性〉一文中指出：「她們已充分解放主題的

創造力，尋求高度的自主性；她們以自發性的創作方式、體驗內在世界的未知事物、同時排除慣例的思考模式等的訴求；皆呈現出七〇年代台灣的女性抽象畫家們，以進入自我主體確定的一個重要時期。」

八〇年代以後的女性藝術發展，陸蓉之對女性藝術「條件」的改善持以樂觀的期待，有越來越多的女性在男性主流藝術體系經營出另一局面，不管是在創作比賽獲大獎，或主持前衛藝術空間，或以高等藝術學位擔任教育、美術行政的重要職位。然而，在美術館擔任研究、典藏、策展等工作的賴瑛瑛也指出值得警惕的事實，即：「女性藝術游移於權力核心邊緣的自由發展，似乎仍被視為特異的少數，難以獲得更嚴謹、正面的評介及認同。在此，當代藝術機制的運作中，女性藝術家的才智表現雖是絕對重要的環節，然其語彙、符統、型式及內容的閱讀及宣導卻更需要有所有藝術世界的群體參與，建立女性藝術自主的理論及歷史。」

台灣女性藝術與西方女性藝術的對照

薛保瑕的〈台灣當代女性抽象畫之創造性與關鍵性〉以三大問題作為研究範圍：(1)相關於抽象藝術與個人之創作發展的問題；(2)相關於女性藝術家個人經驗的問題；(3)相關於台灣藝術生態的問題。她又親自訪談了十一位女性抽象畫家並將回答內容列表分析，以深入了解她們如何在面對弱勢族群（非主流／無市場）及弱勢性別角色的雙重壓力下，仍怡然自得繼續創作，這或許是多數台灣女性藝術家的特性。在研究中發現多數的她們追求「自由、自我、本質、隨性、尋

道、人跟人的關係與存在的狀態」。當被問及是否持有特定的女性經驗、女性特質、女性意象等的訴求時，她們居然成一致性的回答：「沒有」、「不需要讓觀眾辨認出她們是女性」，而對女性主義藝術的界定是「不強調、不接觸、不管它、不贊成」，這些反應難道是保守的閨秀風格之延續，還是更加自我的表現？這的確是很值得日後做更多的探討。

　　另一篇簡瑛瑛的〈女兒的儀典〉則以西方女性主義母系藝術的特點來看台灣女性藝術創作，評論對象相當廣泛且具說服力，包括日治時期的畫家、樸素畫家、抽象畫家、女性主義藝術家、裝置藝術家等，並把這些作品放到世界女性的視野框架對照，她發現「西方女性心靈藝術較具批判、反思力，在父系中較衰微，科技文明掛帥之際，遠古女神、信仰及其圖像成為女性／藝術家們自我增強（self-empowerment）的法寶。而第三世界及本土女性的心靈承傳則呈較多元及包容的面貌，不論來自東西宗教或民間信仰源頭，女神意象以較母性、在地化，尤其是生活化方式呈現，而成為女性身、心、靈較自然融合的狀態。」她從女性心靈對自然、環境與宗教儀典的關懷做評介點，投射於作品而完成的評論，這或許是台灣女性藝術較適宜的美學切入點。另一篇吳瑪悧的〈洞裡玄機——從圖象、材料與身體看女性作品〉，也以西方女性主義本質論觀察台灣年輕的女性藝術家的裝置作品，雖然這些藝術家可能不同意她的看法，因為或許台灣新世代在兩性結構較改善後，所思考的重點是在於如何進入主流，而無心面對女性的議題。但此篇論述的確可提出有異於男性評論觀點的女性美學，並可挖掘女性創作的潛

意識。

西方女性藝術作品／評論的啓示

　　〈出生後文件〉是瑪莉・凱利以孩子的尿布、牙牙學語的發音記錄、塗鴉的手稿等現成物去探討父系文化中文學、科學、醫學、心理學、語文學等多層次的課題。筆者以此文章強調女性也可以從生活的經驗提出顛覆性的作品，除了做自我感性的創作外，可多加思考與社會的關係，它可以是非常女性的、母性的卻又能搗入結構核心解構父權觀念。侯淑姿的〈女攝影家鏡頭下的女體〉正與瑪莉・凱利的作品觀念成有趣的對照，因爲女性主義藝術是多元的，所表現的手法也可以是身體的或非身體的。其實以女性自己的身體／器官去顛覆父權文化中對女性的意念與形象，是相當犀利與反傳統的策略，但在某些文化背景（尤其在台灣社會）卻受到相當大的排斥，而瑪莉・凱利也認爲直接運用女體來創作可能陷入再被窺視的危機。陳香君的〈少數族裔政治中的性別政治〉主要是討論：在現代藝術中，女人以及女性主義與少數族裔政治之間有著什麼樣的糾結關係？究竟是什麼樣的機制導致了女人／女性藝術家在少數族裔政治中的消音或邊緣化？這篇文章可提醒身爲弱勢的台灣女性藝術家面對的「不僅是兩性資源分配不均或男女關係在各體制層面上不平等的問題，更經常結合國家在全球權力結構被分配的弱勢位置所帶來的種種對女性產生衝擊的問題。」最後一篇〈藝術史中女性主義之評論〉正如傅嘉琿所述：「之所以將此文章譯寫出，是因爲此文自 1987 年在全美大學藝術聯盟(CAA)出版

之《藝術報導》刊出以來，已成為學院中研究女性藝術必參考的第一篇文章，原因是它具備完整的書目討論及研究，它蒐集女性主義藝術發展二十年來的重要檔案資料，幾近忠實的涵蓋了女性主義藝術史的發展過程及其間的各種爭辯，故內容中雖有繁冗之處，全文之參考價值是不可忽視的。」因此，讀者可在閱讀此文後，廣泛綜覽西方女性藝術的歷史／評論，以及獲知西方女性藝術是如何在長期的努力下凸顯自己的特性，並逐漸進入教育體系，使得藝術學生有機會接受非單一／獨佔的藝術理論，而體認女性藝術的重要性。西方女性藝術理論的嚴謹與多元頗值得國人敬佩與學習，不管是否適合本土文化，她們勇於挑戰父權制度並用自己的力量肯定自己的價值，這其中的努力已帶給我們很多的啟示。

這本書從長達一整年的座談之後，在女書店楊瑛瑛、李詩慧辛苦的催稿、校稿及整理圖片下成功的出版。我們願將這本書獻給每一位參與的朋友們，也再次感謝女書店負責人蘇芊玲的支持，國家文藝基金會的贊助，以及十一位作者的文章論述，楊瑛瑛及吳瑪悧的座談企畫與協力編輯，這個美妙的合作經驗將為台灣女性藝術理論永遠留下精彩的記錄。

林珮淳

目錄

1 　我們一路顛簸走來 ◆陸蓉之

5 　導論 ◆林珮淳

19 　閨秀藝術的古今演變 ◆陸蓉之

41 　日治時期留日學畫的台灣女性 ◆賴明珠

73 　台灣女性藝術的歷史面向 ◆賴瑛瑛

87 　內在空間與外在空間 ◆羊文漪

107 　台灣當代女性抽象畫之創造性與關鍵性 ◆薛保瑕

175 　女兒的儀典 - 台灣女性心靈與生態政治藝術 ◆簡瑛瑛

197 　洞裡玄機 - 從圖象、材料與身體看女性作品 ◆吳瑪悧

211 　女性、藝術與社會 -- 從瑪莉.凱利的
　　〈出生後文件〉探討解構父權文化的女性藝術語彙 ◆林珮淳

225 　女攝影家鏡頭下的女體 ◆侯淑姿

233 　少數族裔政治中性別政治 1989 年英國亞非 /
　　加勒比海裔藝術家聯展《她/他的故事》 ◆陳香君

255 　藝術史中女性主義之評論 ◆傅嘉琿

閨秀藝術的古今演變

◉陸蓉之

　　本世紀以前的中國歷史上，一直有女性的書家、畫家、詩人、樂工、舞伎的生平簡介，及其重要作品的記述，甚至還有關於她們作品的評論等，見諸於歷代的畫史、畫論、地方誌等等。儘管這些記錄的內容，遠不及男性同輩的那般翔實，但是情況卻仍優於早先西方藝術史學者對待他們的女性藝術家。

　　清代的厲鶚曾編錄一部《玉台書史》，收進211位歷代女書法家。其後，湯漱玉女史仿厲鶚的制例，編錄《玉台畫史》，分作「宮掖」、「名媛」、「姬侍」、「名妓」四類，收輯二百餘位歷代女畫家。不過，儘管中國歷史上曾留下一些關於女性藝術家的文字記載，然而她們傳世的作品卻極為罕見，僅僅特殊幾位當時饒有聲名的閨秀畫家，她們的作品得以存留真蹟，可供當今世人一參其真面目，其他則不乏以魚目混珠的贗品充數。

　　所謂傳統的中國「閨秀藝術」，係指中國婦女受限於封閉

的生活空間，平時識見狹小，只能畫一些花鳥草蟲自娛，或偶一爲之的清秀山水或人物，都難以氣魄見長。更何況自宋朝以降，將原本是五代舞伎爲增輕盈姿態而裹足的特例，竟然普及氾濫成數百年之久的中國婦女大災難——纏金蓮足。款款搖擺、弱不經風的細足女子，如何能製作巨幅的作品，或怎堪從事戶外長程上山下海的旅遊？

處身於日據時代(1895～1945)的台灣女性，承受了日本與中國傳統文化對女性的雙重約束。一般台灣家庭均極爲保守，認爲女性應該從小培養服從、堅忍、謙遜、溫婉等美德，受教育的機會不多，凡事皆以男性（父、兄、丈夫，甚至兒子）的意旨唯命是從。因此二次世界大戰結束前出生的台灣女性藝術家，她們的藝術只是生活閑暇的消遣遊戲，因此在技巧方面都謹守師長教誨，內容方面則缺少開創力，以致於她們的作品風格與媒材都普遍缺乏變化，一般傾向於清秀柔麗的風格。

第二次世界大戰結束以後出生的台灣女性，來自於中日雙重文化的壓力與約束，並不可能立即就消失、解除。但是戰後台灣輸入大量西方文化的影響，教導女性追求獨立自主的人格，女性的受教育情況逐漸有所改善。而且台灣自從實施國民義務教育以來，兩性接受教育的機會趨向於平等，尤其在目前台灣當代的女性藝術家人口中，獲得高學歷、學位甚而留學者，佔相當高的比例。近十年來年輕一代的女性藝術家，從事專業創作的人數迅速增加。新一代的女性創作者，她們的作品風格與媒材也已很少受到「閨秀」身份的限制，多數傾向於多元化的發展或個人選擇的面貌，創作風格已經

脫離昔日清麗雅緻的「閨秀藝術」範圍。

中國歷代閨秀畫家的產生背景

　　魏晉南北朝(265～589)在政治上雖然是一個動亂的時代，可是漢民族在西域地區與異族的文化交融，刺激中原文人、逸士發展出中國繪畫與書法的獨特美學，日後成為中國「文人」正統派藝術的審美基礎。東晉出了一位著名的女書法家衛鑠(272～349)，她出身於世家，王羲之(321～379或作303～361)幼年時曾向她學習書法，傳說〈筆陣圖〉是她的著作。衛夫人代表盛唐以前的女性藝術工作者的多數身份，當時若非帝王的嬪妃，也必是王公貴族或官宦世家的妻、妾、姊、妹、女兒等，才有可能識字讀書、學習琴棋書畫。

　　唐朝(618～906)的中國藝術和生活是緊密結合的，藝術品的種類、媒材、風格和製作過程各方面，都非常豐富而充滿變化。十世紀時候的中國，在建築、工藝、音律、文學、繪畫、雕塑等各方面，均已達到高度的成就。唐代的繁華興盛，透過絲路西向，中國的文明以天朝自居，和當時西方歐洲多數民族仍然民風未開的蠻愚迷信相較，誠屬天壤之別。唐代上層社會的女性，不但接受教育，擁有資財，而且生活空間相當開放自由，可以郊遊、騎馬、擊球，參加社交活動。唐代的大環境下，才可能產生武則天(624～705)這位才貌兼備的女皇帝，她本身擅長書法，善於掌握權力，對提高唐代婦女的地位而言，她是頗有所貢獻的 (註1)。

　　除了上述的貴族官宦人家的才女，唐朝的薛濤(768～831)則代表了唐代以後中國才女的另一種典型。薛濤誕生於

京城長安，隨家庭流徙到四川，幼年時代即顯露她非凡的才華。年方及笄便因父亡家貧、為生活所迫，只得賣入青樓為樂妓，因為她能詩善畫的才藝，而成為聲名遠播的名妓。日後在明朝(1368～1644)的秦淮、西湖畔成名的馬守眞(1548～1604)、薛素素(活動於1565～1635)、林天素(活躍於十七世紀上半葉)、明末清初的柳如是(1618～1664)、顧媚(即徐眉，1619～1664)等，她們全都是才貌雙全的名妓，以才藝博得文人雅士的追逐與敬重，甚至其中少數人因而獲得從良的好歸宿。這些風塵中的女子，因家貧而淪落，卻能夠因為才華而名噪四方，不但她們的經濟條件獲得改善，而且還比尋常婦女更多了一些應酬文人、周遊各地的機會，不必拘泥於閨閣千金、巨門貴婦的禮制，反而經常有機會跟隨達官貴人、文人雅士縱情山林，淋漓盡致地發抒她們的內心世界，展現她們耀眼的才華，成為表裡如一的妍麗絕色女子。這類「姬侍」、「名妓」身份的女藝術家，可以說是中國文化獨有的特產，並不存在於西方的藝術環境中。

宋朝(960～1279)崇尊儒學，除了宮廷畫院以外，文人畫因而大行其道，繪畫與工藝匠畫從此更加壁壘分明。文人學士撰文作詩賦詞之餘，還要能繪畫自娛或作為交誼。以蘇東坡(1037～1101)為代表人物的所謂：「詩不能盡，溢而為書，變而為畫」，文人藝術的創作生活，結合了創作者人品修為的價值判斷，因而輕視純粹繪工的技巧，將「傳神寫意」奉為上品，反將「逼眞形似」的卓越畫藝視為下品。這種實質為「業餘消遣」的文人藝術，對日後中國藝術的發展，影響至為深遠。也正因為這類藝術，是文人生活中的排遣寄興，所

以他們身邊的女眷（妻、妾、姊、妹、女兒等），便得以接觸、學習、參與了她們身邊男人涵養的藝術。例如宋代女詩詞大家李清照(1084～1155)便是出生於書香門第，她的父親與蘇東坡有所交誼，而母親本身亦善文章。

　　蒙古人入主中國的元朝(1260～1368)，「文人畫」更加成為文人逸士避世、遣情、言志的寄託對象。原本源起於南北朝的山林隱士情結，至此時發揮成為文人生活的主流，表現在他們的山水畫中。不過元代著名書畫家趙孟頫(1254～1322)，倒是曾受元世祖徵召出任兵部郎中，在元朝為高官，他的夫人管道昇(1262～1319)，能書善畫，尤以墨竹最負盛名。《玉台畫史》所錄：

> 　　吳其貞書畫記：管夫人竹石圖，粉壁一堵，在湖州瞻佛寺殿之東壁。高約丈餘，廣有一丈五六尺，畫土坡上一巨石，作飛白皴法，只有數筆畫，識石之前後左右，有數竿修竹，高有三四尺，是為晴竹，亭亭如生，使人望去，清風徐來，寒氣襲骨。抑且用筆熟脫，縱橫蒼秀，絕無婦人女子之態，偉哉，古今一奇畫也，為之神品。
>
> （註2）

　　管夫人的竹子，因「絕無婦人女子之態」而「偉哉」，才被稱為「神品」，可見在過去看待女性柔麗的閨秀風格，是無法與男性的「縱橫蒼秀」相提並論的。其他尚有元代山水畫家盛懋(活動於1310～1360)的女兒，也是當時知名的女畫家（註3）。

「元六家」(註4)和「明四家」(註5)所交織成的文人世家中，女性藝術家的人才輩出。文徵明(1470～1559)的母親祈守端(1445～1499)，被沈周(1427～1509)稱作為「今之管夫人(即魏國夫人)」；仇英的女兒仇氏(活躍於16世紀下半葉)，畫風與父親相似，也名重一時。明末清初的文淑(1595～1634)乃是文徵明的玄孫女，畫藝精妙。文淑喜好山林，一派大家風範，她和丈夫趙靈均伉儷情深，且收得女徒周淑祜、周淑禧姊妹(活躍於17世紀下半葉)。清朝(1644～1912)的冒襄(1611～1693)家中有姬妾蔡含(1647～1686)與金玥(17世紀)兩位皆善畫；蔣廷錫(1669～1732)有妹蔣季錫與女兒蔣俶皆能畫；惲壽平(1633～1690)的族曾孫女惲冰(18世紀)，也深得祖傳。清末有更多江南才女，著名的有任頤(1840～1896)之女任霞(1876～1920)，深得乃父真傳，據傳曾為父親晚年的代筆。明清兩代文人畫風的興盛，由世代延續的關係，門當戶對的文人家庭形成一股龐大的傳統和勢力，這些世家女子的境遇，實非下階層的文盲婦女所能比擬、想像的。因為當時絕大多數的女性，不但無知無識，而且不被賦予地位與人格。「女子無才便是德」(註6)的觀念，使得一般平民家庭的女子，專以嫁夫生子為生活目標，並不需要有知識、學問、才藝。傳統文化對女性的要求是柔順貞靜，即使那些世家女子的詩書翰墨，也並非以成名立號為目的，多數將藝術視為文雅的遊戲、自我的消遣而已，和女性知己交換作品，作為相知的情意。女子鬻畫為生，並非榮耀、福氣，被視為淪落的處境。至於擁有藝術才華的貧家女子，通常僅能從事繡工等勞力階層工作，因為是工藝品，這些民間藝人的精采

心血，不可能留下自己的名號，至今未能在歷史中找到她們芳蹤。那些天資聰穎，但不幸出身清寒的女子，包括青樓名妓，只有靠嫁入官宦富貴家庭為妻妾，才有出頭天。由此可見家庭背景和經濟條件，對婦女命運、地位和自主權而言，不論古今中外，都是女人一生命運吉凶的決定性因素。

古代妻以夫為貴的例子不勝枚舉，例如黃庭堅(1045～1105)的姨母王李氏(古時女子以父夫姓氏為名，1030～？)，嫁得朝議大夫，而受封為崇德郡君（註7）；邢慈靜(17世紀中期)乃太僕卿邢侗的妹妹，出身富貴家庭，又嫁得門當戶對的大同知府馬拯（註8）；同名的傅道坤(17世紀中期)與范道坤(17世紀中期)，一南一北盛名遠播，也都嫁得好歸宿；馬荃(18世紀)嫁給龔充和，與惲冰並稱「江南雙絕」，藝事造詣及聲名均凌駕其夫；至於薩克達·介文(1767～1827)，是滿清正白旗人，自己的父親是雲貴總督，又嫁給協辦大學士英和為妻，繪畫融入西洋技法。這些才女能夠夫唱婦隨、鰈鶼情深的境遇，應當說是非常幸運的例子。不過歷史中也記載了不少婚嫁後命運受挫的例子，黃媛介(17世紀中期)嫁給楊元勛為妻，因為家貧如洗，不得不在錢塘江畔鬻畫為生；駱綺蘭(18世紀下半葉)的早寡，都是才女落難的故事。但也有因藝事才華而苦盡甘來的例子，陳書(1660～1736)原本嫁得不長進的丈夫，茹苦含辛典當衣物、賣畫持家，竭盡心力教育兒女，最後兒子官拜刑部侍郎，她因而受封為太淑人，被視為典型傳統社會的婦女典範。王正(18世紀)以女書生自號，入京受相國延聘為女兒的家教，可謂早期職業婦女的先鋒。慈禧太后的代筆婦人繆嘉蕙(19世紀下半葉至20世紀初)，工

書畫，丈夫死後生活潦倒，被慈禧看中延攬入宮，成爲慈禧賜書臣下的代筆人，被稱爲「繆姑太」，是淸宮破格准許入宮居住的唯一漢人婦女。

慈禧太后(那拉氏，1835～1908)本人的畫藝不低，也懂得西洋繪畫的明暗對比，畫工精巧，但因有代筆，難以定位她傳世作品。淸末不少志士想要振亡圖興，他們將慈禧視爲自私保守愚昧的婦人，其實對她委實不夠公平。當時慈禧太后週旋在衆多迂腐誤國的權貴老臣間，要把一個古老而背負著龐大無知無識人口的衰微帝國，推進一個飽受西方工業現代化壓力的新世紀，即使對男人也實在是萬分艱鉅的工程。1919年爆發的「五四運動」，北京有三千多名熱血知識青年走上街頭，引發全國性的學生運動，被視作爲中國新文化運動的開始。「五四」以後，知識份子的發奮圖強、追求新知，連帶促使女學堂日趨普遍，而且女子入大學、出國留學受教育亦不乏有人。潘玉良(1902～1977)由貧家女賣入靑樓的背景，蒙受知識份子潘贊化的搭救，納她爲妾，到她1921年考取公費留學法國，一度回中國任教，終因爲出身問題而被迫再度赴法，寂寞地老死他鄉，她的傳奇一生，是大時代轉換下一個特別戲劇化的例子。不能忽視的是，潘玉良象徵著女性知識份子的自主意識醒覺，代表新時代女性不再將自己命運，委身於婚姻作爲唯一出路，藝術創作也不再受限於閨閣一派柔麗的畫風，潘玉良掙扎在開拓藝術生涯的艱困漫漫長途，爲的是努力實現自己畢生的藝術理想，已和傳統的閨秀藝術家大不相同。

民國初期風起雲捲的啓蒙運動，並未造就多少傑出的女

性藝術大師，但是教育的逐漸普及，使得女性在師範美育方面，找到施展才能的方向。全國各地眾多師範學校培育出許多女性教師，雖然她們自己未成為獨當一面的大畫家，卻育人無數，是美術教育推廣的無名英雄。二十世紀初的啟蒙運動，喚醒了女性自覺、自救的意識，解放了千千萬萬纏足惡夢的弱女子，改善了婚姻枷鎖對女性的壓迫，提供女性求知的空間。這些影響女性逐漸脫離閨秀藝術的發展過程，是間接而緩慢的，在中國未曾發生劇烈的女性革命或運動。

然而，第二次世界大戰結束後，共產黨不久即統治中國大陸，在社會主義的革命運動中，為了革命需要而推動「男女平等」、「男女都一樣」、「男人能做到的女人也一定能做到」(註9)。因此中國大陸的女人必須從昔日貢獻家庭的女性角色，轉變為奉獻社會、國家的「共性」角色。在政治意識形態的規範下，女性藝術家發展出意氣奮發的強悍型女性形象，使得此一時期中國大陸女性藝術家產生男女不分的風格，與同一時期在台灣平行發展的女性閨秀風格，差距顯然是巨幅拉大了。一直到九〇年代大陸對外開展經貿關係，間接、直接引入西方當代藝術，而且兩岸間增進文化方面的互動與交流，不過意識形態影響了兩岸女性藝術創作的分途走向，恐怕一時仍難以合流。

台灣早期的閨秀畫家

1895年中日甲午戰爭清廷落敗後，與日本簽訂「馬關條約」，將台灣割讓給日本，至1945年第二次世界大戰結束，日本戰敗後才回歸中國。這五十年間的日據台灣與中國大陸歷

史，形成命運的分途，不僅深刻地影響台灣人民的政治、經濟、社會等各層面的發展，且在文化上也產生無可磨滅的變化痕跡。日本統治當局是以「皇民化教育」籠絡台灣人民，實踐「同化主義」，也是日本殖民政府軍國主義的教育政策。

　　日本總督府推動「皇民化」的正式女子教育，從1896年國語學校（台北師範前身）第一附屬學校女子分教場開始。1898年第一次學制改革升格為第三附屬學校，是台灣女子中等教育的手藝科時期。1906年第二次學制改革，將原手藝科改為師範性質的技藝科，以培養公學校的女教員，課程表包括了圖畫課（素描、寫生），是台灣女性在師範教育體制內接受美術教育的開始。1919年在「台灣教育令」實施之下，國語學校改制為台北師範學校，附屬女校改稱台灣公立女子高等普通學校，成為獨立的系統，另外加設一年制的「師範科」。日本殖民政府辦女學的目標，是為了要普及日語、教導女學生「養成女子特有的貞淑、溫良、慈愛、勤儉家事之習性」的婦德，教授她們「生活上有用之知識技能」，當時的圖畫課程中包括了寫生、素描和教材研究（註10）。

　　1928年台北第一師範學校內，終於設立了公學「師範部女子演習科」，是全省唯一僅有的女子師範教育的正式學制。同時，廢止高等女學校附設的講習科，改設一年制的補習科，是非正式的師範教育輔助機構。高等女學校的補習科和第一師範學校女子演習科，形成並行的兩種女子師範教育系統（註11）。至1928年全省的高等女學校已增至十二所，然而台灣女子就讀人口仍偏低，而且大多集中在台北第三高等女學校、彰化高等女學校、台南第二高等女學校（註12）。日據時代台

灣的高等女學校以培養女性相夫教子爲目的，而女子師範演習科也僅以培植公學校家事科教員師資爲目標，在學力與學歷方面的條件均比男性略遜一籌，但已是女性受教育所能獲致的最高學歷（註13）。至1945年台灣光復爲止，日本總督府設立了高等女學校二十所，再加上兩家私立的淡水、長榮高等女學校，一共二十二所（註14）。

日據時代出生的早期台灣的女畫家，例如張李德和（1893～1972）、陳進（1907～1998）、邱金蓮（1912～）、周紅綢（1914～）等，均出身於日據時代公學校及高等女學校教育系統（註15）。當時社會對女性存在著嚴格的行爲規範，她們受的教育僅僅是養成女性美德的整體教養系統下的一小部分，根本不是爲了培養具有獨立思考、自主意志的藝術創作者。除了鳳毛麟角幾位家境特別優渥者，例如陳進，能夠持續從事藝術創作以外，其他女性即使曾經入選官展，甚至獲獎，也還是沒有機會成爲專業的藝術家（註16）。此一輩女畫家的展出作品，多數以甜美典雅的膠彩畫爲主，相當程度地反映了台灣上層社會的審美觀點。

1945年第二次世界大戰結束以後，隨國府遷台的第一代中原女畫家之中，袁樞眞（1911～）、孫多慈（1912～1975）、吳詠香（1913～1970）等，受聘於師範教育體系內任教，而獲得參與藝術活動的保障身份——參展或評審等機會。從1945年至1960年的十五年間，台灣僅有師大藝術系、北師藝術科、竹師藝術科、南師藝術科、政工幹校美術科等五所美術科系，除政工幹校美術科以外，全都是師範教育體系。1962年國立藝專美術科及中國文化學院藝術研究所成立，次年，文化學

院增設大學部的美術系，才算有了兩所美術專門科系（註
17）。這種早期將藝術教育附屬於師範教育系統以內的體制，
確實造成台灣早期藝術發展和師範教育的深刻結合。也正因
為師範教育不以培育創作專業者為主要目標，而是養成師資
的場所，師資的需求當然也包括了女性教師。所以台灣從戰
前延伸到戰後，師範學校便成為培養早期女性藝術家的重要
管道。由戰後台灣師範體系培養的第一代女性師資，鍾桂英
(1931～)、何清吟(1934～)、羅芳(1937～)等，在六○年代
先後進入大專院校任教，她們幾位的藝術發展，和師範美術
教育體制之間的關係至為密切，一直到九○年代才終因兒女
成長、家庭責任告一段落，而在她們自身創作方面重新出發，
創作風格因之而有所改變，這種「晚秀」的現象，在這一輩
女藝術家中不算少見。其他的例子，還有畢業於師大，赴比
利時留學歸國後，長年在故宮服務的袁旃(1941～)，也是到
九○年代才全心致力於繪事，開創一己面貌的新局。

　　然而，日據時代也還是有走傳統中國文人藝術路線的閨
秀藝術家，聞名的有台南的蔡碧吟(1874～?)，文采豐美，工
楷書、能詩文；以及新竹畫家范耀庚之女范侃卿(1910～
1960's)，花鳥、山水皆清雅。戰後銜接這條閨秀路線的是一
批隨國民黨政府遷台的高級公務員家眷，和昔日大陸名門世
家的閨秀、夫人：例如黃君璧女弟子蔣宋美齡(1898～)、溥
心畬女弟子曾其(1923～)等。她們以藝術作為風雅高尚的休
閒生活，同時也用來美化她們是知識份子家庭的形象，和提
高自己門第出身的身份。至於「夫妻檔藝術家」，不分本地或
大陸移台的藝術圈，是戰後台灣藝壇的一種特殊現象，台灣

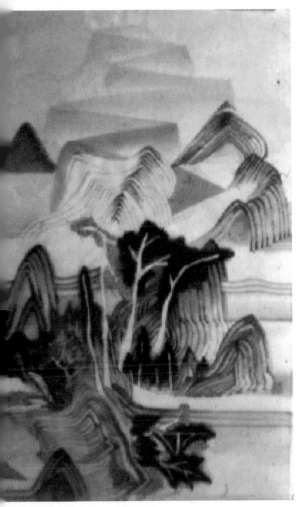

袁旃
【早春深遠】

吳詠香
【松鼠】

孫多慈
【沉思圖】

本地的有許玉燕(1911～)與楊三郎、林阿琴(1915～)與郭雪湖、江寶珠(1917～)與張義雄等夫妻檔。大陸來台的有「六儷畫會」:「龔書綿與高逸鴻、強叔平與陶壽伯、林若譏與季康、吳詠香與陳雋甫、席德芳與傅狷夫、邵幼軒與林中行」(註18),以及其他夫妻檔如:朱慕蘭(1935～)與歐豪年等。另外梁鼎銘、梁又銘、梁中銘昆仲的下一代,梁丹美(1933～)、梁秀中(1934～)、梁丹丰(1935～)、梁丹卉(1948～)等,均承續門楣,活躍藝壇。

相對的,此一時期的台灣本地婦女,因承受日式教育與中國傳統的雙重負擔,使得出生於戰前、受過美術教育的一輩,本著謙卑與犧牲自我的精神,通常以家庭為重,或受困於婚姻與生兒育女的「女性天職」,不是減少便是中輟創作,甚至有的根本從藝壇消失無蹤。反而外省婦女因為離鄉背井,不再受到宗族、家庭的過度約束,在社交生活方面比本省婦女較外向、活潑。以至於活動於戰後台灣藝壇的第一代女性藝術家,也就以外省籍閨秀畫家的比例較高。但是不論本地或來自中原的新移民女畫家,她們的創作風格,此時普遍仍趨向保守,題材內容皆受限於婦女生活的經驗,幾難超越傳統「閨秀藝術」的格局。

台灣當代女性藝術家的發展背景

「五月畫會」是戰後第一波現代藝術運動的先鋒,1957年第一屆「五月畫展」展出時,有兩位女性藝術家李芳枝(1934～)、鄭瓊娟(1933～)參展,她們是師大藝術系前後期的同學。第二屆展覽時鄭瓊娟已出國,李芳枝忙於準備出國,兩

人皆缺席（註19），李芳枝至第七屆展覽時從瑞士寄作品歸隊（註20）。「五月畫展」第三屆時曾加入另一位也是師大藝術系畢業的女藝術家馬浩(1935～)，日後嫁給莊，目前定居美國，仍繼續在創作。1962年第六屆「五月畫展」時，師大藝術系的女教授孫多慈亦曾加入展出（註21）。至於另一前衛藝術的先鋒「東方畫會」的創始成員，全是李仲生在安東街私人畫室的弟子，其時曾有一位女生劉芙美（註22），但畫會成立一直到日後的展覽，劉芙美都未參加。「五月」與「東方」是戰後藝術家向體制與傳統挑戰的主力軍，很明顯的，女性在這一場戰爭中扮演的是邊緣／甚至缺席的角色，不但反映出當時男性藝術家（包括評論家）看待女性同輩時，所持的男性中心觀點，更重要的是，女性藝術家對自身角色的選擇，在當時並無勇氣衝到最前鋒，向社會、向體制進行挑戰、鬥爭，寧可選擇比較合乎傳統女性典型的角色。

　　戰後才出生的新一代女性，從小接受國民義務教育，她們都比戰前的一輩，獲得較平等的教育和工作機會。女性創作環境的情況逐漸有所轉變，以目前活動於藝壇的當代台灣女性藝術家而言，擁有碩士以上高學歷的比例相當高。雖然仍有不少女性藝術家選擇依附體制內的教職，但是願意從事專業創作的人口與日俱增。然而多數的女藝術家，仍然受到婚姻家庭的牽累和約束，無法全心投入藝術，雖然其中也有創作不斷者，但是往往被視為業餘的「星期天畫家」，無法獲得藝壇的正視，而且缺乏認真對待的論述。女性藝術家是否必須在家庭與創作事業之間作二選一的抉擇，依舊是現實存在的兩難局面。

卓有瑞
【光影】

嚴明惠
【花舞】

七〇年代卓有瑞(1950～)首先引進照像寫實主義的技術，展出她巨幅「香蕉」系列，被視作台灣女性主義意識覺醒的先驅，而她個人當時認為她的作品只是探討生命初始至衰亡的過程，並未強調香蕉與男性器官的象徵意義。七〇年代的鄉土文學運動，影響所及，藝壇也興起本土寫實的風潮。作家洪素麗(1947～)除了寫詩、散文以外，也是一位版畫家，作品內容均以本土意識為核心。雖然七〇年代是一個對本土意識進行反省的年代，但是相對於文學、戲劇和舞蹈，美術界卻顯得相當沈靜。其時「五月」、「東方」畫會的戰將都已離開台灣，經過激烈的論戰以後，精疲力竭也許僅是一部分的原因，白色恐怖的政治氣候和社會風氣也都有相當程度的影響。七〇年代在台灣，也是一個懷舊的年代。此時西方藝壇卻是戰況激烈，「女性主義」者不再是紙上談兵，而是具體走上街頭的運動、結社組織，全力向數百年男性至上的父權傳統抗爭，以法律訴訟、公開示威等手段，尋求歐美憲法所保障的「男女平權」獲得實現。女性運動的結果，除了確實為女性藝術家爭取到較多的展出機會、教職和藝術行政工作以外，女性主義的思潮同時也揭露了另一種思考方式與方向，對文化評論、文學、藝術創作和史觀的整合編撰，都有劃時代的貢獻，在台灣卻絲毫不見「女性主義」藝術的跡象。八〇年代初期呂秀蓮、李元貞等女性運動者，將女性的課題附庸於社會、政治運動，以爭取女權平等的空間，對藝術環境而言，並未產生具體的影響。雖然「婦女新知」、「主婦聯盟」、「晚晴協會」、「婦女救援基金會」等女性團體、組織，竭力宣傳爭取兩性平等空間的必要性，女性藝術工作者仍然

對於女性課題表現得普遍冷淡、遲疑。

八〇年代中期李仲生的女弟子陳幸婉(1951～)、李錦繡(1953～)等，在台北市立美術館屢奪大獎，她們可以被視爲「東方畫會」理念的延續。賴純純(1953～)歸國領導前衛藝術運動，結合妹妹賴瑛瑛(1959～)的藝術行政能力，走出「名媛」藝術家的傳統框框，以國際潮流爲指標，推動藝術創作環境更新爲目的，至80年末期爲止，以賴純純爲中心的新銳，幾乎盡得台北市立美術館的競賽入圍或獎項，可謂是當時藝壇的異數。八〇年代回國的女性學人爲數衆多，不論在擔任教育、展出、演出、寫作各方面的職位，都造成相當明顯的影響，使得從來一直陽盛陰衰的台灣藝壇，終於出現邁向兩性平衡的契機。九〇年代初薛保瑕(1956～)和謝鴻均(1961～)從紐約、林珮淳(1959～)從澳洲獲得藝術創作博士回國，先後投入教職（以往國內未有藝術創作的博士）。

新生代的女性藝術工作者，在九〇年代打開更新的局面，像陳慧嶠(1964～)、蕭麗虹(1946～)先後主持「伊通公園」、「竹圍工作室」的行政工作，賴純純將SOCA擴大經營等，除了投入藝術創作以外，還得身兼數職。席慕蓉(1943～)從畫家的身份成爲暢銷的作家，在大陸亦普受歡迎。另一位創作兼寫作的藝術家吳瑪悧(1957～)所著《巴魯巴，和小朋友談現代藝術》獲得優良兒童好書獎。九〇年代初歸國的嚴明惠(1956～)，一方面因爲她坦然公開婚變的畫作、文章，另一方面是她極力推廣女性主義的強勢作爲，引起相當的矚目。其時在政、商界已不乏爭取女權的運動者，嚴明惠反而在藝壇顯得人單勢孤，實在與台灣女性繪畫素重淑女、閨秀

形象有關。嚴明惠的作品深入探討兩性關係的課題，恐怕要在日後方能看到她對新生代女性的影響。「婦女新知」連續兩年分別在誠品藝文空間及雋永畫廊，主籌女性藝術家的展覽，並且開啓女性創作議題的探討，促進台灣藝壇的女性藝術工作者對性別的關心。九〇年代對台灣當代女性藝術家而言，展出頻繁，參與國際間活動機會大增，在國內大專以上任教甚至擔任行政主管者，都有明顯的成長，確是值得振奮的時代。如今，複數元的視野已然在台灣展開，女性的教育程度與智識水準，亦達到台灣有史以來的新高點，女性藝術家的未來前景，可以期待。

今日台灣的女性已經擠身工、商、政界的舞台，有的扮演了主角。台灣當代藝壇也早已有足夠專業水準的女性創作者，但是，台灣當代女性藝術家作品的風貌，並未特別強調女性美學的觀點，追根究底，是一向缺少以女性觀點爲取捨的評論與學術系統。人類自有文明以來，長久形成男性主導的歷史和論述，在二十世紀下半期，因爲男女接受教育的機會均等，已經造成相當程度的權力消長關係。當代台灣女性藝術家的創作，實際進入多元化發展的新時代，作品風格與內容均不再受限狹小的婦女生活範圍，也就不可能自限於閨秀藝術的格局以內。時代環境的變化與差異，使得「閨秀藝術」成爲歷史名詞，今天即使有台灣的女藝術家，仍屬閨秀名媛的出身，卻不容易將她們全數歸類爲「閨秀藝術」。本文因篇幅的關係，僅簡介中國閨秀藝術的發生背景，和台灣本土閨秀藝術家的今昔比對，未能深入探討女性藝術家的作品，將於日後另文爲之。

賴純純
【心器】

陳幸婉
【無題】

嚴明惠
【戴花的男人】

註釋：

1：牛志平，〈唐代妒婦論〉，《中國婦女史論集續集》，鮑家麟編著，1991年，稻鄉出版社，pp.64～65.

2：湯漱玉，《玉台畫史》，見《清人畫學論著》，1962年，世界書局，p.144.

3：Marsha Weidner、Ellen J. Laing、Irving Y. Lo、Christina Chu and James Robison, View from Jade Terrace: Chinese Women Artists 1300～1912 (Indianapolis: Indianapolis Museum of Art, 1988), p.20.

4：「元六家」指：趙孟頫、高克恭、黃公望、吳鎮、倪瓚、王蒙。

5：「明四家」指：沈周、文徵明、唐寅、仇英。

6：陳東原，《中國婦女生活史》，1997年，台灣商務印書館，pp.189～202.

7：《玉台畫史》，p.132.

8：同上，p.154.

9：請參閱陶詠白，〈與世紀同行－中國女性藝術的歷史足音〉，《世紀女性藝術展》，1998，北京世界華人藝術出版社，pp.18～20.

10：請參閱張素碧，〈日據時代台灣女子教育研究〉，《中國婦女史論文集》第二輯，李又寧、張玉法編，1988，台灣商務印書館，pp.260～292.

11：同上，p.357.

12：同上，p.354.

13：同上，pp.349～361.

14：同上，p.294.

15：賴明珠，〈才情與認知的落差〉，《藝術家》，第245期，p.330.

16：同上。

17：蕭瓊瑞，《五月與東方》，1991，東大圖書公司，p.46.

18：同上，p.77.

19：同上，p.249.

20：同上，p.271.

21：同上，p.258.

22：同上，p.92.

女／藝／論

日治時期留日學畫的台灣女性

◉賴明珠

　　傳統的父權社會中，儒學教育與科考制度有強烈的性別歧視特質，因而只有男性被允許接受教育及參與科舉考試。清末時期，地處於邊陲海域的台灣移墾社會，已有富紳家族的女性眷屬進入私塾讀書，但是人數極其有限(註1)，而且所學習的也只限於《三字經》、《女論語》、《女則》、《孝經》、《列女傳》及賢哲遺文等，偏向於灌輸貞節、柔順的婦德教育(註2)。1880年代西方傳教士分別在台灣北部及南部成立一所女子學校，推動現代化的女子教育(註3)。但是此兩所基督教學校的教育宗旨與招收到的學生有種種限制，因而其影響力極為有限。日治時期，透過台灣總督府殖民政權的宣導與推廣，台灣女子教育的成效，堪稱比以前更多樣化及普遍化。然而由於殖民政策與傳統婦德觀教育思想的雙重箝制下，當時女子教育的發展仍是坎坷崎嶇阻難重重。

　　日人治台時期，女子初等、中等教育最注重的是，忠君愛國德性與貞順溫和母性的培養和薰陶，而女子職業教育則

偏重於農業、商業和家政方面的職業訓練(註4)。可見殖民教育的教學內容與宗旨基本上和統治方針是吻合一致，最終的目標是在開發資源及富國強民。至於和產業或統治政策無關的專門學校，在殖民島內則一概未予設立。因而殖民地台籍或日籍、女性或男性，凡是對美術創作有興趣年輕人，如欲接受專門的技藝訓練，都得渡海到殖民母國學習。

依據筆者目前所收集到的報刊雜誌上的資料及補充性的訪談記錄，經過整理、統計、分析後，可以確定的是：日治時期考進日本美術專門學校求學的台灣男性至少有38位(註5)，台灣女性有6位(參見64頁的表一)，日籍女性有12位(參見67頁的表二)。本文即將以這6位曾經赴日留學的台灣女性，作為主要論述的中心人物，探討二十世紀前期台灣女性留日習畫的歷程與結果。

留日學畫台灣女性的社會角色與成就動機

女性在人格成長階段，家庭狀況、人際關係及社會環境，都會對其角色的認同產生影響。換句話說，女性所扮演的角色是一種社會化的結果。西方的研究者進一步指出女性在社會化過程中與男性有別，來自家庭影響因素較高而個人成就動機反而趨低(註6)。依據呂玉瑕的分析，影響婦女對角色所持態度的因素有三方面：(1)個人特質及家庭狀況：包括年齡、教育程度及家庭社會經濟地位；(2)家庭背景因素：父、母親之教育程度與職業；(3)社會環境因素(註7)。因而探討這6位台灣女性在個人、家庭、社會三方面的環境與背景，是了解當時台灣女性赴日習畫的重要關鍵因素。藉著解析日治時

期留日女性人格成長的整個社會背景，我們或許能更透徹地瞭解，6位女性之所以能夠踏出原本狹隘的生活圈，遠渡重洋至異地學畫的歷史眞象。而這6位留日台灣女性的學習動機爲何，亦是本文中極欲探討的主題。因爲倘若眞如社會學家所作的分析，女性在成長過程當中，因爲家庭因素的影響，所以個人的成就動機普遍偏低。那麼這六位歷經父權社會化薰陶又接受過現代化高等教育洗禮的台灣女性，最後是選擇扮演父權社會所指派的性別角色，抑或突破傳統女敎的約束，堅持在專業創作上追求更高的成就。

這六位台灣女性都是進入位於東京本鄉菊土反的東京女子美術學校（以下簡稱東女美校）就讀，來自新竹的陳進則是第一位考進該校唸美術的台灣女性。陳進於1925年3月自台北第三高女畢業後渡日，經過嚴格的入學考試，在同年4月進入東女美校師範部。1927年，同樣是新竹人而且也都是畢業自台北第三高女的李姸與蔡品也考入該校(註8)，成爲比陳進低三屆的學妹。1930年，台南第二高女畢業的郭翠鳳(註9)及台南第一高女畢業的黃荷華(註10)也進入東女美校。最後一位進入該所學校的是台北人周紅綢。她於1930年自台北三高女畢業，次年先在新成立的私立台北高等女子學院唸了一年，1932年才赴日進東女美校就讀。綜合來看，她們六人都是在台灣接受完高等女學校的中等教育，才轉往日本留學。也就是說，六個人離開父母遠渡重洋學畫的年齡，大約都是十七、八歲將近成年；已能獨立生活的少女。

就家境、父母的教育程度及職業背景來說，她們六個人都是來自於擁有優渥資產的台灣上層社會階級的家庭(註

11)。這一類家庭對待字閨中的女兒接受現代化高等教育，並無經濟上負擔的問題。而多數家庭最初會反對女兒習畫，應起源於觀念上的保守及智識上的閉塞。二十世紀前期家有恆產的台灣鄉紳，都是受過傳統儒家教育思想的陶冶，他們普遍對現代繪畫教育這種新潮的專業學科缺乏認識，更遑說讓穿金戴銀，呵護長大的女兒，遠渡重洋去學繪畫。以陳進為例，她的父親陳雲和是一位具有深厚儒學涵養的仕紳型傳統知識份子，他對於送女兒到遙遠的日本內地接受繪畫訓練，起初是持反對意見。不過，陳雲和最後還是在殖民地高級文官──台北第三高女校長田川辰一(註12)及美術老師鄉原古統的勸導下，點頭答應讓女兒遠離家庭赴日學畫。李妍、蔡品、郭翠鳳三人是否在留日之前也曾遭遇到父母反對，並在殖民文官的遊說下才得已成行，目前尚缺乏佐證資料。然而依照當時台灣仕紳一般對女兒的教育及對研習繪畫抱持保守的觀念來推測，實際情況大抵不脫離此模式。

自一開始就沒有遭受到來自家庭阻難的周紅綢和黃荷華兩人，可以說是少數中的少數，這和兩人特殊的家庭背景有極密切的關係。周紅綢出生於台北永樂町，父親周宗興在迪化街經營益芳商行，專賣各式紙類。周紅綢排行老大，下面有二個妹妹、二個弟弟。父親在她11歲時(1925)即已過世，她們兄弟姊妹五個人都是由寡母鄭粘獨力撫養長大。鄭粘年紀輕輕的就守寡，又要帶五個稚齡的兒女，因而鄰里多勸她改嫁。然而鄭粘剛毅獨立的性格，促使她決心守寡培育五個稚女幼兒。由於鄭粘對周紅綢她們兄弟姊妹的教育，不分性別，一律都極力栽培。鄭粘在三個女兒完成高等女學校(都是台北

第三高女畢業)教育後，都依照她們的興趣送她們到日本深造。周紅綢進東女美校學畫，二妹周繡學音樂，三妹周緩學設計（註13）。雖然鄭粘本身或許沒有受過教育，但由於她個人的剛毅性格及喪夫後獨撐家計磨練出來的果斷力，她反而能跳脫傳統「重男輕女」、「女子無才便是德」的父權觀念，讓她的女兒們與兒子同樣享有充份的受教權。

　　黃荷華是台南東門實業家黃溪泉（註14）的長女。黃溪泉（谿荃）與哥哥黃欣（茂笙）雖然都接受日式現代化教育，但對於傳統儒學思想及詩文卻都有極深的造詣。黃欣及黃溪泉兄弟兩人對於作育英才的教育事業尤為重視。日治期間，兩兄弟有感於台灣中等學校入學之難，殷富子弟尚有父兄的資助，可以留學海外接受與日人同一等級的教育；至於中等階層以下的學子，因無從籌措巨額的教育費用，往往就只能抱隅獨泣。為了讓更多向學有為的台灣青年免遭輟學之痛，黃氏兄弟挺身而出，自1928年開始，四處奔波，呼籲台灣的仕紳巨賈，出資襄助設立台陽中學於台南（註15）。雖然此計劃案經過黃欣兄弟及地方仕紳花了三年的時間籌畫奔走，最後卻被宣告胎死腹中（註16）。黃溪泉不但熱心投入於公共的教育事業，他對子女的教育也極為關切注重。因而黃荷華於1930年自台南第一高女畢業後，隨即被送往東女美校就讀。

　　除了家境、父母態度及社會制約性價值觀之外，女性本身成就動機的高低，亦是影響到她們往後創作成果的重要因素。女性在學畫的歷程當中，應分成兩個階段來討論其對自我的期望與要求。以這六位留日學畫的女性為例，她們在尚未進入繪畫專門學校習畫之前，都是十七、八歲懵懂的少女，

對於繪畫的專業性或者從事於專業創作所須面臨的種種問題，應該是完全沒有概念。她們之所以會選擇美術科系就讀，而不像一般女留學生唸醫學或家政科系，大都是受日籍師長的影響及鼓勵。也就是說，她們最初留學習畫的原動力主要是來自外在的督促，而非內在的自覺。

例如，陳進的繪畫天份是由台北第三高女美術教師鄉原古統所挖掘，並極力協助她赴日習畫。李妍及蔡品追隨陳進考入東女美校就讀，是否與鄉原也有關係，目前仍無法求證。但兩人同為鄉原三高女的學生，則無庸置疑。尤其，蔡品在1930年曾經參加鄉原所領導的東洋畫團體「栴壇社」的創立。因而兩人也是在老師出面與家長溝通及鼓勵下，才得以留日習畫的可能性也相當高。

周紅綢在寡母全力的栽培下赴日求學，至於她之所以選擇唸美術學校，應該也是跟鄉原古統有密切的關係。1930年與周紅綢同期自台北三高女畢業的邱金蓮曾說，她和同班同學周紅綢、陳雪君、彭蓉妹四個人在唸三高女時，因為鄉原老師的引導而開始對繪畫產生興趣。1931年，私立台北女子高等學院創立，鄉原古統被聘為該校的兼任美術老師。她們四個人在鄉原老師的鼓勵下又考進此所學院，繼續跟隨老師學畫(註17)。但是周紅綢只唸了一年，就在母親的督促及鄉原老師的鼓勵下渡海學畫。

另外，黃荷華也提到，鼓勵她留日學畫的是台南第一高女的美術老師川村伊作(註18)。事實上，黃荷華的伯父黃欣，應該是另一位促成她留日習畫的關鍵人物。黃欣於1924年自明治大學專門部正科畢業返台之後，除了從事於農業及魚塭

業的經營之外(註19)，工作之餘對文學藝術有極濃厚的興趣。他曾於1927年參加黑田清輝高足鈴木清一遊台南時所組成的洋畫研究團體「南光社」(註20)，並於第一回「台展」時送了一件作品參加西洋畫部的競賽(註21)。顯然地，由於伯父對西洋畫的熱愛，並和西洋畫家有密切的交往，這對住在同一個宅園(註22)的黃荷華來說，必然產生耳濡目染的啓發作用。當年黃荷華與堂姊赴日習畫的長程路途，即由伯父黃欣一路護送前往(註23)。足黃荷華進東女美校西洋畫科一事，伯父必然扮演一個重要的決策角色。

　　上述諸人中，黃荷華因爲住在同一座宅院的伯父對西洋繪畫的創作頗有心得，家中又常有藝文界名流出入，所以她留日學畫前的個人、家庭及社會背景條件，可以說比其他五位女性還要佔優勢，但是當時她的心理狀態其實和其他幾個人並沒有太大的差異。也就是說，在被父母送出國之前，她們其實都還是未經世事磨鍊的富家少女，畫畫對她們來說好玩的程度居多，以嚴肅專業的態度來面對的成份反而少。如果更進一步來探究，她們當時是否就立志要以繪畫創作作爲終身追求的目標，答案顯然是否定的。這樣的學畫心態和當時留日習畫的台灣男性畫家，確實存在著極大的落差。當然兩者之間在心態上的差異並非是天生如此，而是在父權社會結構下，所有的孩童自幼即被灌輸「男主外，女主內」、「男尊女卑」、「男陽女陰」的對立觀念。在父權式思考模式下，二十世紀前期台灣的女性，其實並沒有習慣會去思考、質疑甚至辯駁被分配扮演的社會角色。六位留日習畫的少女雖然有著優渥的家庭環境與機會，也接受過日本殖民政府在台實

施的現代化中學教育，然而她們在出國前，依然欠缺自我意識及獨立思考的能力去面對未來的挑戰。

遠離傳統的家庭及社會，進入另一個嶄新的社會環境，其實是留日學畫台灣女性學習掌握自我的一個契機。二十世紀初葉開始，日本婦女事業成功的案例時見報端。1930年代初葉，日本輿論界討論立法解除對婦女參政權的限制之言論亦甚囂塵上(註24)。婦權運動有如野火般，逐漸在日本社會各階層中蔓延。身處日本首善之都的台灣女留學生，應該從報章雜誌上看到，或與師長、同學談論過此項議題。但專門美術學校畢業後，顯然只有陳進一個人培養出獨立的思考能力，學會如何來面對及開創未來的生活領域空間。造成這樣的結果，或許正如游鑑明所說的：「由於留學女生必須面對語言、生活或學業等問題，在緊張的留學生活中，多數留日女生甚少參加社交活動」(註25)，因而對周圍開放、自由、前衛的社會環境，視而不見，聽而不聞，終至錯失自我意識覺醒的良機。

東女美校畢業之後，陳進在繪畫技藝、繪畫風格及對自我角色的認同，都比其他學妹表現突出優越。有關留日台灣女性繪畫技藝與風格的形塑，將另文再討論，此處僅就陳進與其他幾位台灣女性完成專業美術訓練後，對自我角色的認同作一比較。藉此正好也可以映證，女性成就動機的有無與強弱，是否會影響她們日後的專業發展。

陳進在1929年東女美校畢業之前，已獲得一次「台展」特選的優良成績，這對她的創作無疑是極大的肯定。畢業之後，她跟其他女性一樣也面臨結婚、就業或進一步深造的抉

擇，最後她抱定志向要繼續研究繪畫。起初陳進投入南畫大師松林桂月的門下，因為松林1928年赴台擔任審查員時就和她認識。不久，陳進自覺對美人畫的創作更有興趣，為了拜東京美人畫巨擘鏑木清方為師，她主動請求松林老師為她寫推薦信。雖然鏑木氏當時因為年紀老邁不再收弟子了，不過因為老友松林桂月對這一位來自殖民地女性的資質讚譽有加，因此他就讓嫡傳的兩名大弟子山川秀峰與伊東深水指導陳進畫藝(註26)。顯然，陳進在完成專門美術學校的課業之後，已發現自己在繪畫方面的興趣與潛能。因而積極的尋覓名師，期望能在繪畫創作上有傑出的表現。果然經過大師們的指導與自己的苦練，陳進的美人畫在台灣的官展或日本的「帝展」、「新文展」，都獲得極高的評價與讚賞。此後，陳進決定走專業創作的決心就更明確、更堅定。由於有這一種對自我的期許與肯定，同時又認知到現實婚姻與從事專業創作之間所存在的衝突，陳進因而對結婚並不積極。直到四十歲時，當她碰到一位對她的創作持肯定態度的蕭振瓊先生，雖然蕭先生前任妻子已過世，並且留下多位子女，但是陳進卻毅然決然地選擇嫁給他(註27)。

從陳進的拜師到結婚，她一再表現出獨立思考的完熟度，絕不輕易放棄自己的理想，無視於傳統台灣社會對男女角色定位的窠臼觀念。正由於她有如此強烈的成就動機，又對自我期許甚高，因而能突破舊有社會對女性的種種箝制，成為二十世紀台灣畫壇備受尊崇與肯定的女性畫家。

至於其他幾位女性，留學的過程並沒有激發她們以繪畫為職志的成就動機，其後來的繪畫成就自然就遠遠落於陳進

之後。譬如，比陳進晚兩屆的蔡品，她在繪畫方面的表現成績也不錯，曾兩度入選「台展」，並在東洋畫團體「栴檀社」成立時，與陳進同列為創始會員。只可惜完成專業美術訓練後，就嫁給一位在東京學醫的台灣青年(註28)，走入婚姻的牢籠之中，終究逃不過當時多數已婚婦女的宿命將自我與興趣陪葬掉了。

與蔡品同時考入東女美校的李妍，因為後續的發展，不曾留下任何記錄。陳進也說，當時在東女美校裡。除了蔡品之外，並沒有其他來自新竹的台灣女性。因而李妍極有可能在考上東女美校之後並沒有到日本留學，或者去了，但卻改唸別所學校、別種科目。當然她也可能因為被安排結婚，所以最後仍然未能赴日留學。

黃荷華1933年自東女美校畢業，兩年之後就嫁給東京大學法律系出身的林益謙。畢業那一年她曾以一件油畫作品〈殘雪〉入選第七回「台展」，據她所說，此作後來還參加了一個純女性畫會「朱陽會」的展出(註29)。婚後的第一年，她改冠夫姓，送了一件〈婦人像〉參加第十回「台展」，結果又獲得入選。之後，因為全心照顧家庭與小孩，而且婆家不像娘家那麼支持她的創作，因而畫筆就此封藏起來。

1930年已是東女美校學生的郭翠鳳，她於該年7月暑假期間，與正在東京美術學校師範科就讀的陳慧坤返台完婚。婚後郭翠鳳仍與夫婿回到日本繼續未完的學業。不料，才唸了一個學期，一方面因為懷孕了，一方面因為先生的學業已完成，準備返鄉工作(註30)，郭翠鳳只得捨棄自己的學業，於1931年跟隨夫婿返台。後來，她雖曾一度入選第七回「台展」，

但卻在兩年後(1935)因病去逝，結束短暫的生命歷程。

戰前最後一位進東女美校就讀的周紅綢畢業於1935年，二年之後嫁給上海復旦大學畢業的張歐坤(太平町人)。夫家跟她的娘家一樣，都是大稻埕區的富商，在迪化街開設東榮行，經營汽油、糖之類的民生物資。大約在1943年，周紅綢隨夫婿至上海拓展家族企業，先後滯留過上海、廣東等地，一直到1949年才返台定居。嫁作商人婦的周紅綢，除了要養育自己的三個小孩之外，還要兼顧尚未嫁娶的五位小姑、小叔。食指浩繁大家族的家務已壓得她喘不過氣，更何況她本身又患有胃疾(註31)，閒暇空餘時想要拿筆畫畫，卻已力不從心了。

從以上四位留日習畫女性在婚後就幾乎停止創作的情形來看，當時女性即使有再多的才華與成就，婚後大都必須為了家庭而犧牲「小我」。雖然二十世紀前期台灣父權社會對已婚專業女性的工作仍持反對的態度，但是如果受過專業訓練的女性有強烈的成就動機，勇於抗拒社會對女性的種種束縛，並能堅持自己的理想，終究可以開闢出一片天地。倘若當年留日習畫的台灣女性都能像陳進一般，勇於衝破樊籬，掙脫傳統女性角色的束縛，勇往前進，台灣女性美術史必然會呈現極不相同的面貌。

留日學畫台灣女性的創作

留日習畫的台灣女性在進東女美校之前的啟蒙美術教育，和其他未曾接受過學院訓練的台灣女性畫家大致雷同，一般都是在高等女學校階段即由於美術老師的啟發，而開始

對繪畫產生興趣。例如在台北第三高女擔任美術教師的鄉原古統，就是陳進、蔡品、周紅綢及多位台灣女性的繪畫啓蒙師；台南第一高女的川村伊作是黃荷華繪畫的指導者。當時高等女學校美術教師的繪畫風格，因個別的養成背景及偏好，而呈現不同的風貌。但是他們所傳授給女學生的繪畫技藝與觀念卻極爲一致，也就是指導學生以寫生的方法描繪自然界的靜物或風景。這種偏向於自然寫實的表現風格，正是明治維新以後受西方繪畫思想影響的日本現代學院畫派的主流特色。

五位東女美校出身的台灣女性，赴日之前的作品其形式風格如何？由於目前缺乏存世的作品，而足供參考的圖版印刷資料，也只有周紅綢尚在台北唸高等女子學院時入選第五回「台展」的一件作品圖片。因而如欲探究台灣女性在未接受學院美術訓練之前的繪畫風貌，也只能選擇性地以和她們同時期，並且是在同一個老師指導下的其他台灣女性的作品作爲分析的參考依據。

周紅綢第五回「台展」入選的花卉作品〈文心蘭〉(1931)在題材的選取上，或表現手法上，與其同學邱金蓮、陳雪君、彭蓉妹有類似之處。〈文心蘭〉是屬於印度引進的外來種花卉，和邱金蓮的〈雁來紅〉(1932)、〈阿拉曼達〉(1933)，陳雪君的〈風鈴扶桑花〉(1932)、〈仙丹花〉(1933)，彭蓉妹的〈紫蘭〉(1932)、〈君代蘭〉(1933)這些入選台展的花卉作品，都是她們四個人就讀於高等女子學院時所創作的。依據邱金蓮的說法，當年她們就讀的女子學院對面就是植物園，因地理之便，鄉原老師經常帶她們到這座種植各式異國花木的植物園

內寫生。因而當其他台灣男性畫家普遍都以本土的花卉植物作爲表現強烈鄉土氣息的素材時，這幾位鄉原古統指導的女學生卻反其道而行，專挑一些外來種的奇花異草入畫。

雖然在題材的選樣上，鄉原的女學生與多數台灣東洋畫家有分歧的走向，但是她們的花卉植物作品的表現手法卻又和時潮風尚一致不悖。日治期間許多位以花卉植物爲創作主題的東洋畫家，往往以斜叉分歧的單一折枝花葉作爲觀察描繪的目標物，此折枝花葉的外形輪廓、花紋葉脈的特徵、枝葉生長的動向、含苞待放的姿態，或顏色深淺的變化等，都是花卉植物畫家步步爲營，苦心捕捉的內容。最終目的就是想用寫實的手法，將主題物巨細靡遺地描繪出來。同時，爲了讓觀者對主題內容有一目了然的視覺感受，畫家一般都採留白的方式來處理背景。台、府展東洋畫部中，這一類型的有如西方植物辭典中的插繪圖案畫，由於說明性過強反而削弱了其藝術性。這種主題物細膩詳實的描寫，背景留白的表現手法，正是當時許多東洋畫靜物作品的風格特色。留日習畫的台灣女性，赴日之前大抵畫得也都是這一類樣式化、寫實風格的花卉植物。

東女美校的課程訓練，內容大體上可分成知識理論及技藝的磨鍊兩大類。日本畫科的學習內容，依據陳進所述，包括有石膏像、人體素描、圖案畫、風景畫、書法、美術史等(註32)。另外，根據該校的學科課程表，解剖學、平面幾何畫法及投影畫法等現代科學技術的運用，也是學院訓練中不可或缺的項目(註33)。至於西洋畫科的學習內容，目前並不清楚，然而大致上在理論知識與技術學科方面應和日本畫科差

游本鄂
【蓖麻】

蔡 品
【初夏】

陳 進
【逝春】

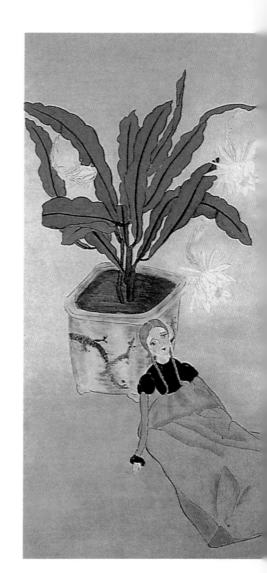

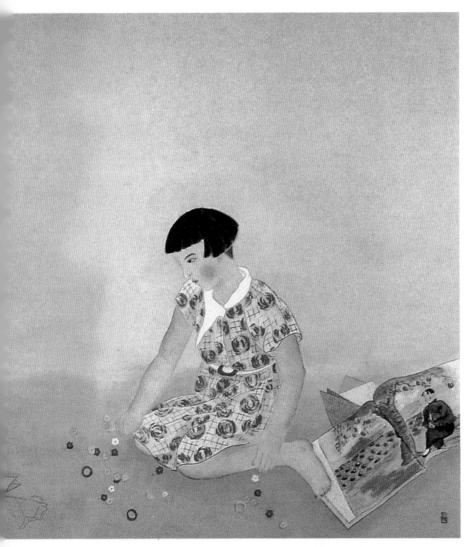

周紅綢
【少女】

異不大，只是兩者在術科學習上有日本畫及西洋畫的區別。這麼一套堪稱完整的學院訓練，對台灣女性的創作形式及風格到底產生怎麼樣的影響？

五位畢業自東女美校的台灣女性，在學期間或畢業之後，都曾經參加過「台展」的競賽，並獲得入選或得獎。從官展的圖錄中，多少可以看出她們幾個人作品中來自於學院的影響因素。由於目前周紅綢留學時期的畫稿及作品存世較多，因而仍將依據她的作品，分析台灣女性留日學畫後在形式技法與風格上的轉變。

〈瓶花〉雖然只是一張練習用的白描稿圖，但是從它簡單的線條與構圖中，我們可以看出周紅綢在經歷過學院的訓練之後，對於空間的掌握及物體彼此之間的對應關係已能細心觀察並適切地在畫面上表達出來。〈桌上靜物〉一作是周紅綢留學時期課堂上的習作，後來送給好友邱金蓮。此作與〈瓶花〉一樣都是屬於室內靜物畫，透過桌面上藍白相間的桌巾、竹編花籃、花束的排列組合，畫者可以運用課堂上所習得的透視法、遠近法等法則，去捕捉物像的真實面貌。二〇至三〇年代日本美術學院所傳授的解剖、構圖、遠近、透視等基礎技法，主要的目的就是要學生正確詳實地將自然界的景物，從現實的三度空間轉換到平面的畫布上。〈瓶花〉與〈桌上靜物〉正是這種美學系統訓練下初學者作品的典型例子。

日治時期許多參加「台展」、「府展」的台灣畫家，多數是以花卉植物畫為主要入畫的題材。因為單一種類的花卉植物比風景、人物畫容易掌握，對沒有接受過專業訓練的初學者來說較易入門。周紅綢在未進及初入學院之前，也是以畫

花卉爲主要題材。返台之後的第二年(1936)又以〈少女〉一作入選第十回「台展」。此作在題材的選取上有了新的嘗試，而在技法與風格的塑造方面亦大有進展。此畫爲左右雙幅的聯作（後來爲了便於保存而裱成對折屛風），左幅畫的是曇花盆栽、紙燈籠及洋娃娃，此部份是延續之前靜物畫的題材；右幅畫的則是一位少女，及零星散佈一地的花形及圓圈形塑膠玩具、摺紙及畫冊。此畫的主題就如畫題所標示的是踞坐在右側，專注於手邊玩具的少女。周紅綢以細膩的筆法、柔和的色彩表達出少女（以其妹妹爲模特兒）圓渾的肢體，格子狀玫瑰紋飾的洋裝及低頭專心的神情。其他背景物的搭配也恰如其份，例如精緻的盆栽、昂貴的泊來品洋娃娃，烘托出少女富裕的家庭生活背景；畫冊、摺紙及手製的小燈籠，則暗示少女對藝術的喜好。經由主題物與多樣性背景物的相互呼應中，我們看到了畫家纖細敏銳的觀察力，及對靜物、人物畫技法的掌控能力。可見在學院美術教育的薰陶下，周紅綢的畫藝已有神速的進步與成果，如果她能持續創作，應當會有更優異的表現成績。

陳進是留日女性畫家中唯一能持續堅守創作崗位的人，因而她留下了無數讓人讚歡喜愛的作品，其成就甚至超越同時代的男性畫家，成爲美術史撰寫者不容忽視的一位大師級畫家。如果回顧陳進早年留學日本時期的作品，事實上和其他留學階段的習畫者一樣，處處都帶有濃厚的學院風格及老師的色彩。假若當初她也侷囿於女性被預設的角色地位之框架中，放棄追尋個人的志趣，也許就無法發展出自己獨特的繪畫語言與風格。

土田麥僊 【罌粟】

鏑木清方
【朝涼】

陳　進
【黃昏的庭院】

1927年「台展」開辦時，陳進正好是東女美校三年級學生，她寄了三件作品〈朝〉、〈罌粟〉及〈姿〉回台參加競賽，結果三件全都入選。〈朝〉和〈罌粟〉與稍後蔡品的〈朝露〉(1928)、〈蓼〉(1928)和〈初夏〉(1929)，都可視為同一師承系統的寫生花卉作品。畫者挑選單一種花卉植物，經過細膩觀察寫生之後，先以柔中帶勁的線條描繪植物的花葉枝脈，再敷染清雅的色彩，表現出不同季節、不同時分下花卉植物的生命力。這種融合理想美與現實美的繪畫意境正是當時日本「帝展」中所追求的主流風格。

　　〈姿〉及第二回「台展」的〈野分〉(1928)和〈蜜柑〉(1928)，此三件人物畫都是陳進在學期間完成的作品。描繪的對象包括人物畫課程中的日本模特兒，或日本女性朋友。作品著重於線條及色彩之美的調和，造形構成的完美，服飾及背景物的裝飾效果，還有人物內在精神的自然流露(註34)。陳進此三件美人畫作品中所追求的的構成元素，也正是近代日本繪畫所欲表現的特色。

　　東女美校畢業之後，陳進又投入鏑木清方派系的門下，專心一意地學習日本美人畫的創作技法。鏑木清方是明治時期浮世繪的復興者，他將抒情的文學素材與傳統風俗美人畫結合，賦予浮世繪清新的生命力(註35)。而陳進第三回「台展」獲得特選的〈秋聲〉(1929)及第五回「台展」的〈逝春〉兩作，即是屬於典型鏑木清方美人畫的風格特色。以1931年的〈逝春〉為例，此作與鏑木清方1925年的〈朝涼〉在題材的選取與意境的營造上，有異曲同功之妙。〈逝春〉描繪的是一位穿著打扮素雅簡單的少女，頎長的身影，踽踽獨行於落滿

凋萎花瓣庭院的情景。陳進以柔和勁挺的線條、細膩沉穩的色彩，烘托、塑造出一位對自然時序感觸敏銳女性的內心世界，同時也營造出充滿浪漫感傷的詩情畫意。此作無論就形式技巧的表現，或文學詩意風格的傳達，可以說已將鏑木清方明治風俗美人畫的精髓學得入木三分。

陳進在接受伊東深水和山川秀峰指導的那一年起，即開始嘗試以本土的台灣女性為模特兒，塑造自己理想中的女性形像。隨著創作技法更臻純熟，為理想中台灣女性塑像的信念似乎也越來越強烈。她從1929年的〈黃昏的庭院〉、1932年的〈芝蘭之香〉、1933年的〈含笑花〉、1934年的〈野邊〉等參加「台展」的作品，一直到1934、1935年入選日本「帝展」的〈合奏〉、〈化妝〉等作品，都是在有意識的情況下，企圖跳脫來自日本學院及美人畫老師的影響，建立自我獨特風貌的美人畫。這樣的自我改革，卻遭到殖民美術界與藝評界的訾議。1936年，日籍藝評家野村幸一在《台灣時報》為文評論陳進的作品。他認為〈黃昏的庭院〉屬於「明治時代華麗風俗畫風格」，是陳進過渡期的代表作。至於〈合奏〉、〈手風琴〉(1935)、〈樂譜〉(1936)、〈化妝〉及〈山地門之女〉(1936)等作品，「從悠閒的節奏中衍化出輕快、活潑、變化多端的獨特風格」，則是陳進繪畫歷程中更上一層樓的轉變階段。然而對於1932年至1934年，陳進擔任「台展」審查委員時期所創作的〈芝蘭之香〉、〈含笑花〉及〈野邊〉等歌詠鄉土情調的作品，野村幸一卻給予極低的評價。他主觀的判定，此時期陳進所摸索追求的鄉土風味濃厚的美人畫，是「不恰當」、「低俗的」、「遠離時代潮流的」（註36）。同樣是以台灣女性的形

象入畫的作品，爲何日籍的評論家會給予如此懸殊的評價，其中所蘊涵的階層意識及霸權心態，實在是值得我們推敲探究。

〈黃昏的庭院〉可能是陳進以台灣本土女性爲主題的系列作品中最早的一件。此作描繪一位面龐姣美的台灣閨秀，身著清代華服，脚穿一雙稍大的繡花鞋，坐在百花盛開的庭院中，悠閑地拉著胡琴。畫中刻意營造餘音繞樑的詩情畫意，依舊不脫明治風俗美人畫的格調，因而仍然合乎日本藝壇喜愛的品味。〈合奏〉、〈手風琴〉、〈樂譜〉、〈化妝〉、〈山地門之女〉等作品，描畫的對象包括有：陳進的家屬、屏東高等女學校的學生（註37）及台灣原住民。這些作品也都是以台灣本土的女性作爲入畫的素材，但是整體畫面仍洋溢著音樂性的詩情，上層社會大家閨秀生活中的閒情雅致，或少數民族的異國風情。基本上仍不違背殖民者的美學經驗與美感認知。因而野村幸一對陳進在題材轉換時，仍能充份表現日本風俗美人畫的特質，讚譽有加，推崇備至。至於〈芝蘭之香〉、〈含笑花〉及〈野邊〉等作，由於描畫的是一般台灣女性家居生活的情景，現實的、鄉野的世俗味太重了，嚴重地違反了殖民者對「美」的界定，因而被野村幸一認爲「不恰當」、「低俗」、「遠離時代潮流」。顯然居於支配群體核心的日籍藝評家，對陳進這一位被殖民的畫家，竟敢公然在官方主辦的展覽會中，挑戰殖民母國權威的畫風，將鄙俗、低級的「鄉野風味」作品展示出來，極不以爲然，故專斷地抨擊陳進這一個階段的繪畫「有缺陷和破綻」（註38）。

陳進勇於向現實政治、社會環境對抗的性格，在這一系

列鄉土的、現世的、生活化的台灣婦女圖像的創作過程中，再次展現無遺。或許有人會認為，陳進也只有在擔任「台展」審查委員期間，才敢在作品免審查的保護傘下，創造出現世生活中的台灣婦女圖像。之後在台灣或在日本的官方展覽中，就不再看見她發表這一類刺激殖民霸權美學的「鄉野風味」作品。姑且不論1934年以後，陳進中止這一系列背離明治理想美的台灣世俗美人畫的改革性嘗試，是因為失去創作自由的保護傘，或是源於個人追求理想美的因素。此事所呈顯最重要的意義是，在1930年代政治與美學的霸權環境中，陳進有膽識與勇氣將自己對美的形式與風格的另類思考，以實際行動表現出來，已是劃時代性的創舉。

結　語

二〇年代前期多數台灣上層階級資產型仕紳，對子女留日習畫的觀念並不普及。當時年輕尚未有獨立經濟基礎的男性，倘若向家中掌控經濟大權的父親提出赴日學畫的想法，大都遭到嚴屬的拒絕。父執輩往往期望自己的子弟攻讀的是較具實用功能的醫學、法律或商學，至於穩定性及投資效益甚低的藝術科系，往往乏人問津。在這樣的社會價值取向下，當然很少有人會主動提議或鼓勵未婚的兒女到日本學畫。根據台灣總督府的統計數字，1925年至1935年之間（註39），赴日修習美術的台灣留學生人數比例一直都偏低，甚至有逐年下降的趨勢（參見67頁的表三）。很明顯地，赴日攻讀美術的台灣男性不多，而女性當然更如鳳毛麟角了。

整體來說，二〇至三〇年代台灣留日女性畫家，從個人、

家庭及社會背景來看，都具有極為優越的條件因素，所以她們很幸運地被送到日本接受專業的繪畫訓練。這麼難得的機會，在當時甚至有志學畫的男性都不一定能夠如願成行。如果完成專業訓練之後，她們能夠再堅持志趣，勇於向父權社會挑戰，假以時日，應當都會有一番傲人的成就。但是相當令人惋惜的是，周紅綢、黃荷華及蔡品結婚後就放棄畫筆，而郭翠鳳更是在修業期間，因為懷孕及必須跟隨完成學業的夫婿返鄉而將學業捨棄。由於她們都囿於父權社會下女性角色的定位，缺乏與現實社會折衝抗衡的膽識，未能在創作的路途上有所堅持，因而也就無法創造璀璨斐然的成績。相形之下，陳進堅毅獨立，奮鬥不懈，追求理想的精神，就益發顯得難能可貴，而這也是陳進後來之所以成功的主要原因。論家庭及社會背景，陳進和其他幾位女性相去不遠，論資質稟賦也是相差無幾。但是後來，陳進立志終身以繪畫創作為業，因而她成功了；至於其他留日女性畫家，卻因懾服於父權社會的結構體制，在既被動又自動的情況下，將自我掌控的權杖交付出去，因而她們失去了發揮潛能創造自己藝術生命的機會。

表一、日治時期留日學畫的台灣女性一覽表

（名字之後加＊記號者乃爲西洋畫家，其他無此記號者爲東洋畫家）

名字	生卒年	籍貫及家庭背景	學歷	師承（學習時間）	參展經歷
李妍（或研）		新竹北門	1926年第三屆第三高女畢業。（註40）1927年考上東京女子美術學校（註41）	鄉原古統（1922-1926)	無任何記載
周紅綢	1914-1981	出生於台北永樂町，父親周宗興是大地主，並在迪化街經營紙業商行，但早逝(紅綢11歲時)，由母親鄭粘撫養長大，家中商務由表叔協助管理。(註42)	1930年第七屆第三高女畢業。1931年入台北高等女子學院唸了一年，翌年轉入東京女子美術學校就讀。	鄉原古統（1926-1931)	入選台五、台七、台十
陳進	1907-1998	出生於新竹香山，父陳雲和致力於山坡地開墾、海產養殖業的經營，曾任香山庄庄長。	1925年第二屆第三高女畢業。1929年東京女子美術學校畢業後，入日本美人畫家鏑木淸方兩大弟子畫塾。	鄉原古統（1921-1925);結城素明、遠藤教三(1925-1929)伊東深水、山川秀峰(1929-	入選台一；連獲台二至台四三次特選，之後榮膺爲免審查推薦畫家。受聘爲台六至台八東洋

			1934年返台至(?) 1938年，任屏 東高女美術教 師。		畫部審查委 員。 入選日本第 十五、十六 十七回帝 展，第四、 五、六回新 文展及第 一、十回日 展(註43)。 枴檀社創始 會員。台陽 展東洋畫部 會員。 1942年參加 南方美術振 興會主辦， 文教局等單 位協辦的 「祝戰勝日 本畫展覽 會」（註 44)。 1943年五月 五日成立的 「台灣美術 奉公會」被 推爲理事長 （註45)。

郭翠鳳	1910-1935	嘉義新港望族之後代，1930年嫁給畫家陳慧坤。	台南第二高等女學校畢業(註46)。東京女子美術學校肄業。		入選台七
黃荷華*	1913-	台南人，台南教育界及實業界名士黃欣(註47)(台南洋畫團體南光社成員)之姪女。父黃溪泉(號谿荃)，從事於糖、粉等農產加工業。23歲時嫁給林呈祿之子林益謙為妻。	1930年台南第一高女畢業；1933年東京女子美術學校西洋畫科畢業(註48)。	川村伊作(台南第一高女美術教師，鼓勵其繼續學畫)。在日期間曾隨郭柏川同赴岡田三郎助畫室請益(註49)。	入選台七、台十(冠夫姓林)
蔡品	新竹南門外	1925年第二屆第三高女畢業，1927年考上東京女子美術學校(註50)	鄉原古統(1921-1925)	入選台二、台三。1930年梅檀社成立時，與陳進同為創立會員(註51)。	

表二、台籍和日籍女性從事於繪畫創作與入專門美術學校人數統計表

族群＼類別	總人數	入專門美術學校	進美校佔女性繪畫人口的比率
台籍女性	26	6	23%
日籍女性	79	12	15%

資料來源：《台灣日日新報》、《台灣民報》、《台南新報》、《興南新聞》、《台灣教育》及個別訪談稿等。

表三、1925～1935年台灣留學生進入日本大學或專門學校總人數與攻讀美術人數的比例表

學年度	大學及專門學校總人數	美術專門學校總人數	百分比
1925	150	6	4.00%
1926	224	6	2.67%
1927	372	6	1.62%
1928	419	5	1.19%
1929	354	5	1.41%
1930	378	7	1.85%
1931	444	7	1.57%
1932	514	5	0.97%
1933	503	4	0.79%
1934	833	6	0.72%
1935	908	5	0.55%

資料來源：台灣總督府文教局編，《台灣總督府學事年報》，第二十四年報至三十四年報，1927～1937。

註釋：

1：根據台灣總督府的統計，1898年全島書房中，女性只有65人，僅佔就讀人數的0.2%。(台灣教育會編，《台灣教育沿革誌》，台北，1939，頁84。)

2：游鑑明，《日據時期台灣的女子教育》，師大歷史研究所碩士論文，1987，頁29。

3：1884年加拿大長老教會教士馬偕成立「淡水女學堂」；1887年由英國基督教長老會教士李庥在台南所籌畫的「新樓女學校」也正式成立。(游鑑明，前引書，頁31-32。)

4：游鑑明，前引書，頁154。

5：賴明珠，《日治時期桃園地區的美術發展》，桃園文化中心，1996，頁45-46(表2-3)。

6：呂玉瑕，〈社會變遷中台灣婦女之事業觀──婦女角色意識與就業態度的探討〉，《中央研究院民族學研究所集刊》，第50期，1980，頁30。

7：同上，頁28。

8：根據台灣民報1927年3月21日(第六頁)的報導，李妍與蔡品取得東京美術校入學測驗合格通知書。後經筆者向陳進女士請教，就她所知，和她在三高女同一屆的蔡品比她晚二、三年才進東京女子美術學校，並非東京美術學校，至於李妍則完全沒印象。按李妍也有可能並沒去唸或沒唸完就休學，所以陳進才會對晚她一屆三高女畢業的新竹同鄉沒印象。

9：1996年5月17日訪陳慧坤稿。

10：陳進、李妍、蔡品都是經過入學測試的嚴格篩選才得以進入東女美校校就讀。而1930年進入東女美校的黃荷華，跟據她本人的說

法，當時並沒有參加考試，只是將高女成績寄送至該校申請，後來就獲得入學的通知。東女美校三〇年代初期的學規是否有所更改，尚待作進一步的查證。

11：留日習畫的台灣女性，大都是來自擁有龐大土地或資產的鄉紳型家庭。而同時期留日習畫的日籍女性，其父執輩則多爲大型株式會社管理人、高級殖民官僚、專業人員或新興中產階級，兩者在社會的結構位階中有極大的差異性。

12：韓秀蓉，前引書，頁93。

13：1994年11月17日訪問周紅綢媳婦楊幸月稿。

14：黃家祖籍泉州府晉江縣。遷來台灣四、五代之後，即在台南東門城內彌陀寺前，經營錦祥記糖廠。(婁子匡，〈話說人物〉專欄，《大華晚報》，1968、12、13。)

15：《台灣日日新報》，1928、10、16、(四)；10、19、(六)。

16：《台灣日日新報》，1930、10、11、(四)。

17：1994年11月4日訪邱金蓮稿。

18：1998年2月12日訪問黃荷華稿。

19：《台灣人士鑑》，台北：台灣新民報，1937，頁124。

20：《台灣日日新報》，1927、9、26、(三)。

21：《台灣日日新報》，1927、9、29、(五)。

22：黃溪泉與哥哥黃欣於1914年，在其原有的錦祥記糖間廠址，闢建兩座洋式樓房與庭園，名爲「固園」，是當時文人騷客流連忘返的去處。(盧嘉興，〈記台南固園二雅之黃茂笙、黃谿荃昆仲〉，《台灣研究彙集》，第7集，1969，頁1。)

23：1998年4月7日訪黃荷華之弟黃天橫稿。

24：當時殖民政府經辦的第一大報《台灣日日新報》經常刊載文章，討論女子教育問題，介紹各國或日本的婦女運動，或報導在專業成就上表現卓著女性的訊息。足見婦權的問題自二、三〇年代開

始即受到日本國內及殖民地知識界的重視。1930年代初期，報章上開始出現有關日本國內全國婦選問題的新聞與相關性的討論文章，顯見三○年代初葉正是日本國內婦權運動如火如荼展開的時期。〔參見《台灣日日新報》，1930、9、23、(三)；10、9、(六)。〕

25：游鑑明，前引書，頁202。

26：1995年1月9日訪問陳進稿。

27：1995年1月9日訪問陳進稿。

28：1995年1月22日訪問陳進稿。

29：1998年2月12日訪問黃荷華稿。

30：1996年5月17日訪陳慧坤先生稿。

31：1994年11月17日訪周紅綢媳婦楊幸月女士稿。

32：韓秀蓉編，《陳進畫集》，台北市立美術館，1986，頁93。

33：李進發，《日據時期台灣東洋畫發展之研究》，台北市立美術館，1993，頁426。

34：橫山秀樹，〈土田麥僊、日本畫賭執念〉，《藝術新聞》，第160號，1997／9，頁23。

35：Michiaki Kawakita, "Modern Japanese Painting-the force of tradition", Tokyo: Toto Bunka Co., Ltd., 1957, p.65.

36：蔡秀妹譯，野村幸一著，〈台灣畫壇人物論(4)--陳進論〉，《藝術家》，第250期，1996，頁364-366。原刊於昭和11年12月《台灣時報》第205號。

37：陳進於1934年10月起至1938年，應屏東高等女學校之聘，擔任該校的美術老師。在當時台灣缺乏專業模特兒的情況下，陳進曾以自己的學生充當臨時模特兒。第十回「台展」的「樂譜」即是以屏東高女的學生入畫。

38：蔡秀妹譯，前引文，頁365。

39：1925年是第一位進東女美校習畫的陳進入學的年份，1935年則是

最後一位自該校畢業的周紅綢結業的年份。

40：台北第三高女校友聯誼會編印，《台北第三高等女學校同學錄》，台北，1992，頁42。

41：《台灣民報》，第148期，1927, 3, 13，頁6。

42：1994年11月17日訪周紅綢媳婦楊幸月稿。

43：韓秀蓉編，《陳進畫集》，台北：台北市立美術館，1986，頁93-94。

44：《興南新聞》，1942、3、31、(二)。

45：《興南新聞》，1943、4、29、(二)。

46：1996年5月17日訪陳慧坤稿。

47：《台灣人士鑑》，台北：台灣新民報，1937年，頁124。

48：《台南新報》，1933、10、26、(八)。

49：1998年2月12日訪問黃荷華稿。

50：《台灣民報》，第148期，1927, 3, 13，頁6 根據1995年1月22日訪問陳進時，她說蔡品和她同為第三高女第二屆畢業生，又都是新竹人。但蔡品是在她東女美校二、三年級時，才考入該校就讀。畢業後蔡品嫁給一名學醫的台灣留學生，婚後就不再創作了。

51：《台灣日日新報》，1930、4、3、(四)。

台灣女性藝術的歷史面向

◉賴瑛瑛

二十世紀台灣文化的發展深受政治交替及社會變遷的影響，台灣女性藝術的發展可略分爲三個階段進行討論：第一階段是古典傳統的日治時期（1895～1945），這是日本殖民制度建立，女性意識萌芽的時期。第二階段是東西美學辯證的戰後重整期（1945～1980），這是台灣社會現代化及女性主義提出的時期。第三階段是國際多元、文化自主的八〇、九〇年代（1980～1998），這是文化自由發展及女性藝術興盛的時期。本文將試由文化整體環境、美術教育制度、展覽活動，以及藝術家的創作媒材、型式及內容進行初步考察，除肯定社會文化變遷深受政經環境的影響外，並試圖透過各時代作品意象及內涵的解讀，探討女性藝術的歷史面向及其時代美學。

古典傳統的日治時期（1895～1945）

1895年台灣割讓給日本，這個歷史的分水點標示了二十

世紀台灣在政治、經濟、社會及文化藝術上的一個重要開端。一則是與血緣母體——中國，在政治、文化上的斷裂，一則是台灣成為日本的殖民據點，開始接收新的政治體制。殖民文化政策的規劃對台灣二十世紀初期美術的發展產生了深遠的影響。

日治時代初期科舉制度瓦解，然中原儒學的觀念仍深植民間，在美術表現上，文人遺風的書法、繪畫仍是為型式表現的要項。此期，女性藝術家多生長於文人世家，並承襲著儒學傳統。就創作上，梅、蘭、竹、菊等傳統文人繪畫的圖象是為常見的題材，而詩書畫三絕的圓熟畫面構成，旨為突顯文人藝術的超俗意境，象徵了文化的正統傳承，其表現形式雖超越時空限制，但卻缺乏地域性的風格特色。此期活躍的藝術家有蔡碧吟（1874～1939）、張李德和（1893～1972）、蔡旨禪（1900～1958）等。此三人均以詩文見長，創作內容及形式上承襲著古典傳統的格式。此外，現今傳世之范侃卿（1908～1952）作品〈溫愛圖〉，筆墨粗放有力，極具獷氣的「閩習」畫風(註1)。此題材作品傳世極少，或為婚姻喜慶之賀儀，而畫中夫妻互敬恩愛的圖象自然流露出女性對於男女情愛的憧憬，極具時代意義。

1927年台展（台灣美術展望會）開辦後，上述藝術家多次參展。其中張李德和首次參展時已屆四十一歲（1933年），其後甚且積極參展達八次，最後獲「無鑑賞畫家」，是為日治時代極高的藝術榮譽（註2）。又蔡碧吟則以詩文書法，范侃卿則以水墨繪畫分別活躍於台南及新竹區域的地方仕紳之間，承襲著清末文人文藝交遊的模式。由上述藝術家傳世的作品

及數量，及其熱心參與文化活動的記錄可知，此期之女性藝術家人數雖少，但卻已逐漸超越父權制約，出現了女性自主意識的藝術。既往「閨秀」乙詞常用以界定歷史中的女性藝術家，因其未得拋頭露面跨越私域，活動範疇多侷限於個己閨閣。相較之下，台灣女性藝術家對於文化活動的熱心參與，並表現了藝術上高度的才華，「才女」——有才華的女性則是更適當的。

日治時代開始，傳統中國文人的私塾教學及晉昇的科舉制度廢除後，取而代之的是西式小學校、公學校、高等學校等西式現代學制。在女性藝術家的培育上，台灣雖無女子美術專門學校，然高等女子學校師長對美術教育的推廣確實影響了諸多在校學生，並在官辦展覽展現才華。出身於台北第三女子高等學校的陳進(1905～1998)，早於 1925 年即在其老師鄉原古統的鼓勵下，赴日就讀東京女子美術學校，而蔡品、黃荷華(1913～)、周紅綢(1914～1981)等人亦分別於二○及三○年代赴日就讀東京女子美術學校，繼續美術專業範疇的研習及官辦展覽的參與。三○年代、四○年代，林玉珠(1918～)、邱金蓮(1912～)、黃早早(1915～)、黃新樓(1922～)及陳碧女(1924～1995)等人亦曾多次入選台展及府展（台灣總督府美術展望會）(註3)。由於台展、府展公開公平的競賽原則，「女流畫家」備受矚目，女性藝術家的參與意願相當高，由此可知女性藝術家創作的持續力及旺盛能量，亦可理解公開展演舞台對女性藝術家的重要性。

「地方色彩」是此時期藝術的風格特色，就創作型式及內容，由於鄉原古統在學校教育及展覽審查作業上的活躍角

色，從事膠彩創作的女性藝術家比例相對提高，而強調「寫實寫生」的創作態度亦成為此期的風格特色。相較於同期男性創作中所表露的繁複構圖及崇高精神，女性藝術家除多以生活周遭的居家意象及自然花草入畫外，亦有以台灣本地的人文景緻及鄉野風光者。大抵上，此期女性藝術家在畫面的構成及技法表現上為較簡約自由。

　　日治時期的女性藝術家中，陳進一直是個超越現實障礙的執著者。除長年持續的創作發表及專案委託製作外，陳進亦堅守著台展、府展及光復後之省展評審的崗位，積極參與藝壇活動，並深獲肯定。惟就美學及技藝的傳承上，陳進因未曾在藝術系所擔任教職，亦未設畫室傳授，故雖一直是位傑出的女性藝術家的楷模，但卻未能對女性藝術的發展有更大的助力及影響。

　　若由現今傳世作品的尺幅及內容的完整度來加以檢視，當年這群二十世紀早期的女性藝術家，是曾意氣風發、矢志藝術。而其於戰後沈潛蟄伏，甚至中斷創作，大致可歸納出三個原因：㈠1949年國民政府遷台後，因正統國畫之爭，而以水墨繪畫取代省展中原有的膠彩類項，致使膠彩藝術家喪失公平競爭及公開展演的機會。㈡1947年二二八事件後，台灣的政經氛圍緊張，成長於日治時代的知識份子頓遭噤聲。台灣人民多視政治、社會活動為禁忌。㈢傳統「三從四德」的社會規範，對女性婚後的創作生涯亦多貶抑。女性順服於父權體制下，以安家育兒為重，其個人藝術才華的展露則為次要。

東西美學辯證的戰後重整期（1945～1980）

　　二次世界大戰後，台灣脫離日本殖民統治，國民政府的首要文化政策是為中原文化的振興。在美術教育體制上，1949年國立師範大學成立藝術學院，並聘請黃君璧擔任系主任達二十年之久，傳統文人水墨繪畫的教授於焉成為1950至1970年間台灣戰後美術現代化運動的主要背景（註4）。此期由大陸隨政府及夫婿遷居台灣的女性藝術家計有上海新華藝專的袁樞真（1911～），畢業於北京國立中央大學藝術系之孫多慈（1912～1975），以及畢業自北平藝專的吳詠香（1913～1970）等人。這群大陸來台的女性藝術家，在文化、政治的因緣下，分別任教師大西畫及水墨類課程。而於復興崗政戰學校任教的則有專擅海派水墨的邵幼軒（1919～）。這群藝術家中，觀念較為前進者首推孫多慈，其創作雖以油畫為出發，但對融合東西美學及型式的探索，多有鼓吹，並曾身體力行參與了五月畫會的展出，是為五〇、六〇年代師大青年學子的女性藝術家楷模。此外，孫多慈除在學校熱心授課外，甚且開放個己畫室供學生使用，長年為藝術教育界默默耕耘、盡忠職守（註5）。而吳詠香則除在師大授課外，亦在家另設畫室教授課程，門下有羅芳、洪嫻、董夢梅等人，對女性藝術家在文人水墨繪畫的傳承上貢獻良多（註6）。

　　這群女性藝術家隨政府播遷來台，創作風格雖各具面貌，然身份背景上卻有一共同點，即是皆具政治上的良好身世背景。惟此群藝術家來台時，正適三十餘歲的壯年，原當屬藝術創作能量最為豐沛的時期，然就傳世的作品數量及風

格表現作討論，這群藝術家多沿襲著舊有的藝術格式而鮮少超越。在內容上亦不見對時代潮流及社會變遷的思考，而受制於藝術傳統的象牙塔。這群大陸來台的女性藝術家除學院的教職外，並應邀擔任省展西畫及國畫類的評審，強化了省展學院、政治與藝術結合的特質（註7）。

五〇年代末期，西方現代藝術思潮衝擊本土藝壇，「五月」、「東方」、「現代版畫」等現代藝術畫會組織紛紛成立，成為學院體制外藝術活動的主力，然其成員以男性為多。六〇年代初期藝專、文化學院美術系相繼成立，並成為師大藝術學系外的藝壇新生力量。在此藝術學院體制下畢業的戰後第一代女性藝術家計有鍾桂英(1931〜)、何清吟(1934〜)、李芳枝(1933〜)、鄭瓊娟、張淑美(1938〜)、馬浩、黃潤色(1937〜)、董陽孜(1942〜)等多人，以下即就其學院畢業後於國內外居留發展地點分別討論。

1951 至 1970 年間，在留學的風潮下，師大藝術學系女性畢業生中出國深造者計有李芳枝、鄭瓊娟、馬浩、陳明湘、周月坡、董陽孜等人，這群藝術家在出國前曾分別參與五月、今日等畫會展出，在藝術創作的思考及行動上，屬於較積極前進者。畫會活動的經歷及海外求學的文化衝擊，對其創作內容上亦產生了根本性的影響。東西美學的辯證成為此時期藝術家創作型式及內容的研討課題，傳統水墨創作面臨了現代化的考驗，而西方表現型式亦在內化的過程探尋東方精神的內涵。早期，李芳枝即企圖以非具象的繪畫表現凝聚東方精神，而董陽孜則持續為傳統書法開展現代書藝的新格局。

然師大畢業後直接就業並以台灣為活動中心的戰後第一

代女性藝術家，如何淸吟、鍾桂英、張淑美、李娟娟（1942～）、王美幸（1944～）等人，則多堅守於個人的教育職責，默默耕耘。師範專科學校的教職工作，促使這群女性藝術家／教師，必須十項全能，對繪畫、水墨、版畫、陶藝等各項媒材均需熟稔，多元廣角的教學開展其全方位的藝術媒材體驗，然教學及行政上的重擔卻又往往侷限其於創作上的開展。此外，就女性藝術家的養成上，政戰學校美術系則是師範體系外的另一個培育機構，除邵幼軒外，梁鼎銘、梁中銘等兄弟均以社會寫實及政令宣導的水墨爲創作目標。在其影響下養成的女性藝術家除李重重專注於水墨現代化的改革外，其他仍以傳統水墨爲歸依。此外，梁丹丰、梁秀中、梁丹美、梁丹貝、梁丹卉、梁丹惠等均出自梁氏家族，蔚爲台灣女性藝術的一大奇觀。

戰後第二代女性藝術家則成長於女性主義興起的七〇年代，女性藝術家逐漸獲得更多的家庭及社會認同，得以實踐個己在藝術生涯規劃的理想。此期的曾曬淑（1952～）、卓有瑞（1950～）、李惠芳（1948～）等人，均赴歐美留學後相繼返台定居，明確的生涯規劃示意著此期女性藝術家自主意識的覺醒，並在各人的創作題旨選擇上留下鮮明的個人藝術特色。此期作品在風格上大多爲具象、寫實性繪畫的回歸，風格上呼應著七〇年代興起的照相寫實，內容上則選擇更具本土特色的人事物以爲對象。

戰後台灣女性藝術的發展，在政治禁忌、經濟掛帥爲先導的國家政策下，女性藝術家的發展空間是不自由、被壓抑的。此際，女性藝術家不僅需扮演賢妻良母，在專業場域上，

更應是盡職的職業婦女，承擔著社會、家庭及自我期許的多重壓力。而其於藝術上的發展則是在家庭及事業的夾縫中求生存，如此的生活境遇及身心歷練深刻了此期女性藝術家的創作內涵。

國際多元、文化自主的八〇、九〇年代（1980～1998）

邁進八〇年代，台灣整體的政經環境日趨安定，經濟奇蹟下助長了政治自主的決心及文化信心的建立。社會整體亦因長年的留學風潮影響下，開放了生活的視野，走出海洋孤島，變成了文化交流的重鎮。八〇年代以後女性藝術家的人數大增、教育程度提昇，面貌多樣。以下謹就展覽場所、公辦展覽、畫會組織及創作方向舉例說明。

1983 年台北市立美術館開館，並舉辦了中華民國現代畫新展望及雕塑展等競賽展，其後台中、高雄美術館亦又紛紛開館，均給予女性藝術家公平競爭的專業表演舞台。女性藝術家得以憑藉個己創作特色，在相當公平開放的評審下獲得個人才華的肯定。陳幸婉（1951～）、賴純純（1953～）、蕭麗虹（1946～）、吳瑪悧（1957～）、李綿綢（1959～）等人於美術館公開獎項的獲得，奠定了藝術家矢志藝術的決心，對女性藝術家信心的建立效益尤佳。

就畫會組織上，1984 年「台北市西畫女畫會」畫會在袁樞眞的領導下成立，其後每年定期展覽發表。女性的畫會組織有助於整體力量的凝聚，組織的核心成員多爲戰後第一代留居台灣的藝術家，此際已邁中年，圓熟的政、經資源整合

及對晚輩藝術家的提携，啓動了畫會組織的活動能量。「女畫會」的成員由組織委員推薦參與，「女性」的性別身份爲考量標準。對其創作的風格型式及內容並無界定，畫會組織的功能以聯誼的性質爲首（註8）。畫會的展覽雖常因成員良莠不齊而有批評，然畫會組織的功能意義是肯定的。藝術性的聯誼展覽及討論，激發了彼此間對藝術更深度的探索、思考，開展了女性藝術更廣度的關懷面向。此外，女性聚會及藝術創作在性靈提昇上亦有其撫痛療傷及超越困境的積極意義，透過藝術的創作，圓滿其美好生命的理想。

　　在體制純美術之外，體制外的畫室研習也是一股不可忽視的女性藝術現象，然卻鮮少被提及。早於五〇年代開始，在「復興中華文化」的政治正確前提下，展開了以蔣宋美齡爲首的官夫人文化的水墨修習課程。雖然照本宣科的畫稿臨摹是爲技藝的傳承方式，然學畫者藉此認識到傳統技藝的奧妙及中國文化的浩瀚，無形中完成了透過藝術的敎化功能。此一水墨繪畫的研習畫會初以黃君璧爲首，其後尚有胡念祖、王君懿、吳詠香、李義弘等私人畫室的成立，學習成員自數十人到數百人皆有，他們定期聚會，舉辦師生聯展成爲正統美術敎育外另一股社會的美術運動，成爲戰後台灣婦女的一個社交儀典，兼具了姐妹會的友誼功能。此一體制外修心養性之研習方式雖一直未被視爲主流，然對台灣女性藝術家的交流及共識凝結確有其深層的影響力量。而迄今仍蓬勃發展者尚有如私人油畫畫室、陶藝工作坊及書法會、花藝會等。

　　呼應著八〇年代多元文化的複向思考，藝術上的多樣面

貌可由現代的陶藝、編織等類項上女性藝術家的活躍情況窺得一斑。解嚴後的政治藝術風潮並未改變女性藝術家的創作態度及方向，藝術家並不盲目迷失於藝術主義及形式，反而發展出更具個人特色的創作方式。揚棄了學院技藝的準則，亦超越了東西美學的辯證，女性藝術家從生活周遭的事物及經驗出發，以一種生命記錄的方式呈現每一個階段的現實及理想。在此，藝術除對外在世界的探索檢閱外，藝術創作更也是藝術家個人私密性的自我披露，進以省思生命的真象及本質。而創作的過程，則一如宗教儀典般，是神聖的心靈淨化，亦兼具了撫痛療傷的積極意義。

又如樸素藝術，雖自七〇年代在鄉土思潮的推波助瀾及雄獅美術、藝術家等專業美術雜誌的報導下，促進了本土文化關懷的自覺意識，吳李玉哥(1901～1991)、林李謝榴(1899～1996)、周邱英薇(1919～)、蘇揚挭(1911～1990)等女性樸素藝術得以評介，並普獲認同、喜愛。在此，藝術創作不僅是純美術的形式表現，更是落實於生活，無論編織、刺繡、泥塑或繪畫，藝術是發自於內心，是自發原創的。藝術創作遠超越任何學院、體制的範疇及規範，是「藝術生活，生活藝術」美學信仰的具體實踐。此外，晚近原住民的當代藝術亦在有心人士的考掘下逐步出土，其結合傳統媒材及語彙的現代表現，極具特色，更豐富了當代美術多元自由的樣貌 (註9)。

社會論述的發展為晚近女性藝術的一個顯見現象，隨著女性自覺意識的提昇及社會機制的積極介入，女性藝術家從社會結構、性別意識及經濟狀況重新解讀當今的社會現象。

在此，女性主義是為重要的議題之一，而政治、文化、戰爭、暴力及環保等問題的論述，為當代藝術開啟了更寬廣的精神面向。同時，嚴明惠、陸蓉之、侯宜人、傅嘉琿、吳瑪悧等人研究的投入，為台灣女性藝術的發展開展了理論性及歷史宏觀的研究開端。

以女性為中心主旨的藝術展於八〇年代後期陸續展開，分別以媒材、世代及主題的觀點為出發，在時光的洪流中，重新考掘、梳理。「女性藝術」這段被遺忘的歷史終於逐步出土並得到較嚴謹的論述及正視。由上述討論可知，八〇、九〇年代的台灣女性藝術家於公辦展覽、畫會組織、畫室的研習課程以及在陶藝、編織、金工、設計及樸素、原住民等範疇上均有極突出的展現，蔚為八〇、九〇年代女性藝術的多元、活躍的樣貌，充分說明了女性藝術家豐沛的創作能量及對藝術的執著、熱情。又由其多樣的展現可知，女性藝術之所以鮮見於歷史文獻，絕非是才識能力的問題，而是歷史及藝評論述觀點上的差異，若女性無法建立自主的評述及歷史觀察，則女性藝術的明日仍是堪憂的。

小　結

回溯二十世紀的台灣，早自世紀初的清末文人遺風至殖民時期崇尚地方色彩的東、西洋繪畫，經歷二次戰後的學院秩序重整及藝術現代化運動，以至晚近在國際化、資訊化社會下豐富多元的藝術面向，台灣女性藝術家即以一時代的見證者，秉持著包容的文化關懷及人道精神，闡述其對社會文化的女性觀點，記留了台灣歷史面向的時代意象。而由文化

環境、美術教育制度、畫會、展覽運作以及藝術家的創作媒材、型式及內容上初步考察的結果，肯定藝術與整體外在環境是息息相關的。政權主導下的文化政策，影響了藝術教育體制及方向，並左右了公辦展覽的模式及運作，女性藝術的發展依時代價值觀、社會環境及女性自覺意識的提昇而呈現不同樣貌。在此，女性藝術中開放、包容、原創、自發的特質似乎得到了極佳的映證，然其游移於權力核心邊緣的自由發展，似乎仍被視為特異的少數，難以獲得更嚴謹、正面的評介及認同。在此，當代藝術機制的運作中，女性藝術家的才智表現雖是絕對重要的環節，然其語彙、符號、型式及內容的閱讀及宣導卻更需要所有藝術世界的群體參與，建立女性藝術自主的理論及歷史。

註釋：

1：林柏亭，〈中原繪畫與台灣的關係〉，《明清時代台灣書畫作品》（台北：文化建設委員會，1984），頁 428-431。

2：賴明珠，〈才情與認知的落差——論張李德和的才德觀與繪畫創作觀〉，《藝術家》第 245 期，1995.10，頁 330-340。

3：同註 2。

4：蕭瓊瑞，《五月與東方——中國美術現代化運動在戰後台灣之及展覽館(1945-1970)》（台北：東大，1991），頁 62。

5：謝里法，〈沒有寄出的賀年卡——念孫多慈先生〉，《當代藝術家訪問錄1》（台北：雄獅，1980），頁 135-148。

6：沈以正，〈吳詠香與陳雋甫伉儷小傳〉，《藝術家年譜》（台北：台北市立美術館，1985），頁 45-46。

7：同註 4，頁 144。

8：何清吟，〈為「台北西畫女畫家畫會」10 週年慶暨 1994 年度會員聯展說幾句話〉《1994 年台北西畫女畫家聯展專輯》（台中：台灣省立美術館，1994），頁 4。

9：簡扶育，〈搖滾祖靈〉系列，《藝術家》第 272，274，275 期，1998. 1，3，4。

內在空間與外在空間

◉羊文漪

德國波昂女性博物館於 1998 年六月七日，推出一項大規模的當代藝術「半邊天：華人女性藝術家」展。該館館長瑪莉安娜・皮森（Marianne Pitzen）、獨立策展人克麗絲・維納（Chris Werner），以及旅德中國藝術家邱萍等三人，共同擔任展覽之總策畫。兩位台灣女性藝術家：陳幸婉與吳瑪悧分別榮獲邀請參展。而我則在展覽專輯中，負責介紹這兩位藝術家，以及台灣女性藝術發展之梗概。因兩年前寫過有關台灣當代女性藝術的文章，此次可將主題擴大，自是深具意義。不過，也很有趣的，在我逐漸進入展覽；發現展覽以性別為主題外，還牽涉到：國別政治、種族文化等議題。例如在性別上，在爭取女性展覽、發言權時，展覽是引用男性極權政治爭議人士「半邊天」（毛澤東語）做為展題。此外，在參展藝術家上，來自中國（部份旅居國外）計有二十一位；同時也象徵性地邀請了政治敏感、在政治地理版圖上；不屬於中國的台灣藝術家參展。從意識型態上看，無論今天台灣或在

中國，的確仍有保守人士，抱持此般之看法；但從文化與政治發展上看，台灣今天，事實上已明確走出在地自主之方向。近年中共武力恫嚇，尤強化此一走勢。基於這樣的認識，台灣藝術家此次參展，即惟有通過性別／種族文化議題切入。然而，在去政治、回歸華人圈後，在面對今天全球化、視覺資訊與生活形態同質化發展下，文化種族論述又當如何有效之推出？相信策展小組，將為我們提出有趣及深入之答覆。

台灣女性創作者之樊籠

1972 年，台灣第一位女性主義者呂秀蓮在台引進婦運思想。如果這一年，可做為台灣女性主義思想肇生之起點；那麼二十六年後的今天，台灣女性主義意識有所提昇、凝聚相當之共識，應可以期待。然而，事實不全然如此。在一份 1994 年，針對事業與家庭分際的訪談當中，台灣十九位在政治、經濟界成功之女性，頗引人矚目的，在訪談中一致表示，她們的行為規範，仍「符合於傳統女性之觀點；且在對事業之投入上，並不會『背離』她們在傳統女性角色之扮演」。台灣社會中女性精英份子，非屬於例外。在 1993 年，一場首度以台灣女性文學為主題的「當代台灣女性文學研討會」中，多篇研究報告結論也指出：「台灣詩壇到目前為止，仍然未出現一位以女性主義為核心思想的女詩人」；「總的來看當代台灣女性的現代文學論述，……大部份是中性的」；而在小說方面：「諸多當代台灣女性小說仍驀然發現自己陷溺在父權傳統的泥淖中」。換言之，研討會也確認：台灣傳統父權社會之約制力仍法力無邊，台灣上層社會女性與女性文學創作者，

或者不願，或者不能衝破此一歷史樊籠。

然而，若因此表述台灣女性主義，在過去二十多年並未生根發芽，但卻有失公允。台灣女性主義旗幟鮮明的女性文學評論、文化評論、作者與學者，人數的確不多，但在社會女性能源之開發與爆發力上，卻有著不容忽視之地位，如李昂性學三部曲《殺夫》、《暗夜》、《迷園》之膾炙人口小說（儘管作者否認女性主義者身份）、李元貞長期之婦運推動與撰述、鍾玲在詩學上潛心研究，及新近崛起之張小虹、何春蕤等文化評論者，皆莫不施放出強烈能源。但在上述研討會中，或更引人矚目的，還是在探討女性文學之時，十三篇發表的論文當中，男性報告主講人，除受邀以外，人次也囊括到六成以上，計有八位。台灣男性在發言、主控權上之優勢，傳統中如此，至今可說仍難以全面動搖。此一現象，在台灣視覺藝術的領域中，並無不同。八〇年代之後，雖大批女性藝術家一一崛起，且營造前所未有之新氣象；但在書寫與論述上，基本上無法隱瞞的，仍屬男性的天下。

權力之更迭：台灣過去與現在

在探討台灣戰後文化變遷之時，曾有兩位男性學者指出，現代／傳統、本土／外來、地方／都會，如何在不同時期被認知與理解，是模塑台灣文化主要之發展軌跡。遵循此一脈絡，無疑可進入台灣美術之發展；然很可能的，卻因此將隱瞞男性所代表的權力機器，如何操控、宰制台灣歷史之真實面貌。在本文當中，在綜覽台灣女性藝術發展時，分析、拆解男性殖民／極權體制，幾乎成為瞭解台灣女性藝術家形

成與創作之天然策略。在透過對不同殖民主體與極權政府對台灣美術模塑與主宰之揭示，我們將可看到，在台灣做為一位女性創作者，除傳統角色身份之囿限外，約直到八○年代初，方能突圍重重父權體制與人為性別之機制。

從歷史發展過程來看，台灣自十六世紀末，葡萄牙商船途經東北，譽為「福爾摩沙」（意為美麗之島），十七世紀至本世紀二次大戰後，歷經一波波來自中國大陸之移民潮，以及外來商業軍事殖民政權統治（如荷蘭、西班牙、日本等）。二次大戰之後，在中國失去政權之國民黨撤守台灣，積極建設農經。且在韓戰爆發後，自美獲取大量物資與技術援助，因而台灣得以快速成長。然在穩固政權之過程中，國民黨高壓極權與箝制思想手段，並未能樹立自由開放社會，反先後與台籍人士啟發衝突，釀成 1947 年「二二八事件」不幸慘案，五○年代再以白色恐怖迫害政治異議份子，甚至解嚴前、七○年代底仍捕捉多位政治反對陣營人士。

無論過去三百年陸續遷播到台之移民，或是國民黨極權政體本質，事實上都與中國傳統歷史統治者高壓之管理機制，或是儒家、道家、佛教等人文價值觀，有著深厚淵源。然而，經過二次大戰後意識形態與經濟體制阻隔，海峽兩岸文化歷史背景雖為重疊，至今卻各自面對不同之歷史命題考驗。尤其在文化發展上，1987 年國民黨宣告解除戒嚴法後，台灣啟動重大之變革：如反對黨之成立，台灣傳媒資訊社會形成，同時在民主政治更迭猛速之發展下，台灣社會興起一波盛大空前以在地生存情境為主之本土認同潮流。其中在文化創作上，無論是電影戲劇舞蹈或美術上，一種史詩型創作，

一種「再現」(representation)台灣歷史之企圖野心,尤引人矚目。

殖民時期:現代繪畫誕生與第一位女性畫家崛起

在台灣視覺藝術之發展上,日本殖民政權、國民黨高壓政權,以及不可阻擋的西方文明東進風潮,扮演著關鍵性角色。台灣現代繪畫之肇生,經由殖民國轉嫁注入,主為一種以印象派與後印象為主的西洋油畫,以及一種著重寫生之日本水墨畫,亦名東洋畫(或膠彩畫)兩類。同時,在殖民政權權力彰顯下,無法為美術訓練獨立設校,只附屬於培育師資之師範學校當中。此外,1927年日本在台最高之台灣總督府,設立一年一度競賽性之「台灣美術展覽會(簡稱台展)」,其意圖之一,即為「攏絡,蓄意製造成為往日本文化投靠的一股推動力」。

台灣美術歷史發展客觀情況如此,台灣美術創作者之養成與發展,則因緣際會,與幾位長期滯台之日籍男性畫家老師,如水彩畫家石川欽一郎(1871~1945)、油畫家鹽月桃甫(1885~1954)、東洋畫家鄉原古統(1892~1962)等人有關。台灣當時才華出眾之藝術人才,一般而言,則先經由師專途徑,並與前駐台日籍畫家等接觸或鼓勵之下,前往日本深造(少數再轉歐洲)。而無論於在日期間、或返台後定居,這些藝術家,則透過殖民政權設計之美展參展管道,且在傳統思想「榮宗耀祖」、或反殖民思想「揚眉吐氣」的鼓舞下,而專致於個人之藝術創作。台灣現代畫家,在當時展覽風格主導下,有絕佳之鄉土寫實作品產生。令人激賞的畫家,以男性

為主：如陳澄波、廖繼春、楊三郎、李石樵、洪瑞麟等人。然而，台灣的女性畫家——第一位重要之東洋畫家陳進，也在相同背景下脫穎而出。祖籍新竹，1907年出生鄉仕富裕之家的陳進，在1927年第一屆「台展」東洋畫徵選中，一舉入選三件作品。做為台灣第一位傑出優秀女性畫家，陳進當時不過二十歲，方才在日本東京女子美術學校深造一年。在創作風格上，她主要特色為：細膩入微之寫實筆觸，與典雅祥和氣氛。然而，更重要的，還是陳進做為「閨秀畫家」，以描繪與外界隔離、深處閨中，傳統女性之內在空間：如攬鏡上妝、閱讀、沉思等生活起居情節之記錄。此外，在陳進人物畫中，不乏身邊熟識之女性親人，如入選日本「帝展」中以親姐為模特兒的〈合奏〉(1934)，以及描畫親母肖像的〈萱堂〉(1947)等精彩傑作。根據女性學者賴明珠四年前撰文指出，日據時期女性藝術家的創作活動，其實相當活躍。如當時有記錄的「女畫家共有二十四名，其中有十八位是東洋畫家（包括加膠的重彩畫與水墨畫類）、六位為西洋畫家（包括油畫及水彩類）。」除了陳進「表現特別出色」外，大多數女性畫家卻未受到重視。至於未受重視的原因，依上述作者歸結：「一是她們從事創作時間較短，所累積之成果有限；二是受限女性身份，其社會活動力較弱；三是大多數的藝術史家於纂史時乃採取精英主義的觀點考慮……。」

陳進當時在十八位女性與無數男性東洋畫家中崛起，自應歸屬其個人之才華卓絕。然在近二十年之安定創作，在二次大戰日本戰敗離台後，陳進藝術生涯，卻啟發重大變化。日據時期之美術展覽，於戰後一年順利銜接推出。但一如日

據時期排擠傳統水墨；隨著政權更替，國民黨入台後，反是跟隨來台保守派國畫家（亦多具政治影響力），在大中國意識形態運作下，取代先前油畫，排擠了東洋畫，而成爲政治正確之畫壇主流。便就在這樣時代政治氛圍之巨變下，陳進個人創作發展遭到重挫。

零星的火花：女畫家與第二波美術現代化運動

二次大戰後，約至於七〇年中期，台灣女性藝術家在台灣美術雖非主流，卻佔據了影響地位。如數位與陳進同輩，在中國接受完整藝術訓練來台的女性藝術家：如油畫家孫多慈(1911～1975)、袁樞眞(1911～)，與水墨畫家邵幼軒(1919～)等，分於來台後，一一順利進入體制，授課於大專院校。且在穩定、持續教書中，培育無數年輕藝術人才。而其中孫多慈於在世時數度接受委託，製作歷史題材之巨幅油畫；此外她的素描精湛，尤令人激賞。

然整體而言，台灣戰後初期，在意識型態與主體認同機制轉移下，人文氛圍其實詭譎多端。取代殖民政權而起的國民黨，極權掌控且散播白色恐怖氣息。這對日據時期養成之文化創作者、大陸來台之文藝人士，以及年輕之新生代等，無疑皆爲莫大之衝擊。在《戰後台灣文學經驗》一書中，作者呂正惠說到，在當時政治低迷情境下，文學創作者，除了成爲「隱遁者」避開社會外，第二種態度就是疏離，「而這正是」西方現代主義極端個人主義的文學所以產生之根本原因。在美術界，同樣的，第二波西化、現代化運動亦正蓄勢待發。1957 年分別由年輕人發起的兩個畫會：「五月畫會」

與「東方畫會」先後成立。結合畫壇前輩、文化界人士與部份學者的這一波運動，當時主以歐美盛行之抽象畫風為取向；但同時結合中國傳統特色（如筆墨韻味、禪意、書法線條等），約於六〇年初蔚為氣候，持續活動至七〇年初。

女性藝術家在這次現代繪畫熱潮中，並未缺席。如曾加入「五月畫會」；同屬師大美術系校友之李芳枝(1934～)、鄭瓊娟(1933～)、馬浩(1940～)等；加入「東方畫會」的黃潤色(1937～)與林燕(1946～)等。而其中曾隨「東方」精神導師李仲生習藝的黃潤色，至今創作抽象畫風不變，「仍是維持一貫連鎖性、綿密性的線性構成。」然而，更重要且引人注目的是，依當年畫展評論敘述：黃潤色的作品「充滿了『性的苦悶』。她的油畫是利用女性審美之直覺，把眼魘夢和恐佈透過女性之柔情予以美化。其作品乃一帶有神經質的藝術家，把自我囚禁於自我之內的不自覺反應，尤其其素描，均可稱之為『美麗的苦悶』。」上述這段針對女性生理／心理特質進行之作品詮釋，明顯的含帶男性書寫投射。但不可否認的是，這段描述，首度將抽象創作與女性生存情境並提，似也預揭八〇年代後台灣眾多女性藝術家從事抽象創作之到臨。

七〇年代，隨著外交局勢重重受挫與打擊下（七一年退出聯合國、七八年與美斷交），新的回歸反省與尋找土地認同感，取代先前之西化／現代化路線。在文學上，鄉土文學於七〇年初肇發。在美術上，素人畫家洪通與民間雕刻師朱銘在媒體運作下出現，備受到社會大眾矚目。此外，在戰後美術教育之振興下，女性藝術家人次與活動亦漸增加。1974年

以師大畢業生為主成立之「十青版畫畫會」，其中十位成員中，女性藝術家有四位：林雪卿(1952～)、樂亦萍(1951～)、曾囉淑(1952～)、何麗容等。而以個人創作崛起的，則有薄茵萍(1943～)與卓有瑞(1950～)等人。在上述這些傑出女性藝術家中，林雪卿、曾囉淑後分赴日本與德國習藝；在創作上，前者擅長版畫作品描述疏離靜物、後者則為人物油畫之表現性風格。此外，卓有瑞以照相寫實風格，以鄉土題材，創作精彩之家鄉屏東「香蕉系列」。在 1975 年，當年全省美展一概男性評審中，引發許多討論。之後她隨即赴美，從事照相寫實創作至今，精湛細膩之畫風尤令人激賞。

女性主義萌生與國際多元化發展

　　台灣八〇年代；尤其八七年解嚴之後，黨禁報禁之開放，快速帶動台灣民主改革與社會資訊化發展。在文化美術方面，官方首度大規模在硬體軟體設施上積極的推動。如將文化事務於教育部中旁分出來，設立專門委員會掌管。全省各地之文化中心，如雨後春筍從地拔起。美術教育部份，新添增獨立學院或新成立科系。而美術界在長期缺乏公共展示空間下，忽然出現北、中、南各上萬平方公尺的三座巨形官方美術館。此外，同樣之經濟實力，亦反應於民間：如畫廊林立、收藏購買力提昇、藝術拍賣風氣形成等。而由藝術家主動出擊成立之替代空間（如伊通公園、新樂園、竹圍工作室等），亦不在少數。這些結構性的轉變，新生態之成形，無疑凝塑戰後至今美術發展之絕佳環境。

　　台灣八〇年代後之藝術發展，整體而言，仍持續以銜接

西方當代藝術為主要動勢。不同於日據時期之殖民政體轉嫁，五、六〇年代之土法鍊鋼之東西結合，八〇年代後，由被動轉為主動，一批批出國歸來的藝術家們，直接將歐美所學、接觸之最新藝術經歷攜帶回國，且在經個人在地本土之轉化下，形塑新貌。除此外，更引人矚目的，還是台灣女性藝術家此時快速之崛起，發展盛況空前。無論在觀點建立與意識認知上，皆於吸納西方婦運經驗、女性研究最新資訊後，凝聚出相當之共識，共同舉辦女性展覽、演講、座談，且創設固定文字發表園地。而此一女性蓬勃之多元化發展，不僅打破「社會活動力較弱」之歷史格局；且回應了國際女性藝術當前之發展盛勢。

　　台灣女性藝術家於此時崛起之數量與能量，令人不可忽視。尤其，還可確認的是，無論是歸國或國內許多女性創作者，在材質上、氣氛營造，或主題選擇上，她們皆明顯投射屬於女性心理／生理／生活經驗意象之創作品。如八〇年代崛起、留日的賴純純，從低限出發，透過敏銳纖細之造形，云訴詩意。自港來台陶藝家蕭麗虹，以陶藝做裝置，帶含社會批判性議題，卻以感性訴求切入。湯皇珍寓遊戲於藝術之新觀念作品，陳慧嶠的針線、羽毛創作，林純如的布製精靈。王國瑜的紗網迷宮等等。此外，在繪畫創作上，嚴明惠女性主義大膽之性別差異揭露，洪美玲、薛保瑕、陳張莉投映內心世界的新抽象，李惠芳入微之寫實古器皿描繪，邱紫媛細膩動物碳筆畫，以及水墨畫家李重重、袁旃等，一一為台灣當代女性藝術發展，編織下前所未見之五彩織錦。

陳幸婉之新抽象創作

在此次應邀參展的兩位台灣女性藝術家中，1951年出生台中的陳幸婉，在生平背景與創作養成上，有著很獨特的歷史脈絡匯合。一方面是她父親陳夏雨，為日據時期台灣僅有雕塑家之一，至今創作不歇。另外，則是她在藝專畢業後，再隨李仲生習藝。而1949年來台，曾留學日本的李仲生，後以非具象畫風創作；且在課外授業，強調自動技法、開放性創作觀等，對台灣美術啓發相當之影響。

然1984年，在陳幸婉第一次的個展上，她在材質實驗上顯露之無比興趣、強調畫面肌理經營，已然樹立個人明確風格，且與李仲生探討純平面抽象畫風，區隔出不同。如在當年贏得台北市美館「新展望」獎項之三聯作〈作品8411〉當中，畫家表現出大膽、創新之實驗精神，以及流暢敍述之表現風格。此外，在畫面上，色塊與線條間相互構成之多元化關係、多樣複數性之技法嘗試等（如素描線條、油彩塗鴉、幾何之造型、石膏材質之澆淋；使用滴淋、塗抹、黏貼、附著木條、報紙等），但更在整體呈現之說服力上，讓人留下極深刻之印象。

在第一次個展同時，陳幸婉也針對個人之創作觀說道：「我一直覺得以往的美術力量太薄弱、太濫情，我試圖提出一種新的美學觀，去完成較純粹的一張畫。」或正是畫家對「濫情」之反動、冀期追求「較純粹的」畫的飽滿信心，致使陳幸婉在台灣抽象繪畫中，專致投入至今且形影單薄：既不同於前期抽象畫家結合東方水墨之抽象嘗試；也跟一般單

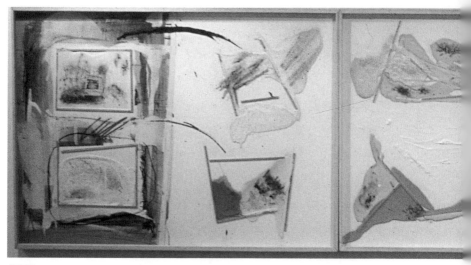

陳幸婉
【作品8411】

陳幸婉
【永久的聲音】

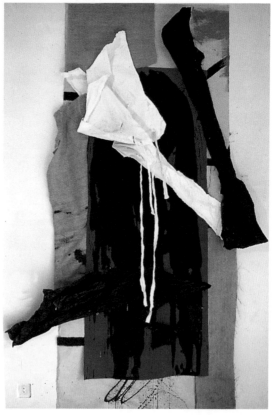

陳幸婉
【永恆的棲息】

從油畫下手（或添少許現成物），對畫面氣氛營造、強調抒情氣氛之鋪陳不同。八〇年代中期，陳幸婉抽象畫逐漸「純粹化」，材質實驗性更為專致、集中畫面之厚度、肌理性經營，且重金屬般深暗色，取代早期之明亮色系。八八、八九年，陳幸婉再在材質開闢新徑：她將布料、紙漿、塑膠等浸漬油彩後，貼裱於平面之硬板上。同時，陳幸婉也開始長期滯留國外。九〇年初於旅居瑞士之時，陳幸婉首度回到傳統之水墨媒材；不過堅持創新的她，並不沿用既定之毛筆塗敷，反是以滴流或澆灑加以處理。

在此次展覽中，陳幸婉推出一組水墨、一組多材質拼貼作品。從媒材運用處理來看，這是延續她八八至九〇年兩主要方向。在前一組九四至九五年水墨畫中，尤引人矚目的是，早期色塊純度化後，更強有力顯現出量感與體積感。而在線條上，隨機、有機性的擴散性游走，因而作品充滿衝擊張力、原生力。在第二組的拼貼、近浮雕、甚雕塑性，如〈永久的聲音〉、〈永恆的棲息〉兩件新作裡，陳幸婉則透過國外時空之旅（如於古埃及文明沒落中、於美西耳聞戰爭之殘酷、見證死亡之來臨等），再次開發新材質。如採用歷時性痕跡物：動物皮質、漿漬舊衣等原料，而後藝術性轉化，精采之論述作品而得以完成。在一片片皮質一如地圖之張貼中、在皺疊漿漬舊衣、布條造型中，反應陳幸婉希冀「追求一種本質性的東西」；且在畫面「中心主體的黑色造形」中，一如她所說：一切之「原形、『真理精髓』的象徵」。在經過十多年抽象藝術之追尋，由台灣進入世界，在體驗文明啓點生命終點後，陳幸婉不僅找到新的創作方向：抽象造型符號化、意涵化，

與人文信仰相結合；且亦在自我內在空間不斷的超越與更新中，展演出她視覺言說無比之創造力。

女性主義藝術家吳瑪悧的複數身分

1957 年出生於台北的吳瑪悧，在台灣美術界扮演多元重要角色。早年還在淡江求學之時，即透過課外活動，接觸當時台灣少數女性主義者之一的李元貞。但在吳瑪悧生平線索中，她家族成員與黨外政治人士深厚淵源，也是不可忽略。八〇年代中期，吳瑪悧自德返台至今，無論在參予社運活動、在引介西方當代現代藝術思潮、在推動女性藝術上、或參加各種展覽活動，她經常由體制外，切入體制，且釋放出強熾之能源，實已跨出地域性、性別差異所可設限之框架。

不過，這並不表示在藝術創作上，吳瑪悧便有所退讓。在德國杜塞朵夫藝術學院畢業的前一年，1985 年底，吳瑪悧回台推出她第一次的個展：一件大型裝置〈空間一號〉（後更名爲〈時間空間〉）。在這件作品當中，吳瑪悧將媒體報紙，經糾縐搗毀後，全面釘裝於整畫廊展場的上下四方。在清晰的語彙，強有力的表現形式下，吳瑪悧傳達出精確政治批判、後現代多語意之不確定情境（如顛覆政府之媒體壟斷性／解構資訊的可信度／詭異曖昧生存氛圍等）。而此一極簡又精準的美學處理，及其尖銳的批判色彩，已確立吳瑪悧在後來新觀念；或物體藝術作品中鮮明之個人風格。

在國外七年，包括杜塞朵夫藝術學院的四年，吳瑪悧並非單純的吸取視覺藝術語彙及文法。更重要的是，她在思想上對西方當代符號學、解構思想論述深入涉獵，以及波依斯

吳瑪悧
【時間空間II】

吳瑪悧
【亞洲】

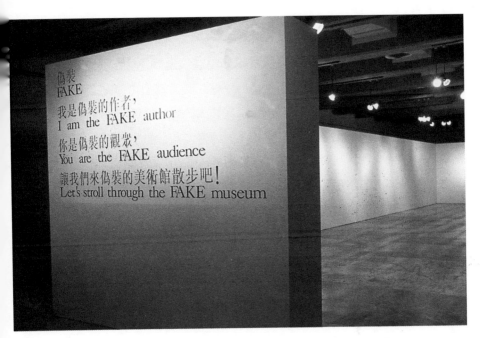

吳瑪悧
【偽裝】

吳瑪悧 【新莊女人的故事】

社會雕塑觀點之就近吸納。1986年,在吳瑪悧返國定居之時,她面對一個仍置處於傳統父權威權、時值轉型之變動社會;可以想見,原本在政治正義家庭長大的她,此時正有太多的話語可以、也必須表述。一系列與當時政治社會時事緊密扣合的批判性裝置作品,即強有力的源源而出。

　　除了回應時代時事作品之外,在吳瑪悧在許多作品中,還具有一種極富野心的論述主旨:如前述之〈時間空間〉,針對政府媒體壟斷/資訊之全面質疑;此外還有1989年,應日本邀請完成的一件木製戶外大型雕塑:〈亞洲〉(11×13×3公尺),切入東西文化遇合之議題。在這件作品中,吳瑪悧在形式與內涵之結合上,顯現出無比之視覺智慧。她從中空/內空的十字造型、一個單一的幾何元素/符號出發,先後延異出:十字架、亞洲、低限形式與迷宮等四組不同複雜之文化意涵物。它們之間多元複數性關連(如對立/交融/辯證/對話等等),無疑衍生開放多重之閱讀可能。此外,在吳瑪悧1994年〈偽裝〉的裝置作品中,台灣美術館之體制運作亦遭到全面之嘲諷。在上述這幾件可謂大論述(grand narratives)的作品當中,外在空間、社會公共空間之結構性議題分為其探討主體。然做為一位女性藝術家,吳瑪悧於作品的美學處理上,仍無法掩飾其女性特質。如在〈偽裝〉中潔淨一塵不染之亮麗空間感;〈時間空間〉與〈亞洲〉中,猶若後低限風格,然最終是通過「個人觸感化」轉折、封閉空間之抉擇,一種強調女性隱密之內在/私空間,因此而形現。在吳瑪悧無數之物體藝術中,藝術家女性創作特質之呈現,如針對女性主義提出之〈女人〉(1988)、政治社會現象之嘲諷

作：〈民主鬥陣〉(1993)等，更自不在話下。

在這次展覽中，吳瑪悧再次以女性議題為主，推出她九七年底之新作〈新莊女人的故事〉。在這件以台北近郊新莊紡織女工為主題之作品中，藝術家將訪談當地紡織女工生活之記錄，經整理後，織入一塊深紅之花卉圖案織布，而懸掛於展場三面空間。第四面牆則是單一影像銀幕，錄製紡織女工縫紉機前之工作情景。此外，同時踩踏縫紉機之聲音亦播放於現場。新莊，做為台灣經濟奇蹟背後，一個紡織產業重鎮的縮影，在一位位紡織女工之自述當中，台灣社會對婦女保障之缺失、福利之闕如、性別差異待遇、女性弱勢等尖銳問題一一暴現。吳瑪悧在作品中傳達的美麗編織成品，與女工縫紉機前埋首工作的強大衝擊，應該不僅是某地某處；或特定時空之不安情節，它應也是工業革命後，資本主義社會中無數女性當前／歷史之宿命所在。

結　語

台灣女性藝術之發展，整體而言，從日據時期膠彩畫家陳進，描繪傳統優渥女性幽居生活，到戰後第二波現代化運動，黃潤色抽象畫反應女性內在空間之生存情境，以及七〇年中，卓友瑞於家鄉屏東，呼應出照相寫實之鄉土題材表現等。基本上，這幾個脈絡，可說彼此並不相干；但卻一一回應時代政治：如殖民的、極權反動，或回歸本土的局勢而出。然時序八〇、九〇年代，在時代客觀環境之轉折下：如教育經濟之正面發展、美術生態結構初步抵定，以及國際視覺經驗大量擷取下，台灣女性藝術家，事實上，不僅已突破「社

會活動力較弱」之歷史格局，且在通過多元藝術語彙之表現下，各自發揮潛藏能量，表述不同之嘹亮聲音。如前述兩位藝術家例證中，我們便可看見：陳幸婉透過自我之不斷追求突破，已尋找到某種與生命本質深層結合之新抽象路線。而吳瑪悧，則以無比旺盛之創造力，扮演多元化角色，且成績一一可觀。

在本文的開頭，我曾以兩個例證表述，台灣當代許多優秀女性或是不能、或者不願，突破傳統父權社會之約制。相較於文字工作者，台灣當代之女性視覺藝術家，或因藝術文法語彙，多先後挪自西方，故與傳統關係，至少在媒材處理上，包袱是較輕的（水墨畫自例外）。然這也並不表示，女性視覺藝術家便佔盡優勢。一如在台灣十九位成功女性例證中所顯示，在行為規範、在思維模式與價值取向上，她們仍欣然回歸於傳統圈設下之內在空間。傳統父權社會之掌控主宰性，在今天台灣社會，換言之仍是無所不在的。也因此，台灣今天視覺藝術生態，儘管有著劃時代、歷史性之突破，但相對於女性藝術工作者而言，是否能斥棄傳統之性別機制，凝聚力量，突圍男性父權主導之結構網，且締造未來之新頁？這無疑仍操掌在女性藝術家自己的手中。

台灣當代女性抽象畫之創造性與關鍵性

◉薛保瑕

緒　論

研究之時代背景及目的

　　「抽象藝術」在二十世紀初期——現代主義時期，以探討和訴求事物之本質為宗旨。現代主義抽象藝術家，不但開創新的美感經驗與表現形式，重要的是，他們同時也提呈了對事物觀照與認知的不同方式，並擴大了藝術界對本質之界定與探討。因此，「抽象藝術」在現代主義時期，可以說是要居「現代藝術」導航者之重角，而其對世界各地現代藝術發展的影響，亦十分深遠。到了二十世紀晚期——後現代主義時期，藝術界對本質之探討，部份集中交辯的是主客體價值，與意義建構的現實關係。而解構主流價值體系的框架，伸張多元化之開放意識，則是藝術界廣為努力的事。

　　回顧台灣「抽象藝術」的發展，不可避免的也在這股強

大現代／後現代藝術思潮的影響下有了相當大的變化。而自五〇年代起至今，台灣以抽象語彙詮釋自己創作理念的藝術家也有相當多的人數，其中亦不乏女性抽象藝術家的參與。但台灣女性抽象藝術家，特有的創作經驗、創作理論，以及她們是如何發展與她們內心世界相同的創作語彙，卻仍極少的被獨立提呈出來作深層之探討。而台灣女性抽象藝術家，是基於何種意識型態和文化世界產生互動？又是何種經驗影響著她們以抽象語彙詮釋她們的創作理念？她們對台灣當代「抽象藝術」發展有何看法？這些以往被忽略的女性抽象藝術家的創作經驗和想法，事實上也影響了觀者對她們作品的瞭解和詮釋。因此，關注台灣女性抽象藝術家的創作經驗、分析與詮釋她們作品的特質、進而開放與尊重她們的看法實是克不容緩之事。

研究之方法

本研究試圖以訪談、綜合歸納法與美學分析的方式，研討具代表性之台灣當代女性藝術家，其抽象畫之創作理念與表現特質。本研究以「六〇年代台灣女性抽象藝術啓蒙期」、「七〇年代台灣女性抽象藝術個體化時期」、「八〇年代台灣女性抽象藝術主體再現時期」與「九〇年代台灣女性抽象藝術多元化時期」四階段分期討論，以具體提呈每一階段台灣當代女性抽象藝術家作品之創造性與關鍵性。

本研究於訪談時提出的 24 個問題是由三個不同之資源綜合所得。㈠、以筆者研究之目的中所提及欲探討之問題；㈡、由相關台灣女性藝術創作之文獻資料中曾論及之核心問

題；㊂以筆者在國立台南藝術學院造形藝術研究所，與東海大學美術研究所教授之「當代藝術專題研究」課程的三十位研究生，每人提出訪談台灣當代女性抽象畫家的五個問題中，綜合重複性與雷同性較多之問題作爲參考(註1)。筆者將此三個不同之問題來源綜合整理後，歸納出24個問題。而在此24個問題中，筆者再將之綜合歸納成三類問題：㊀、相關於抽象藝術與個人之創作發展的問題 (1-10)；㊁、相關於女性藝術家個人經驗的問題 (11-20)；三、相關於台灣藝術生態的問題 (21-24)。之後，筆者將訪談的11位台灣當代女性抽象畫家，回答的內容歸納並列表比較分析。

研究之對象

　　本文之研究對象，是由筆者彙整相關於台灣女性抽象藝術評論與報導文章，和以台灣女性抽象藝術爲主題展的參展者資料中，篩選出具代表性、創作十年以上、目前仍持續創作之當代台灣女性抽象畫家爲主。筆者之所以選定具十年以上之創作經驗者，是因爲十年通常爲一世代之計算單位，以社會學之角度而言，通常在此時間內，可觀察出時代變遷之要素。而針對十年以上的創作者作研究，也可較具體討論其個人創作理念的演變與其作品的特質。另在本文之附錄「台灣當代女性抽象畫家之基礎資料」中，筆者以列表方式，提供台灣當代女性抽象藝術家之姓名、出生年、籍貫／出生地、學歷、得獎，與第一次對外公開之個展與聯展等資料供讀者參考。值得注意的是台灣當代女性抽象藝術家出生之年，並非和其開始公開發表作品之時間先後有一定的關係，因爲有

些創作者是相當晚（約30歲）才開始創作的。因此，在表中這些女性藝術家排列之順序，是以每位女性藝術家個展與聯展公開展出之時間先後，依序列出。另於此表中筆者除了列出本文之研究對象外，另附列此次未作討論的6位女性抽象藝術家。她們或因出國、或因未能及時聯絡上作訪談、或因研究方法上的統一的需要、或因不足十年之創作經歷等等原因而未做專訪，但筆者希望提供她們的基礎資料，以供日後其他研究者之參考。

筆者希望本研究能提供讀者瞭解自六○至九○年代，台灣當代女性抽象藝術家作品之特質，以及她們如何在特定時空下以抽象語彙提呈自己的創作理念，進而探討她們的創作發展是如何與社會、文化、以及台灣藝術生態互動。

女性抽象藝術在台灣藝壇的處境

九○年初每當在台灣參展時，或許因為自己是女性，同時以抽象語彙創作，即時常在藝評家與藝術家之間聽到或被問到：「為什麼台灣女性藝術家，畫『抽象畫』的特別多？」當時覺得若此種「被觀察」到的現象屬實的話，這樣的問句，至少引出幾點值得觀察與討論的問題。其一是台灣女性抽象藝術家，已構成一支值得被注意的創作族群。

其二是自五○年代至六○年代，以抽象語彙創作的藝術家，即扮演了台灣現代藝術／前衛藝術代言者的要角(註2)，但其時女性活動力高的藝術家並不多(註3)，也因此至今的史論或藝評論述的焦點，仍以討論男性抽象藝術家的理念者居多(註4)。然而，若台灣女性藝術家「被觀察」到以畫「抽

象畫」的居多，那是否意味隨著她們活動力的顯現，也將使得她們的理念與作品，有可能被接受且被納入正史討論？同時表示她們已跳脫長久以來「閨秀畫家」的名號，而晉身為「專業藝術家」的行列了？

其三是自七〇年代隨著「本土化」意識型態的強化，鄉土寫實主義即取代現代主義時期「抽象藝術」所特別強調的美學質素，如唯心、精神性、自治性、自律性，或內在自我的需要……等，成為市場的寵兒。尋根、回歸、認同的訴求形成台灣藝術生態環境中滿是懷舊的依情。但也因此使得台灣「藝術鏈」（由史評家、藝術家、美術館、畫廊與觀眾組成）中之各個成員，有了彼此共同關心的話題與目標。而延續至今，反映在藝術市場上的則是以寫實，且較能喚起觀者和其認知共鳴的藝術語彙的作品為主。於此，台灣女性抽象藝術家，選擇與市場相背離，甚至是觀者在與寫實形式作品相較之下，一直覺得難懂的抽象語彙創作。她們是以現代藝術激進者的態度，「顛覆」商業與主流認定既存價值的「前衛者」（註5）的角色呢？還是此取向呈現出台灣女性抽象藝術家，本就是和藝術市場脫序的一支創作族群？

其四是八〇年代台灣當代藝術以修訂版的鄉土寫實──強烈本土意識型態出爐，多以圖像符號等作批判、反諷之強烈訴求，進而扮演著「藝壇監督者」的角色。而「抽象藝術」一向以強調自我內在精神性之訴求，和探討事物之本質為主的理念，此時聽到「『為什麼』台灣女性藝術家畫抽象畫的特別多？」是否意指台灣女性抽象藝術家的作品，和所處之時代性有所脫離呢？其五是九〇年代延續之前本土化、

民族意識的討論，一些關切此主題，或此意識型態顯明的藝術家們，則不斷的有更多展出的機會。而國內藝評與國際性對外規劃展出的取向，亦大多以此爲焦點。於是，經由本土化與國際化多元的討論，充分反映出台灣藝壇，此時對內以深度的自覺重整，對外亦是槍口一致的團結，以爭取國際更大的認同空間。因此，九〇年代台灣藝術界，可說是出現許多較具國際視野性的創作語彙。其多樣、活潑、大膽、但不脫共有的使命感——是爲國爭光與爲台灣藝術界做些有意義的事的一個時期。然而，這樣的訴求卻少見台灣「抽象藝術」的作品出線曝光，甚至有此種創作語彙過於「保守」的質疑。因此當聽到「『爲什麼』台灣女性藝術家畫抽象畫的特別多？」是否也意指台灣女性藝術家的作品，有較少且較難與台灣社會文化產生互動的問題呢？

　　由上述台灣女性抽象藝術家所處的情境中，我們希望能進一步瞭解，台灣女性抽象藝術究竟是如何發展的？而她們和台灣藝術生態環境的演變又有何關連？台灣藝術界所關切的議題，又和她們作品的發展有什麼相關性與影響？這些問題或可先由台灣女性抽象藝術，在戰後台灣藝術現代化運動期發展的開始與之後演變的脈絡一探究竟。

台灣女性抽象藝術的發展

　　「抽象藝術」在台灣的發展，是和戰後台灣現代繪畫的起萌有著密不可分的關係。戰後台灣藝術現代化運動期，若以王秀雄教授對戰後台灣美術發展分期中之「第二期的歸劃：1955年至1970年的個性與畫家獨特作風的萌芽期」之命

稱(註6)，此時期可視爲戰後台灣藝術現代化運動，以「建立自我風格」爲訴求的一段重要時期。而黃朝湖教授對此時期之風格取向，則明確的指出是以「抽象繪畫」爲主(註7)。

參考此兩類對戰後台灣藝術現代化運動時期的分類與命稱，筆者將由西元六〇與七〇年代，這段台灣藝術現代化建立自我風格的關鍵時期，分爲「六〇年代台灣女性抽象藝術啓蒙期」與「七〇年代台灣女性抽象藝術個體化時期」兩時期，切入討論台灣女性抽象藝術的發展，和當時期這些作品的創作理念與特質。繼而再探討「八〇年代台灣女性抽象藝術主體再現時期」與「九〇年代台灣女性抽象藝術多元化時期」，台灣女性抽象藝術家參與台灣藝壇的狀況，與她們是以何種創作理念與台灣藝術界互動。

六〇年代台灣女性抽象藝術啓蒙期

五〇和六〇年代參加畫會，較有活動力且較受注目的女性創作者，有1957年「五月」畫會的李芳枝（1934年生）、鄭瓊娟（1931年生）、和1962年加入「東方」畫會的黃潤色（1937年生）。坊間傳言台灣第一個公開發表抽象畫的女藝術家是黃潤色(註8)。然其時未參加畫會，年齡較上述女藝術家們略長，1956年師大美術系畢業的尚有鍾桂英（1931年生）。但鍾桂英直至1980年，才開始改變以半抽象畫爲創作的發展方向。由於當時女性藝術家並非積極參與藝術展出活動，因此留下能追蹤考證的抽象畫作品記錄極少。

六〇年間參加五月畫會的李芳枝與鄭瓊娟相繼出國(李芳枝先赴法再赴瑞士、鄭瓊娟赴日)，因而失去參與台灣藝壇

黃潤色
【作品 85-H】

林玲蘭
【萬物流轉】

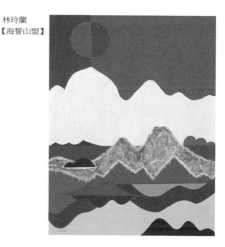

林玲蘭
【海誓山盟】

鍾桂英
【花FLOWER】

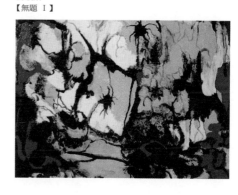

鄭瓊娟
【無題 Ⅰ】

鍾桂英
【荷】

鄭瓊娟
【焰】

活動與發表作品的機會。但也由於她們出國的機緣，使得她們對現代藝術的思辯，和「抽象藝術」的發展，有更進一步瞭解的機會。因此，李芳枝赴法後也更加大膽的以抽象語彙創作。而鄭瓊娟則晚至1992年以後(註9)，才以半具象、半抽象的表現方式再繼續創作。

而黃潤色當時則因婚後旅居加拿大減少創作，亦較少發表作品。然由黃潤色1964年的抽象作品，即以一些不定型三角椎形和圓形等幾何圖形，呈彎曲律動的表現，並脫離與特定景物聯想的方向觀之，六〇年代台灣女性抽象畫家，對戰後台灣藝術現代化運動時期，以「抽象畫」為主的訴求，實有相當的共識。

再比較黃潤色1964年和1985年後發表的作品，則可觀察出其近期作品較多彎曲、律動、和奔放的線條，並與交叉且多變化之構成形成作品畫面中具生命力和張力凝聚之所在。其1985年作品也更具生物性抽象之特性。而作品〈作品85-H〉和〈作品85-M〉中之鉻黃與大地棕色、和綠色皆易喚起生命成長之聯想。而其特殊透明性的表現，穿插於動感極強的構成中，則更呈現出作品之神密性與柔性特質。

當時未入畫會藝專畢業的林鈴蘭(1940年生)也是自1965年去日本以後，開始嘗試以簡單的抽象語彙創作。1971年的〈萬物流轉〉作品，即以螺旋狀的生物抽象圖形，和高彩度鮮豔的色彩為主要表現的形式。由此可見，出國的經驗，開闊了台灣早期這些抽象女藝術家們的視野，也增加了他們以抽象語彙創作的經驗與信心。並且當時在台灣，以有機形體圖式表現的抽象作品本就不多。因此黃潤色與林鈴蘭的作品

在當時女性藝術發展中，實具有相當前衛性的意義。然而，這類「有機／生物形體抽象」(organic／biomorphic abstraction)的發展，亦呈現出她們已逐漸脫離當時學院以具象再現爲主的創作取向，轉向較自由感性的創作表現。並以抽離和現象界聯想，具個人性的抽象語彙呈現她們內在的自我。

而承襲正統學院師範大學美術系訓練的鍾桂英，其早期作品大多以寫生爲主。據訪談得知其直至1980年才以〈花〉之作，畫出其第一幅抽離形像的抽象畫（註10）。而其近期1996年〈荷〉之作，即抽離更多表現性的色彩（以灰色調爲主）和造形，似乎是其最具抽象語彙之作品。林鈴蘭的作品也在1980年以後，以多樣媒材繼續其抽象符號的創作。其1993年〈海誓山盟〉作品即以拼貼、混合媒材的方式表。鄭瓊娟在1992年作品〈無題〉則以鮮豔色彩、豐富肌里、和抽離形象的生物有機形體語彙爲其作品質之特質。1996年〈焰〉之作品也以律動性強的抽象形象爲主。而九〇年初雄獅藝廊，亦爲早期女畫家李芳枝主辦抽象畫展。這些台灣女性抽象藝術啓蒙期的女畫家們，早期或因出國、或因個人原因和台灣藝壇脫節或停止創作，但到了八〇與九〇年代以後，她們則陸續的以抽象語彙再創作，同時也較有機會發表作品。

然而早期六〇年代台灣女性抽象藝術家們，多具備學院寫實的基礎訓練，因此，發展至抽象語彙創作時，她們大都首先以抽離具體形象的方式出發。她們對「再現」現象界中生命「本質」的美學問題較爲關切。因此，她們的抽象畫多數是以內在精神性之訴求爲主。而作品多以具律動性和象徵

李重重 【山曲】

王素峰 【一樣的天空, 一樣的粉紅】

洛貞【風】

李錦繡
【生命】

楊世芝
【穿心】

陳幸婉
【繪畫】

【核心與邊緣】
薛保瑕

王素峰
【走過十月】

陳幸婉【work 8408】

賴純純【紅綠藍】

生命的「有機／生物形體抽象」，爲主要表現之風格。

　　「有機／生物形體抽象」根據美國藝評家Robert Atkins 的解釋是：「一種自由並較具個人性的創作風格(personal style)。被稱爲這類風格的作品，多具有易喚起如花似的、性器官組織的、鞘狀的、或其他有生命形體造形聯想的特質。」(註11)而以「有機／生物形體抽象」呈現創作理念的藝術家，主要的是藉由他們對外在世界敏銳的觀察和感受，以有機生命體聯想的抽象圖式，強調生命自然成長的過程，發展出和其內在世界(inner world)相呼應的作品。而這些有機生命體的抽象形象，往往是和她們的記憶、夢境、幻想和想像的內心關照的世界有關。因此，六○年代啓蒙期中的台灣女性抽象藝術家，已能由作品中呈現出她們的個人經驗，並能反省她們本身所具有的「內部經驗」(internal experience)。

　　根據英國哲學家洛克的學說：「內部經驗亦稱反省經驗(re-experience)，與外部經驗(external experience)相對。」(註12)依此學說，再解析六○年代台灣女性抽象藝術啓蒙期中之有機／生物形體抽象，或可說，此時台灣女性抽象藝術家，實已注重經由「自己的內部心靈活動或心理活動知覺，如：思維、懷疑、信仰、推理認識、意願等（自身敏銳）的觀察中所獲得的經驗。」(註13)並能反省自己內部心靈活動或心理活動知覺。因此，外界實體物象的再現，並非她們詮釋自我內部經驗的主要表現對象與形式。反之，較能反映她們內部心理的歷程的抽象圖式，則是她們呈現自我關照的世界的主要創作語彙。

　　由此觀之，六○年代啓蒙期的台灣女性抽象藝術家們，

以當時具前衛性、現代性的「抽象藝術」，擺脫早期「閨秀畫家」的形象，並以自由較具個人表現性的創作風格，詮釋她們個人對藝術的觀點，以提呈「表現自我」的基本訴求。

七〇年代台灣女性抽象藝術個體化時期

五〇至七〇年代之所以是台灣藝術現代化運動的一個重要時期，主要是當時曾針對「傳統」與「現代」之間的問題，導引出一系列比較「保守」與「前衛」、「西方」與「中國」等辯證藝術表現形式與理念的差異性問題，其間探討「現代國畫」的發展也是爭論的主題之一(註14)。1942年生於安徽，1947年來台，目前從事水墨創作的李重重，閱讀當時的筆仗文章，即深刻思考中國水墨畫新發展的可能性。1971年李重重以半抽象的水墨作品，在台北凌雲畫廊公開發表第一次個展。根據1997年2月筆者的訪談，她提及：「劉國松當時走現代的抽象水墨，無形中也提供自己往後發展方向的參考。」(註15)然而其早期更深受畢業於北京「京華美專」父親的影響而有「畫畫就是遊戲的觀念」，而此觀念更是引發她不斷實驗創作的主要動力。1977年在歐洲約一個月的藝術之旅後，則使她對西方「抽象表現主義」有進一步的瞭解。這對她日後創作時以不預設主題的方式，而以自動性的技巧，或潑或灑的表現，形成其作品中感性、流暢、自發性強的特色是有關的。

然而不同於六〇年代的前衛藝術家們，身處於兩極化——極褒極貶的境遇，除了苦集創新之源外，還不斷的以激烈的筆仗和辯論提出個人的見解，以提供觀者反思的問題；

陳張莉【The Ideal Peace of Mind】

洪美玲
【尋道#23】

七〇年代的創作者，事實上已較不必承受如上一代「被質疑」的劣勢情狀了（事實上六〇年代引發的反思，的確啓發下一代學子的創作思考與方式，即使當時學院的教育方法仍屬保守，但年輕學子的創作觀已逐漸開放）。但以當時「五月」與「東方」男性發言者有極大的影響力來看，他們勢必也影響了許多年輕創作者（包括仍屬少數的女性創作者）的藝術走向與觀點。然而，一如蕭瓊瑞教授指出：「尋求中國美術『現代化』的革新意識，卻是新生一代畫家，所一致認同的訴求」（註16），在七〇年代女性抽象水墨畫的創作者，所關切的大多仍是中國國畫的出路問題，表現方式也重複「五月畫會」前輩們走過的路。唯一值得注意的是，她們較能以自動性的技巧引發潛在的自我。

另一方面在七〇年代以油畫、壓克力或水彩創作發表的數位抽象女藝術家們的作品，亦具有以自動性的技巧探討內在自我的共通性。例如1951年生於台中的陳幸婉，在1973年藝專三年級時即嘗試抽象畫，但在畢業展時不爲老師所鼓勵，甚至無法以抽象畫展出。畢業後，於1974年與「夏畫會」在台中文化中心聯展則以抽象作品展出。其時期之作品則以大筆觸、大面積之不規則抽象形式爲主，而藉無意識自動性的技巧表現潛在的自我亦爲其當時作品特色之一。

晚於李重重但和她一樣受到當時「東方」與「五月」畫會對現代藝術追求的影響，陳幸婉於1980年找「東方畫會」的精神導師——李仲生開始學畫。而李仲生老師對她所說：「不要去想昨天或剛剛想過的；也不要去想別人想過的；去想那個從來不曾發生過的。」（註17）這一句話，則成爲她至今

對自我創作持續訴求的一個重要方針。而當時她大量黑白、潛意識(unconsciouss)自由表現的素描作品，亦使得陳幸婉找到接近表現自己內心世界的方式。

1953年的台灣師範大學美術系畢業的李錦繡(註18)，早於陳幸婉也在1976年到李仲生畫室學畫。訪談中她提及李老師對她最大的幫助，則是使她有機會認識「現代藝術」的精神與特色(註19)。因此也啓發了她以不同媒材，作一系列變形的半抽象人像作品。而1986年自法國國立高等美術設計學院畢業後，作品則呈現更多灰色調線性高、自動性強的抽象語彙作品。

另一位創作者是自1979年於馬尼拉展出個展，之後則陸續有聯展的洛貞。洛貞的作品有著戲劇化的張力，那是因為她對災難、悲痛、人類的困境特別注意，也希望透過作品引發人們的關注。她的作品通常有某一事件的聯想，而牽繫著觀者的情緒，則是畫面中那股幽幽的哀傷。洛貞強調：「這種扭曲與變形的表現，即是她對『抽象』的界定。」(註20)然而即使遊走於特定的事件或人體的主題，洛貞仍以抽離形象的表現手法提呈她的感受。重要的是，即使主題有象徵的意涵，但她並不預設如何開始，乃至完成。一切在自發性與自動性的過程中，完成她所要訴求的精神性——即洛貞對生命的見證。

出生於1953年，文化大學美術系畢業的賴純純，則是在日本留學時 (1975～1978，日本多摩美術大學碩士) 於1977年日本「櫟畫廊」發表其第一次抽象畫個展。此時作品以純抽象大小不一、相互參雜、重疊之鮮明色塊為主，並在色相

差距中，呈現音樂節奏感的奔放張力，和「進退拉鋸」的空間感。之後賴純純的紐約之行，讓她更進一步認識西方「抽象表現主義」與「極限主義」等抽象藝術的特質，也促使她的嘗試了多樣的創作表現方式。然其時期之作品，仍多以自動性技巧以探索自我、解放自我的表現方式爲主，同時以探討「純粹」之眞實性爲其創作思考之大方向。而「自我存在的狀態」至今仍是她不斷探討藝術的關鍵所在(註21)。

上述五位七〇年代即發表抽象作品的台灣當代女性抽象畫家，至今仍十分活躍。她們不像早期女性抽象畫家有間斷創作的現象，她們是以自動性技法挖掘潛意識的創作方式，找到和潛抑自我接近的創作語彙後，即持續不斷創作與發表作品。而陳幸婉與賴純純的創作，更在八〇年代有不同於前的改變，此點將在後文中進一步分析。然而，以她們七〇年代發表的作品觀之，當時的女性藝術家已較能以更開放、無預設、自動性技法的方式，發覺自我存在的狀態。同時持宏觀的態度與方式，關注與探究個體化意識整合的過程。

「自動性」技法的創作方式，追求的是創作過程中，創作者自由的感知與表現，是屬於解放自我的一種創造力。此創作方式如同布魯東所謂的「精神自動性」，是創作者「擺脫教育和社會生活所造成的控制以自由地思想和感知」(註22)的重要表現方式。換句話說，創作者大都處於「精神不受控制的狀態下進行，(而由) 潛意識在支配著這一種創作活動」(註23)。也就是說創作者打破成規，不再以特定的主題、特定的表現方式，或深思熟慮後的思維爲創作內容之依歸。而是以不預設、自發的、偶發的方式，發覺經驗界中未察覺與認

知的部份。

　　在心理學上認為，「決定人類行為的精神心理因素，個人都無法直接意識。……本能的驅力及潛抑的意念都存在潛意識中。」(註24)以「自動性」技巧為主的表現方式，即是欲顯現「潛意識」這種特殊的「意識」，以深刻的反映原始的和未經社會機制凝化的經驗。於此，創作者必須不受任何控制，自由且敏銳的捕捉內在世界中，潛抑於邊陲地帶的「未知事物」(註25)，和被疏離的、不被認知的意識網絡。因此，創作時的真空狀態，不受意識的操作，甚至具有容格所謂之：「不能被再現」(註26)的性質，皆成為此種創作方式重要的的一大特色。

　　容格曾說過：「自體是一個超過意識自我的總量，不僅包含意識，也包含潛意識精神，可以說是一種我們也在其中的人格。」(註27)此「自體」即為原型的中心(註28)。嚴格說來，處於七〇年代台灣「本土意識」抬頭的藝術生態環境中的女性抽象畫家們，雖不以狹義鄉土寫實的取向為依歸，但她們以自動性技法尋求自我思維的中心，確是一種將意識整合，確立「個體化」的重要過程。而她們以充分解放主體的創造力，尋求高度的自主性；她們以自發性的創作方式、體驗內在世界的未知事物，同時排除慣例的思考模式等的訴求；皆呈現出七〇年代台灣的女性抽象畫家們，已進入自我主體確定的一個重要時期。

八〇年代台灣女性抽象藝術主體再現時期

　　1980是台灣女性抽象藝術家活動力較強的時期。一方面

受解嚴後藝壇「有話即講」開放的思潮與風氣的影響，另一方面也和台灣藝術生態，處於畫廊時期因競爭而形成多元取向的現象有關；再一方面則是許多女性創作者經由出國留學取得高學歷藝術碩士學位後，以「學院派」、「實力派」的形象進入台灣的藝術界。更重要的是她們持續的創作發表，一掃早期「玩票」的形象，而以嚴肅專業的創作者，進入台灣當代藝壇。

然而，早在七〇年代台灣女性主義運動者呂秀蓮、李元貞、顧燕翎……等女性學者，對女性自覺的催生與啓發，使得台灣此時期的大環境有了許多改變。因此，女性藝術家自我的意識，也較以往更加的明確了。而在此大環境下，儘管女性藝術家尚未得到大多數的認同，但她們絕對擁有比以往更多的「女性」觀眾。更重要的是，她們也同時也引起不同領域的女性學者，關注「女性藝術」的走向，而此現象幫助了八〇年代以後台灣「女性藝術」的發展。

八〇年代由於許多女性學者學成歸國，其中李明明、顏娟英、陸蓉之、郭禎祥、林曼麗、張小虹、簡瑛瑛、賴明珠……等不斷發表文章與策辦學術研討會，成爲台灣藝術界與教育界的一股生力軍。此時女性藝術家陳幸婉與賴純純更以純抽象形式的平面與立體作品活躍於藝壇。其間陳幸婉於1984年台北市立美術館「首屆抽象繪畫」獲第三獎，賴純純則於1986年獲台北市立美術館「中國現代雕塑」首獎，與「中華民國繪畫新展望」榮譽獎。而李錦綢(註29)與王素峰則以現代抽象水墨創作，分獲台北市立美術館獎項。李錦綢於1985年獲台北市立美術館「中華民國水墨抽象展」首獎、1988台

北市立美術館「墨與彩的時代性中華民國現代水墨」優選獎、紐約地平線藝術中心「國際繪畫」優選獎。王素峰則於1988年獲台北市立美術館「現代水墨展」優選獎。她們優越的表現，也引起台灣藝術界對女性抽象藝術家的注意與重視，而她們的作品也呈現出俱「自律性」的美學特質與「主體再現」的訴求。

陳幸婉此時的作品仍延續其早期自動性之技法，而其對質材的選擇則以多媒材如石膏、布等的取向為主。而其在訪談中提及1981至1984年此階段亦受到達達與普普藝術的影響（註30），因此，其作品的發展也漸由平面轉至半浮雕／立體面向。然此時陳幸婉的作品實驗性強，多幅作品中出現獨立成區的塊狀，如〈Work 8408〉，畫面中每一塊狀物皆以不同材質、肌里表現性強的方式呈現。它們看似各自獨立，但畫中感性、自發性的線條又使它們彼此有著相互牽引的關係。於此，陳幸婉似將創造過程，視為是一種不斷檢視自我與世界關係的過程。此時的主體性是側重於個體不斷自我更新，且於過程中肯定每一步驟，而且真誠地去呈現這種主體的自律性。

而賴純純則在1985年後，以幾何立體抽象作品繼續探討「純粹性」的問題。而此「純粹性」的議題事實上是賴純純切入對「真實」探討的著力點。如同她在訪談中提及：「人沒有辦法真的去瞭解到一個『真實』，只能在外圍盡量去接近它。」（註31）此種對「真實」的詮釋，一如她對自己立體作品發展的造形與空間的過程所做的解釋：「我並不是從一個物體的造形出發，我是從外圍的空間切入到物體，才有形狀

的東西。」（註32）換句話說，賴純純在創作過程中，是經由她對情境不斷的感知過程中，逐一的確定自我思維的眞實性。而其對空間的關注並非屬「位置的空間性」，而需經由主體之建立，才有「空間性」成立的條件。由其立體作品〈所有的可能性包括在可能裡〉的命名觀之，賴純純對自我存在的種種可能狀態是十分重視的。而此種存在的狀態的體驗，也是其個人追求自覺與完成的重要過程。然而，賴純純所謂由外圍切入，事實上即觸及「存在」與「非存在」同時構成的情境，而她一旦經由形象確定／完成作品後，此「存在」成爲自己主體所經驗的「存在」。

王素峰於1986年〈走過十月〉的作品，爲其個人創作轉向抽象理念的關鍵作品（註33），而此件作品使用非常特殊的粉紅色爲主調。至此之後，粉紅色即成爲她作品中不斷出現的顏色。而這種將一特定的顏色，作爲持續出現在作品中的方式，是王素峰作品最耐人尋味之處。事實上，在作品發展過程中，持續不斷出現的符號，當可視爲經創作者選擇後的結果，也是其意向性的呈現。於此，粉紅色在王素峰的作品內，似乎具有標誌性的功能，但她似乎更關切的是表式－意義的指示層面上，並強調此意義卻不在「概念」的意義中成立。正如訪談中，王素峰曾對粉紅色詮釋：「它代表的意義，在於顏色本身並不代表什麼（註34）。」由此觀之，王素峰對顏色的詮釋，不在其物理性，而在一種心靈感受與外物相融合的關係。而此種心物合一，但強調「以形（符號）寫神」實爲她作品理念發展的核心之一。

1991年的作品〈一樣的天空，一樣的粉紅〉，是以四聯作

之方式呈現。其中粉紅色貫穿於四幅似山；但又是各不相同的山形之中。而由其對作品命名的方式，亦可觀察出其著重於解除概念性的認知。當一樣的天空和一樣的粉紅，出現在不一樣的四聯作山形中；天空、粉紅和山形之間有一種「意向性的關係」，於是「一樣的」不再是「一樣的」現象。王素峰關切的是在解除客體形象後，呼應於心裡的真實存在，而此真實存在，亦是主體再現不可缺失的重要質素。

八〇年代台灣女性抽象藝術家，無論以何種媒材創作，她們皆以不同的主題和方式再現她們的主體意識。八〇年代台灣藝壇關切與本土意識相關的議題。這些女抽象藝術家們，實質上和此大環境亦有相當的共識。她們已由七〇年代意識整合確立「個體化」的過程中，進而思考事物「存有」的問題。依照海德格的說法，「(存有) 它代表的是某種完全不同的獨特東西，某種不能以任何方式被客體化、被具體化的東西。」(註35)此時期的女性抽象畫家們，以抽象語彙探討與反省「概念化的認知」。基本上，她們延續「抽象藝術」對本質關切的主題，但八〇年代台灣女性抽象藝術家們，事實上更著力於反省，與重新省視「認知」被概念化、被客體化、被具體化的事物。她們意圖再現她們的主體意識，並擴大「所思」事物的對應項；她們探討「能思——所思」的關係，並擴大探討主體與客體之間依存的關係。

九〇年代台灣女性抽象藝術多元化時期

九〇年代女性學者陸蓉之、高千惠與葉玉靜，不斷的在《藝術家》與《雄獅》雜誌以犀利的見解探討台灣藝術生態

的問題，提出她們對藝術的觀點，成為九○年代藝壇重要的女藝評家。她們的藝評文章，也稍微制衡了長久以來，為男性聲音主導詮釋作品的現象，也提出多向度台灣女性藝術工作者的見解。而此時更有以女藝術家的身份，加入藝壇「女性藝術」學術討論的，則有吳瑪悧、嚴明惠、侯宜人、傅嘉琿、李美蓉、林珮淳、湯瓊生……等人。期間《藝術家》雜誌更於1995年闢〈女性與藝術〉專輯，帶動討論女性與藝術的關係。其中亦偶見男藝評家石瑞仁、黃海鳴、謝東山……等人加入討論。頓時，台灣女性藝術亦成為被探討與研究的對象之一。

　　此時，除了以靜態文獻資料的方式研討女性藝術的特質外，畫廊界也以動態展出的方式相繼呼應。而相關於女性藝術的主題展便陸續的推出了。在1993年有台北家畫廊，楊素惠策畫的第一個專以女性「抽象藝術」為主題的「形與色——女性藝術家抽象藝術聯展」，參展者有陳張莉、楊世芝、陳幸婉、薛保瑕(註36)、林珮淳、湯瓊生、陳文玲等七人。繼而在1994年，由簡丹於台北雄獅畫廊策畫的「世紀末——台灣女性藝術家抽象繪畫展」參展者有陳張莉、楊世芝、賴純純、和薛保瑕等四人。當時這些參展者皆具多年創作經驗，且大都有藝術創作碩士以上的學位(M.F.A.)。另未參加此兩展，但自八○年代起即不斷創作的女性抽象藝術家尚有洪美玲。

　　八○年代台灣女性抽象藝術家們，以抽象語彙再現主體意識。她們著力於重新省視事物被概念化、被客體化與被具體化的認知弊病。九○年代的女性抽象藝術家們，擴大此基

點的探討，同時以多元並列之抽象語彙對應於當今文化與社會對「現實」的詮釋。

楊世芝的作品以抽離形象的方式，直探事物的本質。然而，不同於前的是，她關切「具象」與「抽象」的界線所在。第一眼看楊世芝的畫，也許會毫不懷疑的將之歸類於「抽象畫」。但一旦瞭解她的創作過程或看到她的草圖，瞬間會發現其實她的作品並不抽象。然而，這種處於「不知」與「知」；「感之」與「認知」之間所造成的差異，事實上，正是詮釋楊世芝作品關鍵之所在。

訪談中，楊世芝並不願對「抽象藝術」加以界定。因為她認為對「抽象藝術」的界定不一定是一成不變的，應有多方面發展的可能(註37)。她亦強調她並非畫想像中的事物，而是畫真實的三度空間的事物。重要的是，她認為「我們的視覺中，所有的東西都在互動。」(註38)因此，在她的作品中，我們可能發現有二度與三度、感性與理性、有意識與無意識，甚至具象與抽象同時並存的多元化特質。而對此多元並存的現象，楊世芝詮釋：「人的過去、現在與未來，事實上存在人的腦子裡。因為，當你下任何一筆時，其實是跟你的過去、現在與未來的一個三度空間有關，所以三度空間是一個混和性的空間(註39)。」由楊世芝1995年的作品〈穿心〉可觀察出她意圖傳達的理念。

陳張莉的作品以全抽象且自發性的語彙為主。訪談中陳張莉提及她畫的是「心裡的大自然，即在宇宙下的各種事情、各種現象」(註40)。因此她意圖在作品中，以多樣的表現方式，如明的、暗的、冷的、暖的以呈現出一體兩面對比並存

的現象。此現象可由陳張莉1994年的作品〈The Ideal Peace of Mind〉中觀察得知。圖上方三分之一處是以暖性的紅棕色調為主，而臨界於這片長方形狀的紅棕色，則是佈滿畫面的土黃色。然而以兩大幾何形狀的方式，作為其大膽又簡化的構圖表現外，陳張莉又在其上加了豐富的肌里，同時以線性勾畫出抽象的有機圖式，穿插於幾何形狀間。此時，屬冷性的「幾何抽象」和屬熱性「有機抽象」並置互動，形成互不排斥卻又相互助長的情勢。

洪美玲的作品則又呈現出另一種旨趣，她的作品雖以油彩為主，但不像前幾位創作者的作品多具有表現性的筆觸，洪美玲的作品是以平塗的方式，將主調色彩（最常用的是明度與彩度極高的粉紅色或天藍色）如畫水墨工筆畫般，一層層的染在畫面中似岩石般的幾何抽象圖式上。她說：「我的繪畫語言是幾何圖形、一個地方、一條路。」（註41）而這些圖式是其心理的寫實。也因此，洪美玲並不刻意的將自己的作品界定是「抽象藝術」，但也不介意別人稱之為「抽象」（註42）。重要的是，洪美玲希望以有形的東西，來代表無形的事物。正如老子所言：「道可道，非常道。名可名，非常名。」（註43）也就是說，洪美玲提呈的理念是：有形之物並非永久不變，而「無」才是天地之始。

然而在她的作品中，這個有形之物通常是在畫面中一條彎曲又綿長，以抽象幾何圖形畫出的〈尋道〉。訪談中，洪美玲說：「我的人生觀裡面就是盼望去追尋一個與世無爭的境界。」（註44）由此可見，那是一條經由畫家營造出通往與世無爭的路。在中國先秦哲學中，強調「道」為宇宙萬物之本質。

即「論天有『天道』、論地有『地道』、論人有『人道』，萬事萬物莫不各有其『道』（註45）」。而洪美玲意欲傳達的亦是這種由「修道」、「行道」、「名道」，乃至「向道」的境界。因此她說：「一個藝術家應該過道家那種精神生活。」（註46）老子曰：「天長地久，天地所以能長且久者，以其不自生」（註47）此句話意旨天地之所以能悠久長存，是因它不念生，於此，人應無私、無為。洪美玲所追求的精神生活，不是對有形世界的執著，而是屬「道不遠人」（註48）的融合。洪美玲以有形之物，究無形之意旨。因此在觀賞她的畫時，亦時時面臨跨越抽象與具象之間的界線，而至「名可名，非常名」的概念檢驗。

　　九〇年代台灣女性抽象畫，事實上以多元化的方式，集辯於對「現實」的詮釋。「現實」在新辭典的解釋是：「目前存在的事實與狀況，與理想相對。」（註49）一般而言指的是真正被看到與經驗的事物，相對於理想、非實存的存有物，屬實際存在者。於此，可以物質的與生命的實體之存在論之。然而，「現實」亦有「成為真實的質素或情狀」（註50）的解釋，是指形象之外、非物質性，屬意識的與精神的觀念性存在而言。所以論及「現實」存在，則包含「實在」與「觀念」兩方面存在之訴求。

　　再觀「抽象藝術」發展了將近有一百年的時間，觀者對其或多或少已有了相當程度的認知，而基於此認知的基礎，觀者在進入美術館或畫廊，要辨認或指稱一張抽象畫時，可能已不再是一件困難或驚愕的事。因此，當今之「抽象藝術」可說是已由知識建構出一個「有所指」的代名詞。也就是說

當述及「抽象藝術」（非指面對作品）時，它之於人的真實體認，雖不是一個真實存在的事物，但它卻「意指」著一個實在的事物，而觀者對它的認知，亦受百年來知識建構出的定律所影響。於是「抽象藝術」在現今時空之下，也由早期強調的自律性轉為兼具他律性的情狀，而此種現象已形構出另一種經由知識建構出的「現實」存在。

因此，瞭解九〇年代台灣女性抽象藝術的特質時，也需關切她們如何以具象與抽象、二度與三度、感性與理性、有意識與無意識，甚至多種不同之抽象風格同時並存的多元化取向，探討「抽象藝術」與「現實」存在的關係。她們呼應這個時代主體性對等的意識，並以主客體交辯的方式，提呈她們對「抽象藝術」的內涵性(comprehension)與外延性(extension)的多元化探討。此時期的台灣女性抽象畫家，已擴大她們的視野，並以觀念性的思辯和世界文化互動。

訪談台灣女性抽象藝術家

除了由以上四個不同階段瞭解當代台灣女性抽象藝術的演變，與各階段這些女性藝術家作品之特質外，另外值得注意的是這些當代台灣女性抽象藝術家，她們對訪談問題的回答內容。因為這些回答，代表當代台灣女性抽象藝術家自己的看法，於此，被研究者與研究者是同處於主動與互動的情狀下瞭解雙方的立論點。而這些訪談的第一手資料，亦可提供台灣藝壇長久以來，欠缺的女性藝術家自我對藝術的觀察與詮釋的聲音。

以下即為筆者訪談的三大類24個問題。第一類是相關於

抽象藝術與個人創作發展的問題，共有1-10個小題問題：

1. 個人如何界定抽象藝術？又為何選擇抽象語彙詮釋自己創作理念？

2. 有何經驗或受誰影響以抽象語彙創作？

3. 個人作品有何特質？創作主題為何？

4. 個人創作之創造性與關鍵性是什麼？

5. 個人之創作動力是什麼？

6. 個人創作和生活有何關連？其中自我完成多少？又如何和自我內在世界互動？

7. 對台灣當代抽象畫發展有何看法？

8. 抽象藝術是否有時代性之問題？

9. 抽象藝術如何被觀眾理解？

10. 抽象藝術有無性別之差異性？

第二類是相關於女性藝術家個人經驗的問題，共有11-20個小題：

11. 如何界定台灣女性抽象藝術？

12. 作為一位女性藝術家自己的作品是否有特定之女性經驗、女性特質、女性意象與女性意識等的訴求？

13. 是否有意識讓觀者解讀或辨認出妳是一位女性藝術家？

14. 身為女性藝術家妳是否認為女性對藝術有不同的看法？

15. 身為女性藝術家妳如何界定女性藝術與女性主義藝術？

16.妳的創作歷程與經驗是否曾受到性別之限制？

17.妳身為女性藝術家有何困境？

18.妳如何和其他女性藝術家交流與溝通？

19.妳基於何種意識型態與世界文化互動？

20.妳的作品如何和台灣社會文化互動？

第三類是相關於台灣藝術生態的問題，共有21-24個小題：

21.是否覺得是台灣藝術生態環境中之少數創作族群？

22.台灣藝術生態環境對女性藝術家有何影響？

23.台灣當代女性藝術家在台灣藝術生態環境面臨何種狀態／問題？

24.對未來（21世紀）台灣女性藝術家有何期許？

針對以上24個訪談的問題，筆者再將至截稿時能約談到的十一位研究對象回答之內容歸納整理，以列表方式提供讀者對照與參考，並加以討論她們回答之異同性。

抽象藝術與個人創作發展

在相關於抽象藝術與個人創作發展1-10的問題（請見146～153頁）中，台灣當代女性抽象藝術家除了以變形（洛貞）、沒有形象（李錦繡、陳張莉）、從寫實造形上演變出的（李重重）、由自然中觀照出超越形象的美（陳幸婉），較多傾向於不特別界定什麼是抽象藝術（鍾桂英、鄭瓊娟、洪美玲、楊世芝），而以開放的態度去面對自我，甚至強調它是心

理的寫實（王素峰、洪美玲）、或對真實的追求（賴純純）。
她們在個人的境遇中，或經由教育或他人之鼓勵，或出國的
經歷而以抽象語彙創作，但她們大都強調追求事物之本質、
精神與詮釋自己的心象，作為她們對生命之見證和體驗。她
們的創造性和關鍵性或以創新不重複為主（洛貞、陳張莉）、
或強調保有原來的但須和新的結合（鍾桂英）、或呈現事物本
就具有的真實（楊世芝）、追求人類存在的真實狀態（賴純純）
與人生哲學（李錦繡、王素峰、洪美玲）、或以隨性順性（陳
幸婉）、由做中發現而思考（李重重）、表現積極人生觀（鄭
瓊娟）為個人作品發展之主軸，但她們的大都強調活著就要
動、就要畫、順其自然、自由的強大自我動力。

　　除了李錦繡不認為創作能和自我內在世界互動，台灣當
代女性抽象藝術家大都認為個人創作和生活與自我是密切相
關的，並認為透過創作的實踐，能越加的認識自己。然而她
們對抽象藝術和時代性的關係，也呈現認為有（鍾桂英、陳
幸婉、李錦繡、賴純純、王素峰、洪美玲、陳張莉）與沒有
（鄭瓊娟、李重重、洛貞、楊世芝）兩極化的看法，同時在
針對抽象藝術性別之差異性亦出現有（鍾桂英、陳幸婉、賴
純純、王素峰）、沒有（鄭瓊娟、李重重、洛貞、洪美玲、楊
世芝）與不在乎／不分（李錦繡、陳張莉）三種看法。值得
注意的是，對抽象藝術認為有時代性的，大都也認為抽象藝
術有性別之差異性，反之亦然。而這些看法差異的立足點，
和她們的作品的發展實有相當密切的關係。

　　她們對台灣當代抽象藝術的發展，有的覺得發展較慢；
仍有長路要走（鍾桂英、陳張莉）、或已轉型（陳幸婉）、或

會重新被解讀（賴純純），甚至有的認爲它處於倒退（楊世芝）爲較少人研究的處境。面對台灣觀衆理解抽象藝術的情形，她們大都認爲多數仍較難瞭解抽象藝術。

女性藝術家個人經驗

在相關於女性藝術家個人經驗的11-20（請見153～160頁）個問題中，台灣當代女性抽象藝術家大都偏向不需要特別界分「女性」抽象藝術；對作品中是否有特定之女性經驗、女性特質、女性意象與女性意識等的訴求，則成一致性的回答：「沒有」。而對是否有意識讓觀者解讀或辨認出她們是一位女性藝術家，亦是統一的看法：「不需要」。她們對自己的創作歷程與經驗，大都認爲並不會因爲自己是「女性」而會有限制。但對女性是否對藝術會有不同之看法，她們出現有（鍾桂英、鄭瓊娟、陳幸婉、李錦繡、洛貞、陳張莉）、沒有（洪美玲、王素峰、楊世芝）與強調個人而不需分男女（李重重、賴純純）等的回答。若將此回答再和第一類問題中，她們對抽象藝術有無性別之差異性的回答相比較的話回答有的是：（鍾桂英、陳幸婉、賴純純、王素峰、）沒有的是：（鄭瓊娟、李重重、洛貞、洪美玲、楊世芝）與不在乎／不分的是：（李錦繡、陳張莉），會發現持續認爲性別和創作觀有關的僅有鍾桂英與陳幸婉，認爲沒有關係的是洪美玲與楊世芝。但鍾桂英與陳幸婉兩位藝術家，則分別對自己創作的歷程與經驗是否會受到性別之影響，則分以「應該不會」和「沒這個問題」回答；相較之下，洪美玲與楊世芝兩位藝術家對此三個問題則有相當一致性的回答。

另一值得注意的是台灣當代女性抽象藝術家，對「女性藝術」與「女性主義藝術」的界定，有相當多的藝術家覺得自己是屬於並不強調（李重重）、不碰觸（陳幸婉）、不管它（李錦繡）、不界定（王素峰）、沒興趣（陳張莉）、太陌然（鄭瓊娟）、不是很贊成女性主義藝術，而覺得有窄化的問題（楊世芝）等類似的觀點。而此種不特別關切「女性藝術」或「女性主義藝術」的界定，和她們大都對自己的創作發展，不因自己是「女性」而會有所限，似乎是屬一致性的反應。然而在台灣大多數的女性抽象藝術家彼此之間並沒有太多的交流與溝通的情狀下，台灣女性藝術家彼此的共識和互動的機會亦相當的有限。

對於與世界文化互動所持有的意識型態，台灣當代女性抽象藝術家，強調由自己文化反芻的是鍾桂英、陳張莉與楊世芝，反應社會現象的是賴純純，其他或以靜取（鄭瓊娟）、交流（李重重）、關愛／關注（王素峰、洛貞）、精神面訴求（陳幸婉）與基層的瞭解（李錦繡）等不同的方式與當今世界文化互動。而她們之中，除陳幸婉認為以探討自己美學思考而和台灣社會互動不大外，大多數台灣女性抽象藝術家或以自己民族文化與特質（洛貞）、強調中國觀／東方文化（李重重、陳張莉）、提呈社會現象再尋求獨立之美學（賴純純）、認為作品即具本土性（鍾桂英）、是下意識自然而然的流露（鄭瓊娟），或和生活有關（李錦繡、洪美玲、王素峰）等多種方式和台灣社會文化互動。

台灣藝術生態

在相關於台灣藝術生態21-24（請見160～163頁）的問題中，台灣當代女性抽象藝術家大都覺得自己是台灣藝術生態環境中之少數創作族群，洛貞甚至覺得自己是少數中之少數（女性與抽象藝術）。她們認為台灣藝術生態的大環境，有男性主流詮釋作品的問題，而女性藝術家的聲音較少（賴純純）、力量較小（李重重），會出現理想、人為、名利的現實問題（鍾桂英、李錦繡），而這種不平衡亦是一種損失（楊世芝）。而在台灣的當代女性藝術家則面臨較沒機會（鍾桂英、鄭瓊娟）的壓抑性問題（楊世芝）是急需被正視的現象。

雖然台灣女性藝術家彼此主動交流與溝通的機會並不多，但對女性藝術家的期許，則有要認真、努力的去作（洛貞、陳張莉）、要自己選擇自己的性向／目標（鍾桂英、洪美玲）、把自己看成是個體（賴純純）、做好自己（王素峰）、甚至忘掉自己是女性（陳幸婉）等不同之看法。值得深省的是，台灣女性藝術家對自己皆有要努力、認真的期許，並強調要不斷創作，爭取更多展示的機會，也爭取更多被瞭解的機會。如果性別不應被視為一種先天「宿命」的悲情說的話，台灣藝術生態環境或現有的機制，是否提供女性藝術家公平競爭的機會呢？相信這也是大多數台灣女性藝術創作者共同關切的議題與期許。

結　論

台灣女性抽象藝術在「六〇年代台灣女性抽象藝術啟蒙

時期」以自由、較具個人性的「有機／生物抽象藝術」強調她們內部經驗，也提呈自我對藝術的觀點。而這些早期少數的女性創作者，在家庭因素下，大都停止創作一段時間。值得注意的是，她們在八〇年代以後則陸續再拿起畫筆創作。然而，早期寫實的訓練，以及學院中對印象派的引介和注重，使得她們對色彩、造形、空間、構圖、動勢、肌理等基本繪畫元素的變化關係相當注重。她們近期的作品，除了在以抽離形象的抽象畫，和她們早期作品有相當的差距外，她們有些是從生命與生活的歷練中發展出抽象畫。如同鍾桂英對「抽象藝術」的界定則是：「放掉就是我的抽象畫」(註51)這樣的說法出自一位近七十歲的創作者時，筆者深深的感受她的抽象畫與自己生命的歷程，和面對的人生態度有著密不可分的關係。如今，這些早期的女畫家們，以抽象畫邁入她們創作的另一個起點。創作時間的中斷，卻以深刻的生命體認填補了這個間隙，同時也沈澱出這些為家庭付出許多心力的女畫家們作品中發人深省的另一面，以及她們身為女性在「精神我」與「社會我」艱辛調適的心路歷程的見證。

處在七〇年代台灣「本土意識」抬頭的藝術生態環境中，台灣女性抽象藝術家以自動性技法探究潛意識中陌生的地帶，成為她們「個體」和自我思維確立的重要經驗。「七〇年代台灣女性抽象藝術個體化時」有著同樣尋根的訴求，但她們是以自體意識整合的重要過程，去發覺經驗界中未察覺與未被認知的部份。細觀此時期女性抽象藝術家的作品，則發現大多數的作品具有纖細與敏銳的線性表現，和屬較個人的神秘性與私密性的語彙。自動性技法使創作者於過程中體驗

解放自我的自由，而在重「自我經驗」以及重「自我再現」的表現過程中，是否已具備特殊且無法分離的女性經驗與意識呢？

「八○年代台灣女性抽象藝術主體再現時期」台灣女性抽象藝術家們重新省視「認知」被概念化、被客體化、被具體化的事物。雖然此研究訪談的對象，都沒有刻意的要觀者辨認或解讀出自己是一位女性藝術家；多數創作者也覺得自己不具有女性意識的訴求；甚至自己不在意性別，而覺得是呈中性的特質。但她們和八○年代台灣生態環境中，女性自覺的訴求有相當的契合度。她們以不同主題再現她們的主體意識，並探討個體「存有」的狀態，同時擴大討論主體與客體之間依存的關係。這些取向皆使得此時期台灣女性抽象藝術家的作品，具有相當的個人風格與特色。值的注意的是，此時期多位女性抽象藝術家在美術館競賽中得到獎項，也為台灣女性藝術家「開始」被注意與肯定奠定了基石。

九○年代台灣女性抽象藝術家，以多元化的方式集辯於對「現實」的詮釋。她們並列不同的相對性元素於作品中，以強調每一種質素都是同等的重要。因此在她們的作品中，我們可以看到多種不同的抽象語彙混和運用。甚至，她們質疑抽象與具象的界線。

再觀九○年代的大環境其實也有相當的變化。由於十八世紀啟蒙運動的影響，西方的價值體系幾乎左右著整個世界的經濟與文化走向。然而隨著科技與傳播媒體的精進，西方價值體系運作的範圍與影響幅度已逐漸的縮小，因此以西方文明為中心的直線發展受到挑戰，而整個世界的社會意識也

有十分明顯的改變。七〇年代的少數民族運動、女權運動與生態環保運動……等，爭取更多對人權的尊重與平等。這種社會民族意識逐漸的於今日形成了新的局面，除了要解構強權「中心論」外，同時積極的建構自身文化的價值取向；並抵制「唯一」的和「排他」的壟斷權制，而以「多元化」的價值觀為訴求。而此訴求事實上已成為今天世界各地的一個連鎖反應。楊國樞教授曾在《開放的多元社會》一書中提出多元論的看法：「在政治上，可以防止權威主義；在社會上，可以防止階級主義；在文化上，可以防止僵滯現象；在思想上，可以防止武斷主義。」(註52)由此時期的台灣女性抽象畫家們作品的多元化取向觀之，她們是以觀念性的思辯，擴大對抽象藝術的內涵與外延多重界定的可能。

由以上四個關鍵期的演變，以及11位女藝術家對24個訪談問題的回答，我們應可具體的觀察出台灣女性抽象藝術家，她們創作理念的發展過程和作品的特質，以及她們和台灣藝術界互動的關係。然而，一旦和西方「抽象藝術」的發展比較時，我們又可以觀察出，台灣女性抽象藝術的發展，偏向屬熱性二十世紀初期的「有機／生物抽象藝術」和二十世紀中期的「抽象表現主義」中自發性強的「行動繪畫」。而屬冷性二十世紀初期的「幾何抽象」、中期的「色域藝術」、和晚期的「極限藝術」、「新幾何抽象藝術」則少有創作者朝此發展。這也是台灣女性抽象藝術發展中值得密切注意的一個現象。

綜合觀之台灣女性抽象畫家，大多數有出國求學或旅居國外多年的經歷。她們之間有許多人具有碩士高學歷的專業

背景，而這些經歷與背景也是幫助台灣藝術界改變對她們的作品較注意的關鍵之一。因為，她們在未出國前，作品即以抽象語彙表現的並不多，而訪談中多數女藝術家提及影響她們以抽象語彙創作的原因之一，是國外創作或學術環境對「抽象藝術」肯定的程度高於台灣，同時「抽象藝術」也相當的普及化。於此，她們的訴求除了前文中提及的種種理念與因素外，值得深思的是台灣的藝術環境是否真正具有多元化發展的條件？再者，多數被訪談的女性抽象藝術家們，覺得她們是台灣藝術界中的少數族群，是因為她們的性別，同時也因為她們作的是「抽象藝術」。再值得深思的是，台灣的藝術環境對各種藝術、少數創作族群的肯定價值是否存在過於窄化的問題？

最後筆者期望所提呈台灣當代女性抽象藝術的創造性與關鍵性的研究，能作為將來探討台灣當代抽象藝術發展的部份基礎資料，因為這些女性藝術家的創作理念，代表了一部份台灣藝術家對「抽象藝術」詮釋的角度與看法，和台灣抽象藝術的演變與發展，實有密不可分的關係。更重要的是，筆者期望藉本研究能進一步激發台灣藝術界，對女性藝術家或少數不同創作族群的藝術發展，能投入更多的關注，因為他們的創作理念，亦反映特定時空下，台灣藝術生態環境的結構與變化。筆者同時希望此研究可提供其他不同領域之學者，在比較探討女性呈現自我經驗的異同研究時，另一向度的參考資料，以擴大台灣學術界跨領域多元探討的可能。

附錄：訪談當代女性抽象藝術家

	1.個人如何界定抽象藝術？又爲何選抽象語彙詮釋自創作理念？	2.有何經驗或受誰影響以抽象語彙創作？	3.個人作品有何時質？創作主題爲何？	4.個人創作之創造性與關鍵性是什麼？	5.個人之創作創作動力是什麼？
一、關於抽象藝術與個人創作發展的問題(1-5)					
鍾桂英	不喜歡這樣去界。放掉就是我的抽象畫。	有時是跟著感覺走，自己要的東西用自己的方式去作。一開始有了理念想作什麼，可是到了最後在那裡面就是自己。	找到事物的精神。生活週遭的都是引發我們思考的對象。來什麼就接受什麼。	應該保有原來的，可是我們必須符合現在原來的，即和新的東西結合。	我活著就要動。
鄭瓊娟	我就是完全沒有界定。因爲我消化了以後再出來的話，沒有一人有跟我一樣的頭腦，思想也不會，感情也不會，所以一定沒有人有同樣的。	第一現在照相是很進步的，如果要具象的東西畫的很像的話，倒不如去照相。第二是因爲我們看了一個東西，每一個人看的都不一樣，所以不要像，我就是這樣想才自己造一個形。	我的東西很游動，表現活的、生活的、力量的。我是找明亮的，好像自己心裡也是爽快的。關於藝術的東西，我都要放到藝術裡面，(對我而言) 醫學也是藝術。	不美，醜的我不太去畫，一定要搞的很美，那個美不是很整齊才美，瞎一個眼睛我也感到有他的美。只有積極沒有消極，這是我的人生觀。	自然而然的，不做不行的。宇宙裡一種大的力量，借我的手、借我的腦把它畫出來，我把人的生命、靈魂，下到我的身體，身體是會枯會死的，可是靈魂是繼續的。

李重重	抽象是自然的演變出來的。從寫實造形上演變出來的。形是很自然隨性的，沒什麼界線，是合而為一的。	之前和五月、東方畫會，他們的討論，對我影響很大。	自由。思考中國歷代的山水，能不能換個方式來畫。	一直畫一直畫，發現東西就去思考。	從落後到文明都有，體驗一下生活。
陳幸婉	一位學者說；「一個大藝術家最高的幸福是從大自然中觀照出超越形象的美。」我的想法跟他接近。走抽象的路不是我刻意要的，就是和自己個性比較接近，但我並不排斥具象。	李仲生老師他讓我對自己更具信心。而我父親創作的態度，使我知道作一個藝術創作者的真誠與投入是非常重要的，另外是去法國、瑞士，瞭解世界，對我影響都很大。	我對原創世界文化的起源、原生的東西，越追溯到本質的東西，才會打動我。	隨性、順性而作。但去想那個從來不曾發生的，這也是我創作的一個需求。	拋開所有的顧忌，讓我自己更隨性。在心裡完全沒有約束下，我覺得就會變的非常奔放。
李錦繡	存在西洋繪畫史上的一段，指沒有形象的畫。	是由精神上去瞭解現代美術史。接觸「培根」的畫，看變形的人。	線條是我個人繪畫傾向比賽喜歡的覺得有某種意義的主題。畫面上的意義是空間的意義在透明的空間探討和人有關係的一些問題。	人生哲學的帶入。	順其自然。

賴純純	對真實的追求。追求的是一個元素，一種本質。我並不是以抽象藝術做為藝術的出發點。在我創作過程裡，我可以體驗到的都會變成我的元素。	在文化（大學）的時候接受廖繼春的影響，我很喜歡他的顏色與純真。	我自己試著去尋找自己真正喜歡什麼，內心渴望的是什麼。覺得我的心就是一張畫，我心裡喜歡的，已經是很實際的、純粹的一種單純元素。主要的是我如何表達我內心的狀態。	在追求一種人類的真實狀態——存在的狀態。我透過我的創作方式，就是我追求人生的一種生命體驗，就是一種成長。	因天性比較好自由、好幻想，喜歡把自己幻想和所想像的東西做出來。
洛貞	把人體變扭曲、變形就是抽象。	開始的時候也是機緣。我不是科班出身，是因為常常逛畫廊、看展覽所以就認識東方畫會的幾位畫家。早期吳昊曾指點我的作品，並鼓勵我創作。到了菲律賓以後，也蠻受菲律賓風格的影響。	對我來講，生命就是要作為一種見證。我要表現的特質、精神是一個有生命的東西。人生是我最感興趣的，人的生命的內涵有那麼多種；就用人作為一種象徵，也是我對這個人世的一種見證。	創造就是不同於別人的東西。我只有很連貫的去說那些我所觀察到的，盡量用我自己的形式又不要重複自己的方式去作。	如果不創作我就會焦慮、不安。我幾乎是要靠創作來抒發、來訴說我對人是有什麼感受、探索與質疑。

洪美玲	沒有辦法界定，我的東西是抽象還是……。我不太關切。我說這是我的心理寫實。因為原本寫實的經驗沒有受到任何鼓勵，選擇以後覺得很自然，很自在。	好像沒有。幾乎沒有。	我的作品就是在追求人生的夢想。清心、寡慾、恬淡。	給我這個力量要繼續走下去，應該是我在美國的遭遇，我在學校被否定、被肯定、被讚美。(創造性)道家的精神，道家的人生就是藝術的人生。	我就是要畫下去，畫到我生命終止爲止。
王素峰	抽象藝術都是寫實的。因爲他的客觀形象是解除了，但是它心裡的眞實是存在的。形式的探討抽象藝術是比較狹隘的。	潛移默化，美術教育經驗不斷為吸收的營養。沒有刻意受誰影響。	抽象畫是一個最精鍊的造形。我是很忠於自己的感受去完成自己的作品。反覆、如同詩的特性。	先對人生有反省，然後去解決我人生的問題，也解決藝術創作的形式內涵，美學的問題。	可能對人生有種理想吧！每一階段都有一新理想，我就去完成它。表達出來，分享給大家。
陳張莉	在畫面上用抽象的語彙去表達，是比較沒有形象。我希望一張抽象畫創造出來，讓觀者有不同的想像空間。	我畫抽象畫最主要是後來轉到當代藝術這方面。陳世明與焦士太對我影響較大。	我創作時完全沒有想到現實，我描繪的是心裡的大自然。自己的心相。我的作品有時線條比較多，線條代表我的思緒。作品的特色是有一種氣勢在。	用實驗的態度面對它。最重要的是我的創作有沒有新的東西。	我創作是完全很個人性的，也沒有些偉大的使命感。在創作的過程中，一直在尋找我自己。

| 楊世芝 | 我根本不界定，因為我覺得這根本不能這樣分。同時呈現，它是抽象的語言，也是寫實的語言，就是一個真實空間，你可以感受到的同時是一個真實的空間，而不是我個人腦子裡的抽象圖象。抽象有很多路要開發。 | 我一直堅持從真實的一個三度空間的東西開始下手，因為我覺得我們視覺裡面所有東西都在互動。(當) 二、三度都旗鼓相當的時候，它的抽象才會出來，任何一個東西都不能多過另一個東西。 | 我想講的抽象，事實上在所有具象裡的抽象都存在。那個所謂的抽象或具象的東西，是不斷交錯不斷扭轉在一起的東西。 | 最早我比較喜歡對一個事情追究底往回想。我(由美國)回來以後，慢慢接觸到一些中國傳統的東西，易經、老子、大學、中庸，然後重新再去吸收。過去、現在、未來是一個很混合的東西，而且它有一個自明性，那不是我賦予的，它本來就有的。 | 是一種自由。做這件事是沒什麼目的的，只是因為喜歡，我做好做不好沒人批評我，也沒人管我，所以就是一種自由的感覺。 |

一、相關於抽象藝術與個人創作發展的問題(6-10)

題目 發言者	6.個人創作和生活有何關連？其中自我完成多少？又如何和自我內在世界互動？	7.對台灣當代抽象畫發展有何看法？	8.抽象藝術是否有時代性之問題？	9.抽象藝術如何被觀眾理解？	10.抽象藝術有無性別之差異性？
鍾桂英	我是非常的自我，非常的主觀，要做到畫圖與生活一致。	可能還有一段很長的路要走。	有，各種藝術都有時間性與空間性。	應該是會，可是不是大多數。	應該有，但不是絕對的。因為男性與女性看法在理論上有可能是一樣，但本能性不一樣。

鄭瓊娟	密切的。畫出來的東西就是你的人生，慢慢的完成自己。	我的個性是我不看旁邊的，也不受影響，自己也不想影響人家的，我不去看人家的怎麼樣，我自己搞我的，所以我沒有興趣，也不願知道。	我覺得沒有，沒有規則嘛！那一個年代應該怎麼樣變化那個也沒有規定，也不一定有次序的。	人家都說不懂美術，我說：「你懂不懂吃飯」，那是天生的。懂不懂不是問題，是嗜好的問題，你喜歡這幅畫嗎？喜歡就是好畫，每個人可以有每個人的看法。	沒有。例如我的畫人家看到都說這不像女畫家的。
李重重	我是很自然隨性的，沒什麼界線，和生活是合而為一的。	(抽象藝術)以前是一個團體(的發展)，現在自己獨立出來。	我覺得抽象的東西最耐久，比較穩、紮實，不論在東西方都是自然演變而來的，應該沒這方面的問題。	觀眾要參與，導覽也很重要。	沒有。只要作的好，就會被認可。
陳幸婉	我就是探究生命的原質。觀察生命、生物性對我是重要的。	好像已經轉型了，年輕一輩的人好像比較少人在研究。這跟整個世界風潮有關。	有。	少數，蠻難的，看是那一類抽象。以比例說來還是少數。	印象較深刻的幾位藝術家，感覺上好像有。女性似乎比較纖柔。
李錦繡	這部份很難。不覺得能和自我內在世界互動，除非是一種所謂「命定」。	沒有大興趣注意。	應該會有，互相影響。	事實上不太容易作些溝通。有展覽才有機會。	我不在乎女性問題，我也不在乎抽象問題。

賴純純	我在觀我內心的世界，也是我自己在看我自己。我忠於我自己的感覺，我會去實踐它。因爲透過實踐，我才能夠貼切的認識自己。	「抽象」已經被普遍的應用了。它的藝術性，一種原則性已在薄弱當中了。但藝術家還是追求一種原創，所以我相信抽象會重新的被解讀。	它有時代性，又有一種永恆性。用哲學的思考來談，它勢必會有不同的時代，會有不同詮釋。	抽象藝術早期純粹是一種概念式的東西，一般觀衆是不能區分。事實上他能感受到，但不一定把感受當作理解。	男性的主題，思維方式是比較屬於推論式的。女性比較注重體驗。
洛貞	其實就是藉著藝術創作去完成自己和自己內心對現實的感應。它和我內心世界是蠻直接的關係。我一定要去呼應我內在的、由那種感覺出來的。	現在越來越多人投入抽象藝術的創作，我覺得也越來越好。因爲越多人投入，彼此的比較就會越強烈，就會越精進。	不會。因爲我覺得具象也不會有時代性。因爲開創一個東西以後，它會一直存在。	很少很少。連百分之一大概都沒有。	在抽象畫裡好像比較沒有女性的特質。
洪美玲	沒有什麼關連，可是跟我的思想密切的關連。我沒有故意要營造它，我就是這樣畫自己。完成一件作品那我就完成了。	沒有，現在很少去看展覽。	抽象應該是有時代性，尤其是女性，敢完全沒有形，做出她要做的，那也很了不起。	我的特質是別人告訴我的，從觀衆。	絕對沒有。
王素峰	用一種多元的觀點。是一種全生命的藝術家，談話行動都是一種藝術和內心世界全然貼切。	沒有引起我太大的重視。好像沒有什麼特殊的潮流或一股力量來震撼我。	應該有。不管形式或內涵都有時代的不同。	需要透過研究或教育，發表文章或在展覽會場有所解說。	過去沒有研究。現在看難免有一點。普遍的女性比較細膩或溫柔。

發言者					
陳張莉	我的生活和我的創作是完全融爲一體的。愈創作會愈多發現一點我自己。	發展的很慢，好像也沒幾個人。好像抽象畫都是比較落伍的東西。我覺得藝術是有各種風貌，對每一種我們都應該尊重的。	我覺得有。處在當代應該做什麼東西都應該跟當代有關聯。我在什麼時代，在什麼時候就該做跟周遭有關聯的。	東西呈現出來，每個人看的角度不一樣，人家問你當然可以解釋，但我覺得那並不重要。只要我面對自己，我做的時候是這樣，那就夠了。	藝術是沒有分性別，都是一樣。
楊世芝	完全是直接的，完全是一個再現。自我是達到的。	其實發展性我覺得中間有很大的一段空白，從東方、五月以後幾乎就停頓了，而且可能倒退。	沒有時代的區別。	聽到的回應部份不多。每次的展覽藝術家來的很少，大部份都是朋友，就像告訴大家我在做什麼，然後有一個這樣子的溝通。	沒有。

二、相關於女性藝術家個人經驗的問題(11-15)

題目 \\ 發言者	11.如何界定台灣女性抽象藝術？	12.作爲一位女性藝術家自己的作品是否有特定之女性經驗、女性特質、女性意象與女性意識等的訴求？	13.是否有意識讓觀者解讀或辨認出妳是一位女性藝術家？	14.身爲女性藝術家妳是否認爲女性對藝術有不同的看法？	15.身爲女性藝術家妳如何界定女性藝術與女性主義藝術？

153

鍾桂英	非常中國的，我們中國人從技巧開始的東西，就是抽象的。我們不是出國的，差不多就是在本土裡面找到，我們用比較抽象沒有那麼寫實的方式在製作。	絕對不會。但是我是本能性的，因為我們的本能所要的東西，跟男性的思考方式真的很不一樣。	不重要。	女性感覺、感性較強，也較柔和些。	女性有學習與創作的權力。
鄭瓊娟	我很少去看，而且我也不喜歡去批評人家。	都是人類，人格都是平等的，一樣的一個人。沒有強調女性經驗。	不必要。	也可能有，生孩子養孩子不能說跟美術沒有關係，他們腦子裡的東西都是母親給的，父親很少，孩子是我們的美術品，我想，(這)等於是我的作品。	太陌然了。
李重重	不會特別界定。	完全沒有，自省很重要，作品好男性就對妳會尊重。女性成長的經驗，從家庭教育到社會都很有關係。自己作品好像中性比較多。	也沒有關係，反正就是畫，就是一個藝術創作者。	我想每個人都有自己主觀的想法，不必去附和別人就是了。	女性要爭取更大的空間，女性藝術與女性主義藝術的界定，我不特別去強調。

陳幸婉	沒想過。	從來沒有覺得自己是女性藝術家。也沒有特別強調女性特質等。	並不需要。	有這種可能。相對來講，生活經驗或面對生活的堅韌性，女性比男性要深，內在感受更細膩、更敏銳。	不知道，沒想過。從來不碰觸這個問題。
李錦繡	不喜歡界定。我看的不多。	覺得沒有，覺得我很中性。我也不願從女性的角度去作一些女性意識的訴求。	沒有。	也許吧。	我不管它。
賴純純	偏向人類內心世界的追求，較多所謂的意境、意象的東西，在意象中還有一種嚮往的境界。	從來沒有考慮過我是男生或是女生的問題。但體驗不會相同，因為本身是女性，還是以女性的角度看問題。同時女性經驗是存在的也是重要的。	我沒有這樣的企圖。	因為藝術本身是屬於創作性的，就像你去問十個藝術家（不管男女）什麼叫藝術，已經有不同的答案。	女性主義藝術——以女性自覺或女性議題為前提。女性藝術家做的作品，都算是女性藝術。
洛貞	因為人數少，數量上有差別，但質上沒什麼差別。	應該沒有。我畫的人體都沒有性別。	從來沒有想到要凸顯自己是一個女性。	我覺得女性對藝術的解讀跟男性是蠻不一樣的。	女性藝術是從女性的觀點出發、或是從女性的意識出發。

洪美玲	不會特別去界定。	沒有。可是被人家講久了，我又覺得好像有——就我的顏色，與我的畫畫方式。(此方向)不是我關切的，我盡量避免，能修改(就修改)。不要引起官能性的想法。	沒有。	應該不會。	女性藝術可能只是性別上是女性而已，女性主義藝術比較有明確的訴求，意識型態很清楚，而且故意要強化女性主義的藝術工作者。
王素峰	不一定都熟悉，但我覺得都蠻感性豐富。	1988年早期的作品也許有，是女性的一種愛的特質是可以和人分享的。〈觀音的眼淚〉之後就比較不介意了更關心藝術的問題，由人生內涵、哲學領域來看：我關心一種大的人生問題。	沒有。	自己不認爲。我在作一個眞正的人，順著我自己去生長而已。	沒有特別去界定，我不是傾向女性主義的。

陳張莉	我看抽象畫，我都是看好與不好。不會想到是男的、女的。	不覺得我的作品傾向女性，我從來沒有刻意去做。一個真正的藝術創作者不應該有性別之分。當然女性的本質可能會存在，但不是刻意的。我覺得自己很中性。	我完全不在意。藝術沒有什麼男女之別，藝術就是藝術。	應該會。	我對女性主義不是很有興趣。女性藝術就是她表達出來的東西讓你感覺比較傾向女性。譬如說比較軟性一點的東西。女性主義藝術跟軟性的東西完全無關，她是有一個象徵性的東西。
楊世芝	首先在台灣畫抽象畫的畫家實在很少，好像很難看到一個大方向的趨勢。	我真的沒有這樣感覺到，我只是覺得男性、女性都是人。	沒有。	從我自己判斷的話我覺得不會。但我相信有一些女性她確實可以在比較特殊的狀態下，迸發出一些很特殊而且很重要的東西。	我不是很贊成女性主義藝術我覺得有窄化的問題，女性藝術就較寬廣沒有太大的爭議點，但是女性主義藝術是有一些侷限。

題目＼發言者	16.妳的創作歷程與經驗是否曾受到性別之限制？	17.妳身為女性藝術家有何困境？	18.妳如何和其他女性藝術家交流與溝通？	19.妳基於何種意識型態與世界文化互動？	20.妳的作品如何和台灣社會文化互動？
二、相關於女性藝術家個人經驗的問題(16-20)					
鍾桂英	該不會。	家庭的問題。而在台灣藝術界，則是輪了好久才輪到你。	台北西畫女畫家畫會聯展活動。	並沒有刻意，很平靜，順其自然。但應該在自己的文化中反芻。	我相信還是人的東西才是本土的。我認為我的作品差不多都是和台灣社會文化互動。

鄭瓊娟	不是限制，是限制有了才變成這樣的，如果我生為男的我就不會中斷了，受影響很大，但是我不恨這個命，也沒有錯過，因為在養孩子中，得到不少關於人生觀的一切。所以對待人，關於孩子和父母人與人之間的關係也是我們美術關心的。	太多了。	我不太願意，因為藝術家都是主張自己的，不太會理解人家，都是衝突所以不一定要。可以從人家寫出的，媒體表現出來的瞭解。我喜歡念東西看東西，自己可以取捨，如果討論的話好像他會侵入我，畫不會。	我覺得好像沒有力量去推動他們，可是我可以看很多，我都是靜取的不是發散的，發散都是在我的畫裡面，我不是要教人，我都是取人家，我不會去影響，也不願意去影響。	因為我們血液裡有中國人的，民族的血液在我們的血管中自然而然的會出來，是下意識。
李重重	沒有。展覽的名額限制，女性很少。團體展覽女性的人數應該增加。	申請展覽不太容易，審核作品應該更公開，評審也要有女性。	也不太多，女性藝術家是很孤獨的。	團體的交流、訪問是很好的方式。	中國觀很重要，地方色彩當然也是一部份，比較窄，有世界觀將來前途較寬廣。
陳幸婉	沒這個問題。	最困難的是明天有沒有飯吃，這是我最擔心的。因為越走越孤獨。國家雖然滿關心藝術工作者，但不一定能一直得到補助。	有幾個好朋友。屬心有靈犀一點通的那種溝通。	非常個人的，愈往精神的方向走，就越孤獨，排除所謂別人的口味，就離別人越遠，但我也甘於這樣。	愈來愈困難，越來越少，被主導的走向，都變偏狹。也不是不關心社會，而是我一直在探討自己的美學思考的問題，跟社會互動不是很大。

李錦繡	如果有限制的問題，那就是性別。	自己角色的老問題。是自我的挑戰，不是繪畫的問題。	她們的作品我看的不多。	重新面對自然。我希望真正瞭解基層的東西。	我不知，和我生活周遭有關。
賴純純	不受到。但人是沒有辦法脫離所謂他律，只能盡量去逼近自己的純粹度。但自己跟男性來講我不覺得自己是比較差，所以我比較追求一種個人的自覺和完成。	我是以自己的方式去詮釋世界，覺得有一種距離和陌生。	不多，在台灣不管男性與女性藝術家溝通的機會並不多，較少討論嚴肅性的問題，似乎會刻意的避開。	能跟生活有關，在日本時追求東方的美學，尤其是唐朝。後來又喜歡原始藝術。所以在整個文化上並沒有偏限，只是反應社會現象。	把社會現象提出來，藉著提出再度認識背後的隱喻，尋找除了現象之後的一種獨立或是美學的東西。
洛貞	創作本身是沒有，可是發展上是受到很大的限制。因為我必須跟著我先生到處去旅居。我是一個主婦，必須以家裡以家庭為重。	我想不是因為以女性的觀點出發，因為它實際上就是一個人的困境。你會受環境限制的影響，而沒有辦法去作、或實現你的理想。我想這普遍存在於人，不僅僅是女性。	偶爾打電話，但並沒有可以深談的女性藝術家。	基本上我對所有的藝術形式都很喜歡。我不會只重視台灣發生的事情，我也重視世界其他國家此刻發生了什麼。	這一年來我開始關注反省自己民族文化的近況，和民族特質，我覺得這也是一個文化的困境。
洪美玲	不會。不覺得我是男生、女生，我是中性。	申請被退件。有業績的困擾。	沒有。	沒有。	沒有，但應該也有，你看台北的建築都很平滑，明亮、顏色都用出來了。我說這個就是我們的世界。

王素峰	創作時都沒有限制。	也許曾經有，但現在已不算了。	一起創作或聯展發表。但如果是比較強調女性之類的，我就沒興趣，因為我對這方面較沒感動。	基於關愛，基於分享。	有相當大的關係，我把它變成抽象化了，用簡單的語法訴說我對台灣社會的看法。
陳張莉	我覺得完全沒有。	現在我在創作時苦多於享樂。和早期最大的不同是在思考方面越來越深入。	很少溝通。	整個本質還是東方的。人和大自然是不可分的。	我不能說沒有什麼互動，我覺得跟中國還是有關的，有東方文化在，也就是我講的老莊精神。
楊世芝	基本上是我的個性，還不是我的性別受到限制。	還是在我自己做的方向到底能做出多少。我覺得跟西方是兩條路子，而且可以並駕齊驅。	會和特定幾位朋友討論原則性的問題。	我在努力試想在我們自己文化的背景裡開拓一個新的視野，同時跟西方之間這些主流的東西一樣重要。	好比我發表作品，我就覺得我在回饋，我在跟這社會互動。

三、相關於台灣藝術生態的問題(21-24)

題目＼發言者	21.是否覺得是台灣藝術生態環境中之少數創作族群？	22.台灣藝術生態環境對女性藝術家有何影響？	23.台灣當代女性藝術家在台灣藝術生態環境面臨何種狀態／問題？	24.對未來（21世紀）台灣女性藝術家有何期許？

鍾桂英	將來不會,因爲從事創作的女性慢慢的會比男性多。	理想化和人爲的關係,這是很現實的問題。	不見得有機會。	不要太關心別人的感受,自己要選擇自己的性向,要認識自己能作什麼,而去作什麼。
鄭瓊娟	可以算是。是因爲不在台灣,我的作品很少人家看到。	還沒有想到。	問題好大,好像商業性的畫廊,畫賣掉它才替妳展覽,而且他們賣的掉才能接受妳的畫,要他們挑,好像把藝術家看成商品的工廠,不行。	我不敢,沒那麼偉大。沒有,因爲我離開教育界已經三十幾年,我已經失去資格了,不敢講,感覺很多,可是我不敢發表,沒有力量去發表。
李重重	沒什麼變化,我們好像在退步。	我覺得力量很小,如何將它變成一股大的力量很重要。	整體給人的感覺是西畫高國畫低,這種很不好的現象應改進。	女性藝術家要持續創作,該爭取的要爭取。
陳幸婉	可以這麼說。	沒有。	目前好像越來越自由,性別方面根本不是問題。	最好就是忘掉自己是女性,然後繼續創作。
李錦繡	我不管。	有的是名利問題。	掌握在自己手中。	沒有。

賴純純	在台灣體制還是一個很強烈的東西。算不算少數我也不知道。	男性的主流裡詮釋了大部份的意見。女性聲音比較少。最好的方式是女性自己寫。	在女性的討論範圍裡面，我有些隱憂。好的是，展出與討論的機會較多。不好的是，有時女性的議題，會以女性意識型態去變成爲一個命題作文，而不是自己的一個體驗作文。	可以勇敢一點去認定那個是妳要的。把自己看成一個獨立的個體，不要想是女性還是男性，作一個人生的規畫是最重要的。
洛貞	對，當然算是少數，在女性裡是，然後是畫這種畫。	一些展覽並不重視女性藝術家，大多爲清一色的男性。	無法開拓，需再開發，努力爭取更多的資源。	認眞的、努力的去作。盡量參加各種展覽，不要缺席。
洪美玲	應該是。	女性在台灣大概會有受限制的地方，才發現女生畫的大概不是很好，畫的作品大概不會很偉大。	最大的困境是每次畫了一個畫之後，沒有辦法確定我是不是在正確的軌道上。	能針對自己的目標往前走，不管環境多壞，希望大家互相鼓勵。
王素峰	是的。但不在意是否受主流重視的問題。	基本上，女性藝術家在有史以來，家庭的付出是先天的影響，不只是在台灣。	自己是不是要去作一個自己欣賞、喜歡的藝術家，是自己要去面臨、去做的。其實不用拿來作話題討論。	做好自己。她是關心整個大環境，只是盡其在我，我認爲藝術本質的問題是更首要的。

陳張莉	可能也是吧。不過不是性別的區分，而是台灣整個生態環境裡，他們覺得什麼是前衛的東西。	有影響。現在台灣女性藝術家很多，比起早期，我不覺得會被特別的壓榨，機會也較多。	我想是很難讓人接受。	自己要爭取。女性要爭氣的話，就要多努力。不是光爭取，爭取之後要做出成績不要認爲我們是女性所以應該有什麼樣的展覽，應該用成績來表現。另外女性應該比較團結。
楊世芝	是。做決策部份大部份都男性，所以基本上女性失掉多少機會。	我覺得這一種損失吧，如果你不讓另一種力量出來的話，這樣你原來的東西不會越來越大，反而是越來越小。	可能有一種壓抑性在。因爲那個決策的部份實在是太明顯了。	我覺得我們自己開的路還是要溯源回頭，一環一環找出把它扣起來。

附錄：台灣當代女性抽象藝術家之基礎資料

名字	出生年	籍貫/出生地	學歷	得獎記錄	第一次公開參展
*鄭瓊娟	1931	台灣新竹市	國立師範大學美術學系1956		個：東京涉谷東邦生命大樓畫廊1991 聯：台北中山堂五月畫展1957
*鍾桂英	1931	台灣桃園縣	國立師範大學美術學系1956	1990畫學會油畫類金爵獎	個：太平洋文化基金會藝術中心1996 聯：第一屆大專院校美術科系聯展1969
*李重重	1942	河北省邢台人/安徽屯溪	復興崗學院美術系1965		個：凌雲畫廊水墨個展1971 聯：西德漢堡水墨畫展1971
*陳幸婉	1951	台灣台中	國立臺灣藝術專科學校1972	1995文建基金會甄選赴美國研習及創作半年 1991教育部甄選赴巴黎國際藝術村創作一年 1989李仲生基金會現代繪畫創作獎 1984台北市立美術館首屆抽象繪畫第三獎 1984台北市立美術館首屆新展望獎	個：台北畫廊1984 聯：夏畫會台中文化中心1974

*李錦繡	1953	台灣嘉義	師範大學美術 系1976 法國國立高等 美術設計學院 碩士1986		個：台南市文化中 　　心個展1980 聯：台北台中自由 　　會年展1977
*賴純純	1953	台北／台北	文化大學藝術 系1974 日本多摩美術 大學碩士1978 美國紐約普特 拉版畫室研究 1980-1982	1995奧地利　雕塑研習營 　　葛拉茲　奧地利 1994一九九四台北現代美術 　　雙年獎典藏獎　台北 　　市立美術館　台北 1994圓融戶外永久景觀雕塑 　　台灣省立美術館典藏台 　　中　台灣 1990現代美術研討會駐留拉 　　圭培二個月　文化部 　　法國 1987國際交換藝術家計畫駐 　　留巴賽爾半年　克里斯 　　多夫・馬里安基金會　瑞 　　士 1986中國現代雕塑首獎　台 　　北市立美術館　台北 　　台灣 1986國際際展梨本獎　日本 　　現代藝術學會　日本 1986中華民國繪畫新展望榮 　　譽展　台北市立美術館 　　台北　台灣 1984東方文化特別獎　東方 　　文化協會　日本	個：櫟畫廊　東京 　　日本　1977 聯：經驗際版畫展 　　藝術中心 　　香港　1981

*洛貞	1947	台北／福建廈門	國防醫學院肄業1965		個：海亞畫廊 馬尼拉 1979 聯：現代畫學會第一屆聯展 台北市立美術館 台北 1984
*洪美玲	1940	花蓮	美國舊金山州立大學藝術系學士 1982 美國舊金山州立大學藝術研究所碩士 1984		個：台北市立美術館1985 聯：Walter & Mcbean畫廊 美國舊金山 1983
*王素峰	1948	嘉義	師範大學美術系1983 師範大學美術系研究所碩士 1987	1983師大美術系第一名畢業 1988現代水墨展覽優選獎 台北市立美術館台北台灣	個：「粉紅1991王素峰展」台北美國在臺協會文化中心 聯：1983文興畫會聯展
李錦綢	1959	高雄	國立臺灣藝術專科學校1983	1988台北市立美術館「墨與彩的時代性中華民國現代水墨」優選 約紐地平線藝術中心「國際繪畫」優選 台北市立美術館「中華民國現代雕塑展」入選 1985台北市立美術館「中華民國現代繪畫新展望」入選 台北市立美術館「中華民國水墨抽象展」首獎 台北市立美術館「中華民國現代雕塑展」入選	個：台北新象藝術中心首次個展1985 聯：台北市立美術館「當代抽象畫展」1984

薛保瑕	1956	河北／台中	師範大學美術系1980 美國普拉特藝術學院碩士1986 美國紐約大學教育學院藝術系藝術博士1995	1988女性文化藝術學社獎「世紀‧女性」藝術展中國美術館 北京 1995國科會八十四學年度甲種研究獎勵「後現代主義時期之抽象繪畫：藝術家／研究者的作品之關鍵性與創造性的研討」 1993現代繪畫創作獎，「李仲生基金會現代繪畫獎」，李仲生現代繪畫文教基金會 台灣 1990榮譽獎，「艾斯利普美術館年度競賽獎」 長島 美國 1981年首獎，「台北縣教師美展」 中和市 台灣 1979貳獎「年度雕塑獎」，師範大學美術系 台北 台灣	個：台北畫廊，紐約。美國1987 聯：「台灣省美展」國父紀念館 台北 台灣 「教師美展」台北縣立文化中心1979
*陳張莉	1945	台北／重慶	台灣國立政治大學文學士1968 美國普拉特藝術學院碩士1990		個：普拉特藝術學院 紐約 美國 1990 權畫廊 紐約 美國1993 聯：紐約藝術學生聯盟研究 台北女畫家畫會第一屆聯展 國父紀念館中山畫廊 1985

*楊世芝	1949	青島／青島	美國舊金山州立大學藝術系學士1979 美國舊金山立大學藝術研究所肄業1982-1983	1992金鼎獎 中華民國畫學會 油畫類 台灣	個：春之藝廊個展 光影間 台北 1987 聯：鼎典藝術中心 三人展 台北 1990
林珮淳	1959	台灣屏東	銘傳商專 美國密蘇里(CMSU)藝術藝術學士1984 美國密蘇里(CMSU)藝術碩士1985 澳大力亞沃隆岡大學藝術創作博士1996	1995澳洲傑出人才獎勵 1998第二十一屆中興文藝獎(西畫類)台灣	個：台北美國在臺協會文化中心1989 聯：2號公寓聯展／台南文化中心1990
陳慧嬌	1964	台灣淡水			個：台北伊通公園「脫離眞實」1995 聯：台北市立美術館「實驗藝術——行爲與空間」展1987
李昀嬛	1964	南投草屯	國立臺灣藝術專科學校美術科西畫組1989		個：台北美國文化中心1991 聯：台北二號公寓徵件雙人展1992

董心如	1964	台灣台北	國立藝術學院 美術系水墨組 1988		個：紐約美華藝術 　　中心1996 聯：第十一屆台北 　　市美展　歷史 　　博物館1983

＊號者爲本文之研究對象

註釋：

1：由於此研究並非針對研究所學生教學觀摩為主，但參考研究所學生提出的問題，主要是他們代表年輕的新世代，對台灣當代女性抽象藝術家，希望瞭解的取向，因此列入問題取向來源之一。

2：蕭瓊瑞在《五月與東方》緒論中，提及「東方」與「五月」兩畫會是台灣戰後的兩個改變歷史的前衛畫會，書中另提及中「在首屆『東方畫展』推出以前，「東方畫會」所有成員的創作，都以明顯趨向『非形象』的風格。」(蕭瓊瑞，《五月與東方》，台北：東大圖書股份有限公司，民80，3頁，109頁。)「抽象藝術」計有非形象、非具象、或非指涉藝術等相關同義字，因此可見於1957年11月首屆『東方畫展』展出時的作品即具抽象藝術的特色和前衛性的角色。

3：當時僅有「五月畫會」李芳枝與鄭瓊娟兩位女性參加，而「東方畫會」之成員則皆為男藝術家。

4：當前舉辦的「東方」與「五月」回溯的展覽，也大都以男性抽象藝術家的作品為主。此現象自然也因女性創作者或出國、或未能持續創作、或未持續發表作品、或沒有機會發表作品等因素有關。

5：此處「前衛者」指的是激發文明社會反思者的角色，有如Renato Poggioli認為「前衛藝術的思想形式是一種社會現象，因為它具有支持和表現文化和藝術宣言的社會與反社會的特徵。當我們處理前衛藝術與潮流的關係，研究那個稱為疏離的特殊現象時，我們會試著去疏離前衛藝術與社會形成的複雜問題。」Renato Poggioli，張心龍譯，《前衛藝術的理論》，台北：遠流，民81，3&4頁。

6：根據蕭瓊瑞整理之戰後台灣美術發展分期表中之資料指出：「王秀雄將1945～1985年之間分為：第一期模仿期 (1945～1955)、第

二期個性與畫家獨特作風的萌芽期 (1955～1970)、第三期對外文化交流蓬勃、資訊發達、人才輩出期 (1970～1985)。」同註2，4頁。

7：同上。

8：黃潤色則於1962年參加第六屆「東方畫展」並已發表抽象畫之作品。李芳枝雖於1957年參加第一屆「五月畫展」然其時作品並非抽象畫。同註2，235頁

9：4月26日薛保瑕於鄭瓊娟畫室訪談之內容。

10：1998年2月23日薛保瑕於鍾桂英畫室訪談之內容。

11：Robert Atkins, Art Spoke (New York: Abbeville Press Publishers, 1993), 44.

12：洛克認為在認識形成過程中，人們首先注意外界事物，形成外部經驗，以後才逐漸對自己的心靈活動進行反省，形成內部經驗。馮契主編，《哲學大辭典》，上海辭書出版社，1992年10月第一版。226&408頁。

13：同上。

14：1954年元月聯合報的藝文天地版所刊登的「現代國畫應走的路向」，和12月由台北市文獻委員會舉辦的「美術運動座談會」中曾引發台灣內臺兩地畫家對「正統國畫」的爭論，同註2。156&160頁。但80年間坊間則漸以媒材區分的方式將「國畫」改以「水墨畫」稱之。

15：1998年2月15日薛保瑕電話訪談李重重之內容。

16：同註2，305頁。

17：1998年2月19日薛保瑕電話訪談陳幸婉之內容。

18：李錦繡近年則以書法之線性發展為主要研習方向。

19：1998年2月16日薛保瑕電話訪談李錦繡之內容。

20：1998年2月8日薛保瑕於洛貞畫室訪談之內容。

21：1998年2月11日薛保瑕於SOCA訪談賴純純之內容。

22：柳鳴九主編，《未來主義、超現實主義、魔幻現實主義》，淑馨出版社，124頁。

23：同上，125頁。

24：大英百科全書，光復書局，271頁。

25：容格認為未知事物可分為兩類客體：一類為外部、可以被感覺的客體，另一類為內部、可以被即刻體驗的客體。第一類包括外在世界中的未知事物；第二類包括內在世界中的未知事物，後者領域即是潛意識。（《基督教時代》，容格全集，第九卷，第二部，3頁。）

26：容格，《精神的結構與動力》，容格全集，第八卷，436頁。

27：容格，《容格自傳》，張老師文化，467頁。

28：同上。

29：由於李錦綢多年來已未發表作品，而本文之研究對象，是以創作十年以上，且目前持續創作者為主。因此本文未將其作品列入研究。

30：同註17。

31：同註21。

32：同上。

33：1998年2月15日薛保瑕電話訪談王素峰之內容。

34：同上。

35：畢普賽維克，廖仁義譯，《胡賽爾與現象學》，台北：桂冠圖書公司，1991年，181頁。

36：由於本研究是以訪談方式，彙整台灣當代女性抽象藝術家的第一手資料。筆者薛保瑕雖已創作十年以上，基於研究方法之統一，將不列入研究對象討論。

37：1998年2月9日薛保瑕於楊世芝畫室訪談之內容。

38：同上。

39：同上。

40：1998年1月30日薛保瑕電話訪談陳張莉之內容。

41：1998年2月9日薛保瑕於洪美玲畫室訪談之內容。

42：同上。

43：老子，第一章。

44：同註41。

45：高懷民，《中國先秦與希臘哲學之比較》，台北：中央文物供應社，民72，13頁。

46：同註41。

47：語見老子，第七章。

48：語見中庸。

49：新辭典，台北：三民書局，民78。

50：牛津高級雙解辭典，台北：東華書局出版社，民73，頁950。

51：同註9。

52：楊國樞，《開放的多元社會》，台北：東大圖書公司，民71，10頁。

女兒的儀典
——台灣女性心靈與生態政治藝術

◉簡瑛瑛

　　所謂「女性心靈」(Women's Spirituality或Feminist Spirituality)爲六〇、七〇年代以來，歐美西方女性對傳統父系一神宗教信仰及組織的一種集體反動與心靈革命。其主要觀念與方向有二：其一是反對制式化(institutionalized)、上下階層分明(hierarchical)的宗教組織體系，它們有時過於僵化而對婦女身心造成迫害與種種侷限；「女性心靈」運動者有時採取進入宗教本身，重新賦予它新的詮釋與意義的策略。其二是重新回到遠古時代的女神信仰與觀念（如蓋婭Gaia、大地女神等）是人與自然合一，身、心、靈(body-mind-spirit)融合的非二元對立狀態，這在正統宗教成形之前的時代即已存在。

　　所以，女性心靈藝術或女性主義女神藝術(feminist matristic arts)有如下特點：(1)企圖改變傳統對女神／巫形象刻板或性別歧視的詮釋與不良影響；(2)強調女神／巫／薩滿爲能夠結合天人、身心、彌補空缺並療傷止痛的媒介與象

徵(medium or emblem of healing)；(3)藝術家藉由集體儀典、結合生態意識，提供一種能轉化內心或社會大衆的另類藝術靈視(alternative artistic visions)。由這些角度來看，女性心靈藝術和宗敎、醫學及自然、生態，以及女性的身體、心理與其社會歷史處境都是密不可分的。

女性心靈與女神形象

當代西方女性心靈藝術的代表如：瑪麗・貝絲・艾朶森(Mary Beth Edelson)，卡羅李・絲尼曼(Carolee Schneemann)，貝費・瓊森(Buffie Johnson)，及茱蒂・芝加哥(Judy Chicago)等人。艾朶森的作品〈一些活著的女性藝術家／最後的晚餐〉(Some Living American Artists/Last Supper)就把基督變性爲女性（喬琪亞・歐琪芙Georgia O'keefe），而她的12門徒們也全化身爲女性藝術家，這即是女性藝術對正統宗敎的反諷與顛覆。此外，芝加哥的裝置藝術〈晚宴〉(Dinner Party)則是另一個重要代表作。在代表三位一體的三角形長桌上，擺設三十九套有關史前女神、基督敎之後女性宗敎導師／女巫，及現代女性藝術、文學、音樂家的女陰花朶餐具，企圖結合女性與自然、靈力，並回復史前母性文化輝煌時期。然而，在芝加哥的作品中，亞、非或第三世界的重要女神卻被忽略或邊緣化。

要尋找一種有別於西方一神宗敎或父系價値觀的視角和不同典範(paradigm)，亞、非或第三世界及原住民文化中的各種女神／女巫形象都是不可忽視的。墨裔女藝術家幽蘭達・洛貝(Yolanda López)在自畫像中化身爲當地守護女神

Virgin of Guadalupe，身披母親親手編織的顯靈披風，足著布鞋，手上握著象徵本土力量的蛇，腳踩著小天使。非裔藝術家貝蒂‧薩(Betye Saar)作品中常出現非洲及海地等區域的黑色女神(black goddesses)及女巫等，能給予被壓迫的黑人婦女自由並由遠古傳統中得到支持慰藉。日本女性藝術家大田眞由子(Mayumi Oda)則將東方的觀音圖像及西方神話中的女神們世俗、母性化；不僅乳房性徵十分明顯，且身材成豐滿圓潤狀。此外，亦加入許多動物及茱蔬果園意象，與大地生態合而為一。

　　可以說，在反省批判西方父系宗教及工業科學箝制婦女身心，並使之與大自然疏離分化的同時，本土及亞、非多采多姿的女神信仰反而可以提供這些白人女性藝術家一個新的啟發的靈視。尤其是東方的女性藝術，往往在有意無意間展現透露出豐富多元的文化宗教背景，和前者形成相當有意思的對照與張力。

台灣女性藝術家的女神圖像

　　台灣阿媽畫家中受佛道或民間宗教影響而創作女神或觀音圖像者，包括最近甫過世的國寶級畫家陳進、樸素藝術家吳李玉哥、蔡月昭等人。膠彩畫家陳進，晚年因病在偶然機緣下開始畫佛像而得痊癒，至此篤信佛法並持續作畫。曾言：畫佛像圖是她這一生絕對必須付與感激的重大機緣。她的許多佛像及觀世音圖，線條用色典雅，形式風格端莊，衣飾亦中土化，展現出畫家特殊心靈。論者一般強調她早期得獎的作品，殊不知懸掛在她每日燒香感恩祭壇前的自畫「觀世音」

像，才是藝術家超越人世困頓的慰藉來源。而〈釋迦行誼圖之三〉的畫像，佛母佔著重要位置，身戴碧綠翠玉及蓮花，端坐在中式螺鈿鑲嵌座椅及圓桌旁，坐姿充滿了母愛的感情。可以說，藝術家投射自身並與佛母合而爲一，充分透露出她晚年得子的心情。

「閨秀」畫家陳進筆下的觀音及佛母、寺廟（龍山寺）等雖已人性化及在地化，然其表現方式仍深受日本教育、學院派影響，十分謹嚴細緻。而素有「祖母畫家」之稱的吳李玉哥卻以較素樸、天眞、直接而渾然天成的手法表現出台灣本土民間信仰中的諸多女神圖像。吳李玉哥的畫內容充滿碩大豐美的花，結滿累累果實的樹，多子多孫的母親、動物等，十足豐饒的「大地之母」或「註生娘娘」圖像。她就地取材，用泥土捏出來的觀音大士及媽祖雕塑，線條單純，帶有拙趣；臉容幾近抽象，發出樸質泥香。她的〈媽祖全家福〉不但超脫神性，也人性、世俗化了。一反林默娘爲單身的民間傳說，吳李玉哥的媽祖是與身邊小孩和樂融融團聚的景象。陳進的佛母抱佛子尙有一臂之隔；而吳李玉哥的媽祖及母親們的身體和孩子們卻是密切結合，情感自然湧出，如大地生息般，源源不絕。

此外，蔡月昭以簽字筆作畫，她的作品〈土地公、土地婆〉以特殊的飛顫線條活潑的表現出民間道教信仰的生活圖像，神秘、生動而傳神。篤信基督教的連紀隨，則因高血壓而在醫生兒子及媳婦鼓勵下拾筆作畫，進行所謂「藝術治療」，以麥克筆、美耐板將其生活、心靈及信仰一一鋪陳（如〈淡水禮拜堂〉），至今創作不輟。從前輩祖母級藝術家的經

驗與表現中，我們可以看出宗教／信仰和藝術創作的結合，對其身體和心理所帶來的巨大轉變與影響；而對上一代的女性來說，女神、大地和母性則是一體的，這不但和她們特殊歷史背景相關，也和芝加哥作品中的史前「豐饒女神」(fertile goddess) 圖像遙相呼應。

中生代女性藝術家中處理宗教題材並以女神入畫者，以賴純純及嚴明惠為代表。賴純純近年來的「心系列」(1995〜2000)作品，計劃在五、六年間於世界各地，以大乘「般若心經」為主題，作出九件作品；結合書法、雕塑、繪畫、裝置等綜合藝術。在台北伊通公園展出的〈心器〉(Heart Vessel, 1997)中，有五尊色彩鮮亮（赤、黃、青、白、黑）的大型觀音塑像，每尊觀音正前地上皆有鉛皮剪成的灰黑投影，形成一體。藝術家為了信仰佛法的母親而塑造觀音，然而她認為塑像本身是具體、可見的，是一個比較「世俗性」的聯繫與追求；而投影是一個比較模糊、不確定的潛意識狀態，二者之間，虛與實、抽象與具象則應是一體的。藝術家則站在一個第三者的「第三空間」位置來觀看這兩者之間關係，企圖尋求一個解答或出路。

就性別方面而言，〈心器〉（見38頁）中的觀音菩薩像，由於在創作過程中的投入，面貌隱約透露出藝術家的形影氣質；其軀體卻傾向唐朝中土佛像，莊嚴厚實，呈現較中性、或性徵不明顯的趨向。然而，在今年的裝置表演藝術〈心藥〉（又名〈強力春藥〉）中，藝術家正式化身為普賢菩薩，在開幕儀式中手持智慧劍、身著五毒衣，隨樂音起舞祛魔、為社會祈福；女性身分已較往昔明顯，作品中也加入民間道教、

甚或薩滿色彩。

　　有台灣「女性主義藝術家」之稱的嚴明惠，早期個人風格強烈，多以女性身體、性愛及男女關係為主題；近年因婚姻家庭關係唸佛修行之後，也開始畫佛像。她的女神形像呈現出東西宗教的不同面貌。瓷板雕刻的黑色女神像尚保留女性形象，有細腰、乳房、黑色臉龐身軀，散發出純真細緻的神秘感；由早期的炫麗到近期的黑白色系，由立體到平面化女神，可見佛教對藝術家的影響。比較有意思的是她開始接觸宗教，但尚未進入狀況的「中間地帶」時創作出來的作品；〈森林女神〉瓷瓶中有動物、原野及一位正在打獵的裸身赤足女神，非主流宗教的神，似乎受到西方神話的影響。此外，〈牧女〉及〈逍遙遊〉的作品，呈現乳房及臀部曲線豐滿的女性／女神與本土地上的牛及水中的魚快樂嬉戲、悠游自在的模樣。這些都是女性身體、自然與心靈融合的境界。然而在〈基督與觀音〉的畫作中，藝術家卻把基督女性化，以有乳房的女身現身，而觀音則陽性、中性化了；將自身投射於四周花朵的畫家，似乎企圖超越這種男／女、陰／陽的世俗分野，而在愛的花朵中顯現。

　　賴純純的「心系列」以前衛藝術形式，企圖跨越國界、文化、科技、性別，表現出其對宗教、社會之反思、批判與關懷。不論是斷臂菩薩或觀音塑像，均為意符或符號，真正核心則在包容性的木製或金屬抽象「種子」造型上，超越表象之虛實而直指智慧。嚴明惠的作品則較受女性主義影響，在挪用（appropriate）東西宗教（基督、顯、密教等）及神話、民間信仰多元女神面貌之時，呈現出不同身分性別的組合、

異位與實驗。她以自己的親身經驗出發，結合慈悲與願力，希冀爲世間女子點出不同之渡越方向。

薩滿與女巫的旅程

所謂薩滿的旅程(shaman's journey)是經由身心靈不斷的鍛鍊、探險、體驗，找到地球上能量超強的地方(power place)，經由呼吸或修行而增廣我們正面的能量。這種旅程可以是內向的，一種轉變身心的靈視(vision)；亦可以是向外的，藉由參與及儀典來改變群體社會的磁場。例如優劇場的「優人行腳」，結合修行與表演，走遍全台各地廟宇及聖地；前述的「心系列」亦尋遍世界特殊地點，不斷地重覆書寫、演練心經，如同薩滿爬山一般，藉由身體的鍛鍊，洗刷心靈。

在這些私密或神聖的聖地(sacred place)，除了薩滿、女巫或心靈導師外，也充滿了樹林、植物、花卉、動物等與人平等合一的景觀。以侯宜人的作品〈井〉爲例，藝術家將家裡附近一棵被棄置的大榕樹拖回家，整理變化成一個裝置品：砍下的氣根堆在中間，四周用紅磚塊圍繞成井的形狀；榕樹已死，沒有生命，然井挖下去就會有水，死亡再過去就是生命的再生。這也是一種薩滿的旅程，一種「巫術」，也就是一種特殊的觀視角度(perception)——在面對死亡時，看到生命的存在；在面對腐爛垃圾時，看到一朵花的形成。這是一種不受世俗生死觀念侷限的靈視，和佛教觀視的理念亦相通。

同樣藝術家未完成的作品〈治癒空間〉，在兩層半透明紗布中縫上黑色蝴蝶；黑色象徵死亡，而蝴蝶則代表女巫的信

差、使者──蝴蝶英文名為butterfly，其中butter是奶油，乳白的奶油具有撫育、滋潤作用，可以治癒傷痕，亦可轉化死亡，帶來生機。此外，蝴蝶由蟲成繭而化身蝴蝶的成長與變化，也有重要的象徵意義；與女性的身體結合，如同女性豐饒奇妙的特性，經過一連串過程，她可以誕生、幻化、錘鍊，整個循環是個生長、追尋的奇異旅程。

不論是侯宜人的樹根、種子、蝴蝶，或是嚴明惠近期放大的〈空花〉、賴純純獻給女性的木製花心，均是藉由藝術家／女巫的靈感，在自然生態的循環中看出「花開花謝」的真象及女性身體與心靈相結合的正面向度。此外，藝術家郭娟秋、邱紫媛及洪美玲亦運用樹木、動物，或山路等抽象或具體形象呈現出類似追尋與過程。這些藝術家作品中，人類的形體與份量已縮小，甚或消失；大自然、動植物則以其原始／本來面貌展現。

學佛並喜旅遊的郭娟秋以各式植物，尤其是樹，呈現其主觀心靈山水。作品背景多在黑夜／黎明日夜交替、生死交關，潛意識能量釋放的時刻：如〈奇幻的樹〉、〈樹靈之舞〉等畫作描繪大自然脫離人為意識、理智控制的神秘境界，〈生命之樹〉（見191頁）中開鮮紅花朵的巨樹，枝幹中央誕生小小人類嬰兒，象徵人由自然而來，後者實為前者的母親、根源。「帶心修行」並作畫的藝術家，作品充滿童真及幻化。在郭娟秋的作品中，人類仍偶爾閃現；到了邱紫媛的「動物及其靈魂」碳畫系列，人類竟完全消失，畫面展現原始荒漠景象，只留下原初的動物形體，在踽踽獨行的旅程中，偶遇卵形／蛋形靈魂。如夢境般的動物，凝視大地裂縫中的巨大橢圓形

的蛋，似有種尋求或回歸的意境。郭娟秋的〈心地風光〉尚存有五彩靈光之生機與禪意，而邱紫媛遺作卻存留她指觸碳粉紙張的痕跡，灰黑光影的強烈張力，及其隱含的對人為科技社會的失望與厭倦。

在邱紫媛的心靈世界中，圓形橢圓蛋卵、山谷凹洞、螺旋圖像代表自然生機，和代表文明之正三角、四方形體對照，形成生與死、陰／陽、自然／文明並置的矛盾狀態。比較起來，篤信基督教的洪美玲，她的心路歷程與藝術追尋完全展現在計劃中要完成的 100 幅「尋道」系列油彩畫作中。藝術家作品〈尋道＃8〉(見 191 頁)，以螺旋形往內延伸，進入中間一處似花蕊，又似卵的核心，有種陰暗、不可知，卻又充滿神秘生機之感。洪美玲以山路或洞穴重覆出現之女性原型再現其內心的虔敬旅程；自然意象在她筆下幾已抽象化，然其所強調的是藝術家日夜持續不斷的尋求，及過程本身的平凡單純與奇妙華彩。

相對於上述藝術家以佛道、西方基督宗教為起點，另外一位台灣女性藝術家陳幸婉，她則是遠赴非洲大陸旅行，希冀探求所謂的原型與本質形像的感動。帶回來其中幾件攝影作品，類似歐琪芙的美國新墨西哥州牛骨；她到非洲親身接觸荒漠中死亡動物 (如牛、羊等) 的腐朽屍骨，在死亡中面對生命的本質真象。作品〈大地之歌No.1〉結合抽象與半裝置藝術，使用布、線繩、獸皮等綜合媒材，大紅、黑、白色彩於黃土大地中飛躍，彷彿一大群女巫奔跑舞動，非常具有原始動感、韻律的生命力。藝術家就在原始藝術、信仰與非洲沙漠大地的動物屍骨中發掘出靈感與生命巨大能量。

陳幸婉走出台灣，在非洲原始荒地、山谷中重新找到生命的源泉與動力；原住民藝術家瑁瑁瑪邵，則藉由回溯其族人的信仰與其巫醫祖母的香蕉山園而感應生命靈力。父親為天主教徒，母親為基督徒，而祖母為花蓮泰雅族人尊崇的女巫師的瑁瑁瑪邵，從小即在不同宗教及族裔的權力糾葛中成長；自從祖母去世，婚姻破裂後，她加入基督教長老會，然從其言談與作品中，深刻感受到祖母及祖靈對她的影響。自小親自跟隨祖母四處行醫、施法救人的藝術家，只要回到家鄉山上，即有特殊感應，可與「第三界」祖靈溝通，並對其族群懷有高度使命感。原由母女相傳的巫醫制度，雖未直接承傳給瑁瑁瑪邵，卻間接經由其藝術表現出來。〈祖母的晚餐〉皮雕作品刻畫出黥面的巫醫在香蕉樹林、山泉、山雞環繞的族山專心準備晚餐，虔敬的動作如儀典般，轉化山中美味食物為滋養肉體及心靈的藥方，並將祖靈神力透過藝術家的作品，代代承傳下去。瑁瑁瑪邵的〈祖母的晚宴〉是本土原住民女藝術家，在嫁到漢地後，受創身心得以在黑暗中尋著光亮，並支持她持續創作、奮鬥下去的主要原動力。

自然儀典與生態政治

　　女性心靈藝術除了探討上述女神、自然及生殖力等主題，另一部份亦和生命、死亡、再生(regeneration)的輪迴循環亦及和儀式、慶典等表演藝術密不可分。芝加哥的〈晚宴〉、賴純純的〈心藥〉及瑁瑁瑪邵的〈祖母的晚餐〉都可說是女性文化中的特殊儀典——將一般日常生活中的瑣碎活動，如煮飯燒菜吃晚餐，點石成金提昇為能轉化心靈與社會秩序的

「神聖」聚會。

儀式(ritual)又可分為慶典(celebration)及祛魔(exorcizing)，前者以較正面而歡樂的氣氛及場面來增強參與者的能量；而後者則是借由包容或解放負面能量的儀式，將憤怒悲傷緩解，或把惡靈祛除。

賴純純在台中美術館的戶外作品〈圓融〉及近作〈心火〉均是採用本土溪流或海邊的圓石為材料，後者在九個子宮式的營帳中置放鵝卵形海石，其上並雕刻各式與火相關原始圖形符號，包括原住民人形圖像。開幕並以唱歌、打鼓、跳舞方式慶祝，並有親子兒童參與觸摸、拓印心火的活動慶典，具有代代承傳女性生命力之意涵。

而美國加州女性藝術家衛佳俐(Vijali)深受印度教及薩滿影響，其作品〈世界法輪〉(World Wheel)靈感來自北美印地安人之藥輪(medicine wheel)，在世界各地具能量地點作一系列的環境雕塑與表演。其中在加州山上的祭壇，中間擺設一塊當地找到的巨石，四周排列原住民圖騰之小石塊；藝術家自己則扮妝成紅黑色「大地之母」(Earth Mother)的樣貌，在太陽初昇與西下之時，引導觀眾整夜唱歌、吟誦、跳舞，一連好幾天，是個龐大的療心慶典。

此外，陶馥蘭及瑞秋‧羅森莎(Rachael Rosenthal)的蓋婭女神表演藝術則分別是介於慶典與祛魔之間，包含正負兩種心靈能量。Gaia的大地女神是個全然包容的象徵，不論正面、負面亦或生命、死亡均能吸納進來，消化之後再將能量放送出去。所以她也會生氣、也會打雷、閃電、噴岩、地震，但是她也會高興地放晴，這就是大地之母的真實面貌。

另一方面，袪魔的儀式則是代表袪除、消解一種較負面的執著或能量。日裔美人Yoko Ono的表演藝術〈剪〉(Cut Piece)，表達女性肢體遭男性暴力侵犯的痛苦與哀傷；蘇珊‧蕾絲(Suzanne Lacy)及蕾絲麗‧拉伯葳(Leslie Labowitz)的集體創作〈哀悼與憤怒〉(In Mourning and in Rage)，將遭強暴婦女聚集，頭戴黑色長頭巾，身穿黑衣、鞋襪，在洛杉磯法院前舉行抗議儀式，希冀社會律法能正視並制裁暴力罪犯；這也是一種袪魔的表現。

　　可以說，袪魔的儀典一方面是向內的傾聽、了解與省思，如新世代藝術家劉世芬的裝置作品〈私語書──一一九種閱讀心音的方法〉及〈爸比的饗宴〉，結合不同藝術媒體，對醫學及宗教文化鉗制女性身體及心靈提出反思與嘲諷；另一方面它亦可是一種向外的；對社會的控訴與企圖改變的能量。如彭婉如文教基金會所舉辦的一系列紀念儀式與街頭藝術──吳瑪悧在敦南誠品書店前安全島上的婦女人身安全裝置展，及林珮淳在全國婦女國是會議期間在市府前的反性暴力〈安全窩〉大型裝置作品。

生態環保藝術

　　上述的袪魔儀典若與環境、生態及自然議題結合，就成為企圖提昇社會生態意識的環保藝術。

　　紐約生態女性主義藝術家海倫‧愛仁(Helen Aylon)的行動藝術「大地救護車」(Earth Ambulance)，將空軍基地的泥土搶救置放於枕頭內，運送到聯合國總部廣場前，如受傷人體般進行抗議。台灣的侯宜人，在其「鹽寮海邊的實驗」

林珮淳【安全窩】

侯宜人 【羊浙】

作品〈羊逝〉，亦是將鹽寮海邊可能被核能污染的砂石，裝到當地小學學生的衣服裏，然後抬到海邊一一擺放。如同在哀悼我們的大地母親與下一代兒童的生機，被人為的因素及科技破壞。這兩位藝術家的作品均是希望引起社會正視自然生態，並產生良性的反應與改進。

　　愛仁的另一作品，將枕頭內裝滿稻米與種子，再將他們順著日本Kama河流而下，經過原子彈爆炸的廣島地區，加入此地區受幅射污染的泥土，再順支流而下。本地的蕭麗虹也有一個作品與被污染的河流有關：她在淡水河邊架設了一個除污裝置，把污濁的河水打引進來，希冀放流出去的河水會乾淨些。此外，林純如亦擅長以自然及工業材質之交互運用，呈現出科技與大地的對立與相容議題：作品〈荒原〉以麻繩及保麗龍、大頭針展現她對於工業社會之批判；〈生產〉則以血紅紗線、手工布娃娃、寶特瓶等表現女性身體在家庭及工廠中的雙重被剝削。這些，都是與生態環保相關的藝術；也和整個地球、居住／工作環境，以及女性身體與自然土地間密切相關。

二二八藝術

　　女性袪魔的儀典如果和台灣政治、意識型態結合，最具體的例子是二二八的女性藝術。1997年北美館的第二屆「二二八美展」，除了強調不同省籍與年齡（老中青三代）的藝術家外，首次加入了「受難女性」的議題；參展的六位女性藝術家的作品均直接間接與性別／國家、歷史／記憶、藝術／想像相關。但是從整個藝術界生態及政治藝術領域來看，女

性藝術企圖結合性別與國族主題者，仍是少數中的少數。特殊的例子如二二八受難藝術家陳澄波之女陳碧女，及其頗具爭議性的作品〈望山〉，在山間紅磚瓦屋的淳樸民宅上，因作品得獎而加畫日本太陽旗，後因父親反對而改成青天白日旗，這幅歷經波折的作品最後竟成忠貞父親反遭祖國迫害的最佳見證與反諷。寧靜的山景，由於被「窺望」的觀視角度，使得意識型態之糾葛與權力鬥爭之暗流在作品中浮現不安地騷動與焦慮。此外，王春香的作品〈美麗新世界——台灣浮現〉則是結合了性別生態與後殖民之論述，將台灣美麗寶島的浮現比喻為孕育萬物的大地之母，在陽光下再現生機與自主。

　　參與「二二八美展」的受難者家屬，新生代藝術家蔡海如作品〈無題〉以其善長的大圓型凸透鏡，吸納展場四週及其觀者的目光再將之折射反撲回去，有主動反制窺探之欲意與作用，和前述陳碧女的作品形成對照；在藝術家的魔鏡／照妖鏡的反射與祛魔保護下，黑色大木桌上的綠色小草才得以在惡劣的政治生態下悄悄發芽成長。在林珮淳的大型裝置作品〈黑（哭）墻〉中，被遺忘的女性受難家屬及其記錄被「關閉」在簾子後面等待觀視者的發掘；她們的臉容是空白、空缺的，被時間及歷史忽視、遺忘。哭墻正前方擺設受難者女兒阮美姝的乾燥花藝作品，從枯萎死亡的花葉祭壇藝術中，找出生命的尊嚴與意義。

　　樸素藝術家劉秀美的平面油畫〈毀滅之路〉刻畫出五○年代的白色恐怖下一家人在暗夜中的恐懼與哀傷，搖搖欲墜的三輪車是保護一家人免於分崩離析的最後一層子宮薄膜。

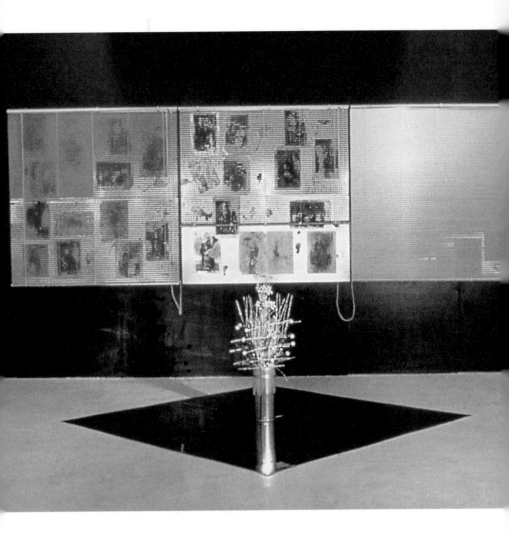

林珮淳
【黑(哭)牆、窗裡與窗外】

洪美玲
【尋道＃8】

郭娟秋
【生命之樹】

裝置藝術家吳瑪悧的作品〈墓誌銘〉，在小型密室中一面螢幕牆連續播放基隆八斗子（受難地點之一）岸邊海水景像，兩邊牆上則在毛玻璃上書寫節錄自阮美姝有關二二八受難女性的自傳、訪談及錄影帶資料章節；海水浪打岸邊的聲音回響室內，水聲不斷如同母親子宮內的羊水，一直不斷地沖洗、迴旋，有撫慰刻骨傷痕，紓解銘心記憶的意味與作用。

此外，蕭麗虹及簡扶育的作品則是在探討性別與政治歷史的客題上企圖超越年齡、省籍、甚至國界。簡扶育的〈女史之史在史外〉，以攝影及文字爲排除於男性正史之外的各行各業女性作記錄，希冀爲她們留下在「大敘述」（grand narrative）之外的女性另類文化史（alternative herstory）。蕭麗虹的行動藝術「烏雲蓋住白雲」，則運用美術館側面二層樓高的玻璃牆，貼上二百二十八片書寫國際特赦組織救援例子的烏雲，在觀眾參與每日剝下層層烏雲的實際過程中，淨化洗刷世界爭權奪利、好戰者被污染、矇蔽的心靈；展覽結束時，全部烏雲被撕下放入透明箱中，玻璃牆面也露出牆外白雲與清明天空。

以上爲筆者就本土女性藝術家作品中的女神關係及自然儀典、社會政治等課題所舉的相關例證。放到世界女性文化的視野框架相對照時，可以發現，西方女性心靈藝術較具批判、反思力，在父系宗教衰微、科技文明掛帥之際，遠古女神、信仰及其圖像成爲女性／藝術家們自我增強(self-empowerment)的法寶。而第三世界及本土女性的心靈承傳則呈較多元及包容的面貌，不論來自東西宗教或民間信仰源頭，女神意象以較母性、在地化，尤其是生活化方式呈現，

而成爲女性身、心、靈較自然融合的狀態。此外，女性心靈藝術與生態及政治意識型態之結合，則是本土女性藝術領域中較新近前衞也是最具潛力的反動與表現。

參考書目

Brude, Norma & Mary D. Garrard ed., *The Power of Feminist Art*. New York: Abrams, 1994.

Diamond, Irene & Gloria F. Orenstein ed., *Reweaving the World*. Sierra Club, 1990.

Graham, Lanier. *Goddesses in Art*. New York: Artabras, 1997.

Jones, Amelia ed., *Sexual Politics*. Berkeley, CA: University of California Press, 1996.

Plant, Judith. *Healing the Words*. PA: NSP, 1989.

Spretnak, Charlene ed., *The Politics of Women's Spirituality*. New York: Anchor Books, 1982.

《女性與當代藝術的對話「女我展」畫集》。台北：帝門藝術中心，1991。

《悲情昇華──二二八美展》。台北市：北市美術館，1997。

《意象與美學：台灣女性藝術展》。台北市：北市美術館，1998。

洪米貞編，《台灣樸素藝術圖錄》。台北：台北縣立文化中心，1995。

侯宜人著、簡扶育攝影，《女性創作的力量》。台北：探索，1995。

陸蓉之，〈女味一甲子〉，《聯合文學》第 14 卷第 7 期，1998.5；頁 84-89。

張元茜，〈盆邊主人，自在自為〉，《藝術家》第 272 期，1998.1；頁 338-341。

簡瑛瑛，〈被遺忘的女性──二二八美展女性藝術家座談會〉，《現代美術》第 71 期，1997；頁 68-76。

簡瑛瑛，〈從「性別政治」到「盆邊主人」〉，《聯合文學》第 14 卷第 6 期，1998.4；頁 128-132。

簡瑛瑛，〈「穿越」／「超越」花朵之際：茱蒂·芝加哥與台灣女性藝術
　　家座談〉，《中外文學》第 26 卷第 13 期，1998.6；頁 102-115。
簡瑛瑛編，《性別、差異、主體性：從女性主義到後殖民文化想像》。
　　台北：立緒，1997。

洞裡玄機

——從圖象、材料與身體看女性作品

◉吳瑪悧

茱蒂・芝加哥(Judy Chicago)與米麗安・夏皮蘿(Miriam Schapiro)在七〇年代倡導女性藝術時提到，女性作品常出現一些類似的意象，其中之一是在作品中心，有如洞、口的「心核」(central core)意象，並且認爲，這和女性的身體構造有關，尤其許多這類意象，又是直接指向身體經驗的。然而這樣的說法也引起許多爭論，因爲性／別認同是否這麼容易對號入座？性／別認同是否只有本質論式的身分認同？女性作品是否必然要和性／別認同牽扯關聯？或者，從性／別角度探討女性作品，會不會有窄化女性創作之嫌等？這些問題一方面指出性／別論述的複雜、多元，另一方面也說明，在傳統藝術論述中，父權知識才是唯一眞理，其他性／別經驗還難以成爲普遍知識，而使得從異於父權架構所發展的討論仍易受質疑。然而，藝術作品的詮釋可以從多重面向介入，是無庸置疑的。

儘管心核意象的說法被視爲本質論，但我們卻又不能否

認，它確實出現在作品中，其中有部分生理決定，有部分是社會建構的，因此這裡對台灣幾位創作者的作品觀想，目的不是想把性別與藝術的關係本質化，而是很劃地自限地，以心核意象的有色眼光去看洞裡玄機：在不同材料、不同圖象呈現下，類似意象間的差異，以及所呈現出來的性／別意涵。

慾望焦慮與現形

1979 年，當我剛進入維也納應用藝術學院雕塑系當旁聽生時，我做的第一件雕塑是，在框起的板模裡灌滿石膏，然後在逐漸變稠的石膏上捺上一個個拇指印。等到這件作品完成，我看到的是，一塊石膏板上到處是一個個坑洞，它沒有中心，遍佈在整塊石膏板上。當時我在學習認識石膏的可能性，很高興發現有這麼方便的塑形媒材，拇指一捺，形狀就跑出來。像小孩子喜歡玩蓋印的遊戲，我的拇指印最後成為一個個凹洞。當時教授看到，笑笑，而且只有一句評論：野女孩。他的「野」，指的是「生」，沒受過訓練的意思。不過我好奇，他怎麼看到「野」呢？我猜想，一定是因為圖象沒有中心，以及那一個個凹洞透露的虛、空，不知所以。

這種虛、空，後來我在一些女性作品裡常看到。它可能化為瓶口、洞穴、鳥籠、窗內或封閉的室內。例如謝伊婷在一九九三年北縣美展展出的〈容器〉是一件從平面發展為立體，從虛像到實像，滿佈罐子的作品；這些罐子有用畫的、有以實物粘貼在木板上，或直接站立地面。然而躍入我們眼簾的是一個個空洞的罐口，像吶喊的嘴巴，圖象中僅偶然出現一個罐子身形，有若軀體線條，使得這件作品好像因此擬

謝伊婷
【如何向你解
一個符號 -- U】

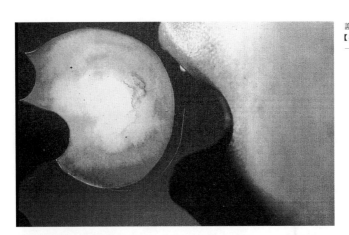

人化了般，有了性／別。那一個個虛空，像慾望焦慮，等待被填充。

性／別更明確的是，謝伊婷1994年製作的書《如何向你解釋一個符號——U》，U是容器的通稱。書裡盡是一些照片，傳達一種難以言喻的視覺、觸覺感知。其中有一組往嘴裡塞東西的行爲照片：不同形狀、質感的物件被往嘴裡送。雖然整個照片系列看來有若冷靜、理性的圖象解析，藉不同物形與嘴巴容器產生微妙的形的變化。然而物件與嘴的聯結，在觀衆心裡挑起不同的心理反應，有正面的，有負面的。那一個個張開的口有若承接的容器，而令人覺得可怕、噁心的圖象，讓人聯想到性的屈迫。照片中，我們其實看不見人物的性別，但那給人陰戶聯想的口，不正印證著女性的位置與處境？

謝伊婷的心核意象，從嘴巴指向陰戶。蔡海如作品常用的鏡子，則是陰戶與眼睛。

鏡子看起來像個明亮的洞，尤其它容易吸引注意，即使放在邊遠位置，也容易成爲作品核心。鏡子也常被視爲與水同質，屬於陰性，最有名的例子是自戀的水仙，對著一潭池水照鏡。

蔡海如在1996年於帝門藝術基金會發表的一件湯匙作品，把影印的湯匙一支支沿著空間牆角輻射出去，上稠下疏，有如倒三角形的排列，而地上牆角放著一塊四分之一圓的平面鏡片。由於鏡子的吸納／反射作用，鏡面上有一個往下無限延伸的三角形倒影，隨著觀者與鏡面的遠近關係，鏡像中三角形深度、大小會有變化。這些影印湯匙，在倒三角形的

排列下，頗似成群結隊俯衝而下的精子湧向子宮，鏡像於是使人聯想陰戶，塑造了一個魚水交歡的幻象。

蔡海如運用鏡子的方式很微妙。約翰・伯格說，女人攬鏡自照使自己成爲慾望的客體，而蔡海如的鏡子則如主體的樂趣想像，透過角度選取和圖形排列，讓慾望現形。然而這番擺弄也是爲觀者設計的，觀者於是也爲主體被窺視慾望所操弄。鏡子這時扮演著複雜的角色，它既是被主體慾望所操弄的客體，也幻化爲女體，同時又是挑逗窺視的媒介。鏡子與觀者都是客體，主體則是那個藏鏡人。這不禁讓人想到Nancy Friday《女性性幻想》書中指出的，許多人幻想在交歡中被偷窺，因爲它可以帶來更大的快感。鏡子因此就像致命的吸引力般，既吸引人注意，也使進入視角者招惹塵埃。

蔡海如的鏡子因此常常很致命。她在其他作品中，喜歡用馬路轉角常見的凸面鏡，藉其聚焦、壓縮特性，把廣大視角的一切吸收、咀嚼、投出變形的鏡像。鏡子的扭曲特性很容易引起觀者的防衛，因此也易產生驅離效果。它有如創作者的化身或護符，凝視著過往眾生，並且避免自己被凝視。鏡子於是成爲她做爲凝視主體的明證。但是，這樣的凝視似乎比較像以其人之道還治其人，或先下手爲強。這種避免被凝視的自我防衛，不同於審美沉思或追求感官愉悅。然而想到這種主客互防、互逃的畫面，倒給人一種既慌且荒的感覺。

性慾化的身體

相較於謝伊婷、蔡海如作品偶而出現心核意象，王德瑜和林純如的作品則一直和它有關。

蔡海如
【湯匙】

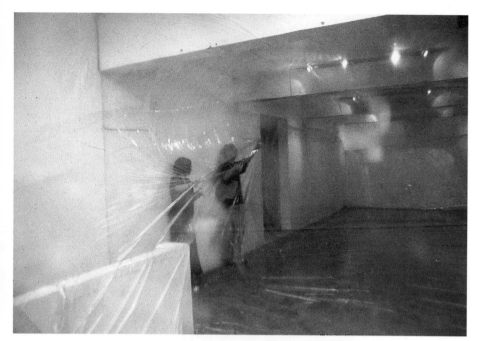

王德瑜
【No.27】

王德瑜
【No.25】

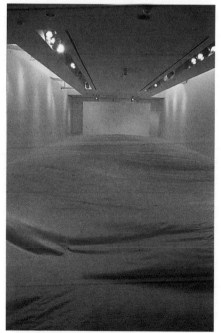

王德瑜喜歡用布來塑造形體／空間。九三年以前，她的作品大都是以支架塑形、裹上布、加上光效的小雕塑。九四年開始，她的雕塑變為環境作品，布被釘、掛在牆上，撐出空間，讓觀眾進去體驗。九六年開始，她改用充氣方式，讓布所塑出的空間，以一種看似較不著痕跡、不勉強（其實也很費力）的方式站起來，這樣的發展過程，很像人的成長過程，從爬行、被牽著學步到自己站立。爬行時，我們以觸覺重於視覺在認識世界；站立時，我們以較多的視覺在感知世界。這種得、失、變、化，也一樣呈現在她的作品裡。

例如九四年在游移美術館展出的〈作品十六號〉，以布縫成巨大袋子，順著展覽空間延伸，有如隧道一般。而釘在牆上的布產生的折紋、張力使空間具有彈性，從外投射的藍色螢光，使它有鬼魅、蠱惑的氣氛。當觀眾行走在彈性、光滑、魅影的空間中，自己的身體與布的身體相擦，但難以掌握布的形體全貌。這極為陰性的觸覺、視覺感受，使人聯想到女體、子宮。

1995 年之後，王德瑜把光的戲劇性剔除，讓作品更純粹地，只有觸覺，沒有幻（視）覺。因此在北縣文化中心的〈作品廿一號〉及 1996 年在北美館的〈作品廿四號〉，都是黑色、陰暗（無光）的帳篷／過道，以鋼索懸掛於空中，與地面有些距離。這陰暗的身體／空間開始有離地、凌空的渴望，但它完全得靠鋼索來架撐。而觀眾在黑暗中腳不著地的摸索、前進；一方面無所倚靠的恐懼，加深對自己身體的存在與危機感；另一方面跌撞和布的溫柔觸感，召喚一種被擁抱的渴望。

1996年在帝門展出的〈作品廿六號〉終於飄動起來，作品是一支充氣的大黑布袋，觀眾可以在裡頭撲打、戲耍、改變袋子的形狀。這個氣袋其實還是個封閉的穹蒼，但由於作品外有照明，使得黑布袋有如薄紗般透明，裡外相接，而給人光明和免於恐懼的感覺。由於觀眾可以自由活動、形體不斷變動，作品的身體／空間因此是不定形、飄動、非完全封閉，而給人活潑的感覺。

　　一樣以充氣方式，在這件作品之前，王德瑜在誠品畫廊地面鋪了大白布。它是個開放空間，而且燈火通明（但畫廊其實又是個封閉空間），觀眾進入可以有踩踏氣球的樂趣。但這件以腳接觸的作品，比較是視覺的，因為整個空間可以一覽無遺。充氣的起伏線條，讓人聯想自然景觀：大地山巒、身體皮膚，而創造出愉悅的視覺效果。

　　但是1997年在伊通公園以透明無色塑料，充氣飽滿、一樣燈火通明的作品，觀眾不再被邀請進入。展覽空間不僅被灌氣的塑料身體完全佔領，沒有觀眾容身之地，而若要看展覽，觀眾就得從塑料與牆之間的縫隙，慢慢推擠、挪移，再徐徐轉進。觀眾在夾縫中求進時，一邊感覺自己身體的渺小，一邊不斷地和塑料身體廝磨；在感受塑料的工業、冷感、不透氣時，一邊似乎也感受著創作者的敵意：她／它佔領空間，又以清澈透明揭示裡面一無所有，似乎不歡迎人家來？在廝磨、挪移的猶豫中，這個充氣的塑料身體似乎向我們彰顯了性／別。忽然我們若掉入一個古老的選擇題：當女人說不要時，是要還是不要？（男人說：女人不要就是要。豪爽女人說：不要就是不要）不能進入、清澈透明，這個去神祕

化的身體似乎在去陰性化，並且強調自足存在與霸佔空間的陽性氣質。然而在去性／別的過程中，作品是否去性化了？可能有人覺得，這真是一件讓人難堪／爽快的作品，因為只有透過不斷地摩擦，才能完成對此件作品的觀賞和體驗。不能進入，但要廝磨。不能直搗核心，只能旁敲側擊。逃逸果真是為了陷阱。

　　王德瑜的作品容易讓人想到也專門以布來創作的克里斯多(Christo)。他喜歡異化捆包對象，在不同的社會空間創作，而且作品大都龐大，要遠觀才能掌握全貌，即使得以貼近的，也缺少封閉的私密性。而他的捆、包動作，以及突顯形體，都不得不讓人有性虐（玩虐）、陽物美學的聯想。他強調的不是捆包過程的觸覺樂趣，而是異化形體後的視覺饗宴。而王德瑜一直在同質的藝術展演空間，以幾乎相同的材料，撐出身體空間，她運作的是三個不同的內在空間：展演空間、布所形塑的空間，以及觀眾的心理空間，由大漸小，而使焦點落在最裡層的：身體、觸覺、情慾上。這樣的焦點讓人想到妮基・德桑法爾(Niki de Saint Phalle)。德桑法爾的女體，有肥沃的身軀、華麗的彩繪，她們既是歡樂的場域，也是給予溫暖的住所，她們是極為物質、務實的母神。而王德瑜喜用布、光、氣體等無具體形式、易於塑形、輕盈、看似沒有重量的材料，化無形為有形，她其實是不很物質的。相較於德桑法爾的擁抱身體，王德瑜呈現的，是身體不願被定形，不願被性／別化的渴望。

林純如
【生之搏】

林純如
【文明及
其不滿】

林純如
【蛻變
系列 三】

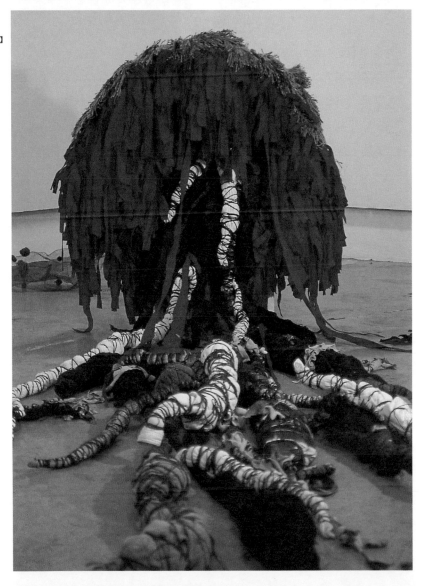

地老天荒的身體寓言

林純如的作品一直在探討生物與環境的關係，所以生物的形貌與變異是她表現的重點。她的心核意象很清楚的，是指孕育萬物的宇宙、大地，或更直接的，是生殖意象。

林純如作品大約分為兩個系列：一個是九三年發表的「循環與線性‧繁衍與崩離」，以保麗龍、麻繩、乾果、銅釘為主要材料，大底只用白、黑、褐色，造形多為幾何形。作品包括有從平面發展出來的〈生之搏〉、〈孕育〉，以及呈球狀的〈荒原〉、〈繁衍現象〉、〈文明及其不滿〉等，表現生命的榮枯。另一個是九六年發表的「蛻變」系列，以鐵絲網、布條、毛線等為材料，顏色華麗，形狀怪異。這些作品以編號表之，探討人與自然割離、科技介入後，物種以異形和俗麗出現。

這兩個系列作品都採從中心向外擴散的結構模式。例如「繁衍與崩離」系列中的〈生之搏〉以方形象徵大地，〈荒原〉、〈繁衍現象〉以圓形象徵宇宙，描述在這天圓地方中，生命與時榮枯和夾縫中求存的生命意志。〈孕育〉則以鬚根不斷蔓延、擴張、聯結，表達生生不息的現象。而〈文明及其不滿〉雖怵目驚心地讓人看到母體本身的衰敗、腐蝕，但生命仍然繼續以變貌堅韌地存在。這些作品中的乾草、腐朽意象，一邊指出生命榮枯的輪轉，一邊訴說環境遭人為破壞後的崩頹面貌。儘管它們呈現的是生命／身體的不完美，但在拘謹、典雅、規律、裝飾性的幾何圓形排列中，卻散發著一股神祕、原始的光環，使作品較像自然的頌歌，而不是自然

的控訴；海會枯、石會爛、天會老、地會荒，但它們如不死的老兵，只會逐趨凋零。「蛻變」系列相較之下是五顏六色、張牙舞爪，有的貼地發展，有的置放箱上的軟雕塑。它們的造形生猛、活蹦亂跳，有如從母體跑出來的精靈鬼怪，而且還似乎要從地面站起，反撲過來。這些雕塑的主體都如洞口、肚子，而腸子、爪、尾巴之類的條狀物，則像從肚口被生、吐、拉、爬、傾盆出來，而讓人想到排泄、嘔吐，尤其紅色布條更讓人有經血或生產過程等不舒服或帶苦痛，介於死生之間的經驗聯想。蔡秀女認為，林純如這系列作品的心核，洞口其實像傷口，隱含著對生育的恐懼與創傷。蘇芊玲因此引伸，父權論述常把生育歌頌為美好的，無視於它對母親身體、心理造成的負面影響。從這角度來看，林純如作品是提出了非常不同於父權觀點的表現。

　　除此之外，如果我們看看她在作品細部上的經營與裝飾，就好像織縫著一件件嘉年華會的服裝，則它們又給人死亡之舞的聯想：歡樂過後，死亡即將到來。這些作品所透露的生／死、榮／枯、存在／變貌，有對自然的觀想、人定勝天的懷疑，更有女人的身體經驗。從女體到自然、宇宙，林純如藉麻繩、棉布、舊衣等頗能傳達素樸的家／物意象和傳統手藝，使這一線線的纏繞就像一字一句畫出的《女書》般，裡面隱藏著將代代相傳，也需被解密的身體寓言。

　　性／別經驗是我們無所不在的生活體驗，作品可以是其烙印與對話。從罐口的虛空、嘴巴、鏡子的慾望現形、恰似妳的溫柔的身體，到地老天荒的身體寓言，這些作品呈現的心核意象雖被認為是本質論的，但探究其中幽微卻發現，它

隱含的不一定是男尊女卑、男主動女被動的刻板內容，它也可以是在鬆動父權論述的。

女性、藝術與社會
——從瑪莉·凱利的〈出生後文件〉探討解構父權文化的女性藝術語彙
◉林珮淳

「藝術創作乃是社會現實生活世界的反射物……，一件優秀的作品，之所以能引起世人強烈共鳴，主要原因在於，因它是整個社會階級的共同心理。」藝術家透過創作反映對社會的關注，才可能為觀者所感動，也為歷史留下註腳。

西方女性主義藝術家瑪莉·凱利(Mary Kelly)的創作就常常以女性觀點，敏銳的解構父權文化被視為「理所當然」的現況，表現了女性共同建構兩性合理社會的關係，如她近期的作品〈勳章〉即反諷了父系文化的權威性（有些勳章還被擺置到展覽會場的天花板上），而另一件作品〈軀幹〉以女性衣服（如黑色皮夾或白色絲洋裝）象徵女性身體，經由浪漫的虛構幻想、通俗劇和廣告來探討女性肉體存在的想像結構。

瑪莉的成名作〈出生後文件〉(The Post-Partum Document)被女性主義藝術史學家葛蕾西達·波洛克(Griselda Pollock)評論為——此文件帶出了女性主義運動在性別分

工及母親生兒育子的掙扎網絡中，以「理性」的分析調查創造出嶄新的觀念，是一部有別於傳統女性富「感性」的個人式的自傳式自白書，也是向傳統「物件」觀念做挑戰的藝術表達。波洛克認爲瑪莉的藝術才華在此文件作品中更是將「藝術家」與「母親」兩者一直在歷史文化中相當「衝突」與被區隔的角色成功的應證在同一位置上（因爲女性藝術創作能力往往因着「母親」的身份而被大打折扣）。把私人、室內，公衆、專業等定義合併，以探討父系文化中隱藏的文化問題，而企圖去瞭解父權主掌的意識型態以外的另一種潛意識性別角色、性別差異及語言系統等可能表達的方式。

今日台灣因著彭婉如與白曉燕命案而引爆了長久累積的社會危機，女學會會長劉毓秀與社運人士發動萬人大遊行，爲人民「頭家」的婦女人身安全、教育制度、基本生存權爭取合理空間。女性從「自救」到參與「救社會」的行動，已徹底解構了女性被認定的傳統形象（軟弱、被動、家居的），並企圖建構合理社會秩序的訴求，而這訴求已成了人民的心聲，這控訴已成了社會改革的激素，這是以女性爲主體，徹底瓦解父權宰制的展現。然而，當這議題紛紛受到文學界、教育界、政治界的熱烈討論時，藝術界的反應卻是出奇的冷漠，若「藝術創作是社會現實生活的反射物」，那反射這些議題的創作又在那裏？若女性議題在當今社會已不容忽視，那身爲女性的藝術工作者又如何去面對它？本文題目「解構父權文化的女性藝術語彙」即欲討論女性如何從自我觀點與經驗去審視男性主宰的文化結構，去建構有別於傳統的（男性主流的）創作角度與表現語言，相信這結果可豐富自我創作

資源，也是反映社會背景的有力藝術創作。

西方解構父權文化的女性主義藝術

解構是建構的反義，有分解、顛覆舊結構或反結構的意欲，更有翻新、新造結構的積極企圖，有如後現代主義與現代主義的對立性般（反形式／形式，對比／綜合，野史／正史，反詮釋／詮釋）。由於女性在社會文化的角色是在一個與男性規範的關係中被定義，而父權結構指涉的是其中女性利益被屈從、附屬於男性的權力關係上。如何在這結構中心透視固有文化的迷思與不自覺，在質疑中產生對現存制度的另一審視標準，以便發展出一套以女性觀點去批判宰制，重新探索另一藝術語彙的可能性。

西方女性主義藝術從七〇年代發展至今，針對女性特質、女性身體及女性在社會文化議題的藝術探討與創作已無以數計，已為藝術教育、藝術史與評論增添了過去人類史中從未出現過的思考觀。眾多的展覽與論述清楚的向父權主張，向藝術與藝術家的意識形態提出質疑與挑戰，從開始寫她們的故事去矯正過去的歷史（History他的故事）。《女性主義藝術的力量》一書中，就記錄了女性藝術工作者如何透過組織網路去建造自己的替代展覽空間、女性主義藝術出版、藝評與藝術史。她們以對現代主義藝術的反動來肯定女性裝飾圖案藝術的價值，更以女性的觀點，從控訴女性身體被物化到收回自主權的藝術活動來顛覆男性美學，更在九〇年代解構父權文化的策略中建構了女性獨到的見解，在反思既存的兩性結構中，轉換成足以反射社會議題的藝術「產物」

(Production)。這些作品如斯薇亞‧西維爾(Sylvia Sleigh)的裸男畫作〈斜躺的菲利普戈魯伯〉，是以性感的赤裸男人形體來顛覆男性注視女體的文化；南西‧斯佩洛(Nancy Spero)的〈阿陶抄本〉，則以吐露如陽具的舌頭形象與片段的文字來象徵父權所宰制的語言；而著名的〈晚宴〉是茱蒂‧芝加哥(Judy Chicago)策畫的作品，她乃藉著創造女性光榮的歷史來激發社會改革；辛蒂‧雪門(Cindy Sherman)則以照片呈現女性在廣告媒體或影片中的那個被男人需求的性對象，反思女性在男人注視下的客體；希維亞‧科爾波夫斯基(Silvia Kolbowski)的創作〈模特兒的喜悅系列〉則以流行的印刷圖片與一些強調雙重意義的文字組合而成，以抗議父權秩序以女人做為符號的消費文化。

〈出生後文件〉

　　與〈晚宴〉相同對女性在父權文化位置提出抗議的〈出生後文件〉是瑪莉‧凱利(Mary Kelly)以七年的時間記載她兒子如何在牙牙學語到接受父權文化教育的過程，她解構了女性特質在權威心理學的詮釋方式，而證明了女性有撫養幼兒的獨立思考能力，顛覆了產婦在醫學文化下的脆弱形象；瑪莉的作品具有極清晰、理性的分析力，曾被西方知名女性藝術學家露西‧立波(Lucy Lippard)評價為第二代重要觀念女性主義藝術家中極為突出的一位。她不以「女性身體」或「性器官」為憑藉，以避開那些將女體當作窺淫物體的視覺範圍的負面作用。這是瑪莉獨特的看法，因為她認為「運用女性身體來創作(不論是她的影像或本人)並非沒有可能性，

但往往對女性主義來說卻成了問題」。

〈出生後文件〉以日記、錄音、母子對話的文字式的視覺結構形式，來顯示小孩如何逐漸長大，而成為與母親分隔的獨立個體，以及母親如何去調整適應這種失落感（瑪莉詮釋為一種閹割的感受，因為小孩曾是母體的一部份，也是母親曾經足以讓她驕傲的陽具象徵）。〈出生後文件〉不只是一份單純有關小孩的日記或母子互惠親密關係的過程記錄，也是一部女性的心理與思考被鎖定在生產育子的區隔孤立角色內，所產生的一種複雜的經驗反射。它是一部持續數年（1974～1978）與小孩成長共同進行的作品，共有六大部文件，135單元具廣大探討範圍與思考空間的作品。

文件一：排泄物跡與餵食記錄的分析

第一部文件是瑪莉在1974年1月到3月間記錄她兒子每日尿布上所遺留的排泄物跡，以及餵他食物的準確日期、時間、食物內容、份量、總數⋯⋯的詳細資料（如1974年2月1日早上8點45分5盎司的牛奶，2小匙的麥片粥，11點45分的6盎司的牛奶及1小匙的胡蘿蔔，下午2點15分3盎司的柳橙，下午4點45分的5盎司的牛奶及2小匙的麥片粥及3小匙的蘋果，晚上6點45分的1盎司的水，8點30分9盎司的牛奶，總量是29盎司的水份，8小匙的硬食。）這些飲食記錄及排泄狀況提供了她對小孩吸收、消化食物的瞭解，以分析何種食物是容易發酵或無法吸收，而推測小孩的健康狀態。波洛克認為瑪莉在此文件成功的推翻了父系文化一直認定的脆弱產婦形象——往往對嬰兒的健康無法掌握而

陷入無助、自疑、憂慮，而必需仰賴醫生權威建議的傳統產婦那種無自主性的表現。瑪莉藉着此文件表達出母親第一次意識到兒子在斷奶後，已逐漸形成獨立的個體，這是女性產後的第一次失落，於是母親必需以另一種姿態（藉着餵食）扮演小孩依戀的對象以彌補這種切割之痛。

文件二：牙牙學語及相關言語的分析

文件二是瑪莉從1975年1月20日到6月29日間以錄音方式錄下她兒子第一次牙牙學語的發音，到第5個月後所講的句子的記錄，大約每日有12分鐘的錄音，然後再選出較有意義的對話內容放入此文件裡（共23個單元）。每個單元列有正確日期、牙語的發音、母親推測牙語的意思，以及判斷對話之間是否生效。例如2月11日晚上，牙語是「MEH」，母親則詮釋為「那是一個人」，其內容是母親正準備放兒子到床上睡覺，此時小孩正爬到桌上指着窗外，母親問兒子要去哪裡，小兒回答「KA」，又說「MU」，然後指着窗外叫「MEH、MEH、MEH」，這段對話持續約38秒，對話功能有成立。波洛克認為此文件顯示了小孩初次單一的發音（無文法又無句型）對母親而言卻是充滿意義性的完整句子，經由母親為她兒子的牙語加入意義後而完成了兩人間的對話，並將母子的關係緊緊的聯繫在一起。因此，母親在兒子牙牙學語到日後的獨立語言學習的過程，是具有相當重要的媒介功能。雖然瑪莉自己認為這是母親第二次的失落，因為此階段的兒子已開始意識到自己的形象、講話的意義，並有自己的慾望去學習母親與父親的舉止。此時的母親除了在潛意識有意去塑

造、教育小孩成為心中理想的目標外，也必須同時扮演父親的角色以滿足小孩的慾望。

文件三：小孩的塗鴉分析與日記

此文件是瑪莉以日記方式記錄1975年9月7日到11月26日間與小孩對話的內容，並在下一星期後回看這日記後的內心感受再寫下的感想。日記上與小孩的塗鴉造型重疊，是顯示小孩在此階段的學習過程。小孩的塗鴉是在托兒所繪製完成，由母親收集並加以觀察小孩如何從一些無意義的圖形慢慢畫出成一些X型、方型、圓圈的圖樣。波洛克發現瑪莉在此文件中第一次有小孩與父親的參與（從瑪莉的日記文字中），以及小孩第一次進入托兒所後有學校老師的參與，並且日記中開始有以兒子的第一人稱（我）的出現，表達了小孩已逐漸與母親區隔。難怪瑪莉在新日記中透露了母親如何去適應這種轉換並試着去理解種種發生事件的重要意義。

文件四：過度期的物件與日記

過度期的物件指的是小孩成長間所留下的記念物（如棉被、嬰兒鞋、嬰兒脚印、相片等），這些物品對母親而言是充滿了無數的回憶與意義性，於是此文件日記的上方是以小孩的手印模型來陳列。這是一個母親必須面對曾經是自己身體一部份的孩子，已長大成熟到逐漸接觸父系文化的階段，母親在潛意識層只好以小孩的物件來安慰這種失落感，從物件與文字中表明一種「戀物癖」(Fetishism)的母親心境。近五個月（1976年1月到5月間）的日記中也顯示小孩在接觸父

系文化後（學校教育），母親也因為外出上班而無法時刻陪伴小孩所生的內疚與自責，這說明了母親在父系文化下的無形負擔，如 2 月 8 日所記的一篇日記中，就寫有：「這星期在外面工作回家後才發現自己在上班忙碌時並沒有一直惦記着兒子，然而每當快要入門時，就有股內疚產生。於是把這種感受問先生是否因為我們把他丟給別人看顧才造成他的脾氣不好，然而先生卻相反的認為是我們管他太多的原因。」日記透露了母親在此階段的矛盾與掙扎。

文件五：標本及相關的圖表

這文件是較複雜的一件作品，每單元由三項圖表組成：

(一)小孩所收集的標本，列有時間、地點的標籤並給予標本學名、普通名及習性，以拿來建構以下的比喻空間。

(二)以影印的標本放置於類似考古學的格式裡，底下並列有小孩問及母親有關一些性問題的對話內容。

(三)是有關女性從懷孕到生產整個過程的器官變化的圖形，底下並寫有相當專業性的醫學名詞。

標本是小孩在1976年7月，到1977年9月間隨興所收集的植物與昆蟲，對母親而言，是代表着小孩給予母親的愛的禮物。更重要的是，這些標本基本上是隱藏有關生物的問題，也是瑪莉藉以回應兒子在此階段提出的許多有關性器官的疑問（如孩子總會天真的問為何母親沒有與他一樣的身體構造？母親的乳房是做什麼的？他是從那裡來的？）這文件表達出小孩在此階段已開始意識到自己性別的定義，並開始有尋找自己是什麼的好奇心。

然而同時間，母親也因着小孩的疑問而產生許多複雜的心態，譬如一種潛意識的「羞愧」去面對性問題，或一種回想到身爲「女性」的角色，或生產時的撕裂之痛等附庸、無奈的性別角色問題。

文件六：初學的字母與日記

此文件是1977年1月到1978年4月間瑪莉記錄她兒子如何從學習A、B、C字母到逐漸接受學院的教育的過程。文件的上方有小孩手寫的字母（從X、O、E到學寫會名字），中間部份是母親對字母的評語及小孩的學習過程。最下面的部份則是瑪莉以日記方式敍述如何爲小孩尋找適當的幼稚園，如何觀察小孩上學的行爲轉變，如何擔心小孩在學校的學習狀況，如何關心小孩在學校的飲食、作息及所學的課程內容……。這文件再次的映證了人類的行爲、語言表達、性別位置皆與所接觸的環境及學習內容息息相關。另外，瑪莉也提出了母親如何接受小孩已成了學校（父系文化）擁有的一部份，這是女性在母親與家庭主婦的角色上必需承受的另一種「附庸」形式與事實，這是再一次的失落！

〈出生後文件〉是瑪莉企圖尋找一條證明女性與藝術兩者重要意義的途徑。她建構了一部足以曝露「女性主體性」(Female Subjectivity)的問題，而這問題卻是在父權文化裡一直被壓抑漠視的。她藉着母親與小孩的關係主題，強調出極富政治的「女性藝術與意識型態」基本的課題。雖然此件作品第一次展出時，受到主權藝術的藝評、大眾媒體的貶低

渺視，認為它是一件搆不上「高文化、高藝術」的尿布、女流的告解，然而女性主義藝術評論家露西·立波卻對於瑪莉這種勇於向父系文化挑戰的創作方式給予肯定，她並幽默的指出瑪莉不忌諱把她的小孩擺在公衆前面（大部份的女性主義者為了顯現自己「專業」獨立的形象，往往把小孩及丈夫隱藏於背面），是一種顯示小孩是她的「陽具」象徵，尤其在書內的一張相片，瑪莉把小孩放在她的兩膝之間而形成了一種極為巧合有趣的組合。露西·立波曾對予瑪莉的一段評語：

> 瑪莉·凱利的〈出生後文件〉最重要的部份是她以嚴肅、理性的研究文件激發（並擴展）出女性主義者的獨特語言。這是很少藝術家有能力像她一樣的在作品表達宣告出來，更是很少有藝術家能具備如此大的野心敢去嘗試過！

本土女性藝術的再省思

筆者曾在《現代美術》雜誌發表過一篇論述〈從文化差異探討台灣女性藝術深層、表層的發展問題〉，文中乃針對女性藝術工作者所面臨的「內外」障礙做探討——本身的自覺能力及外在的環境限制。本文再次省思這課題，乃意圖從「解構父權文化」的觀點，印證女性藝術語彙的自主性。正如前言所提及的，藝術界對社會議題的反應與批判較不如媒體、文學出版快速，而反射「女性議題」的藝術創作更是少數，1997 年 2 月到 6 月由北美館主辦的「二二八美展」，是難得藝術家與社會同步的去關切這隱藏已久卻關乎台灣命運的重要

歷史事件，而突破過去為英雄立碑的單一紀念方式所推出的展覽「子題」——「被遺忘的女性」。兩位女性的作品——吳瑪悧的〈墓誌銘〉及筆者的〈黑牆、窗裏與窗外〉無疑的是對父權文化做了最好的解構，因為〈黑牆、窗裏與窗外〉乃藉著百葉窗的轉動／開啟的關係，來質疑主政當權對此事件的「窺視」不予「正視」。若歷史不被公開，受難者得不到道歉與賠贖，年輕一代無法獲知實情的話，那些背負半個世紀的恐懼，在黑暗中（如被封閉於窗裏）無法走出的「被遺忘的女性」就難以得到平反與安慰。吳瑪悧的〈墓誌銘〉刻劃出「二二八」受難家屬的內心痛楚與呼喚，也藉著海浪聲與影像帶領觀者進入一種追悼、祈禱的孤獨境界，同時深深的為女人感到悲哀，因為二二八受難者成為紀念史上的英雄時，女人的故事又在何處？

另外，曾在帝門藝術基金會展出的〈窺〉也是解構父權文化的很好例子，作者侯淑姿自述：「男性觀看與描述女性的方式、角度，自古以來反映著視覺政治學中權力結構的兩極化。在探討女性／自我影像的內在化過程中，我以自己的身體為創作主體，沿用男性建立的視覺模式，導引觀者的視覺好奇心，提供觀者未預期的視覺報償，抒發個人的女性觀。」她以調皮的態度去反制窺視女人身體的「他們」，就如她另一作品是測量男性身體的反動行為，女性成為「捉弄、審視、測量」男人的主角，除了抗議父權文化中女性身體的被動位置，更積極主動的顛倒這主、客體的關係。從這些女性作品中不難發現，女性以自己的見解去透視父權文化的盲點，這是男性主流創作觀未曾開發過的，是具有「自覺性」的女性

語言。

結　論

　　台灣社會在婦運人士多年的開墾耕耘下，過去婦女所面臨的色情暴力或身體／心理受迫害的問題，已逐漸成爲社會關注的焦點，然而在藝術的生態中，女性藝術仍未受到有效的探討，女性議題透過藝術來表達仍有待開發。當社會上有衆多的制度必須面臨考驗甚至改革的時候，當人民開始質疑現存的權力結構無法運作時，那解構這制度的新觀念即爲創造另一結構的第一步。在現代主義藝術被後現代主義觀念取代時，女性藝術在解構男性主流藝術的基本立場，正是後現代主義的顚覆精神，因此女性與藝術、女性與社會、社會與藝術、藝術與女性藝術的關係，是藝術工作者必須認眞去面對、思考的問題——尤其是身爲女性的我們。

參考書目

Whitney Chadwick, 1990 'Women Art and Society' Thames and Hudson Lid. London.

Catriona Moore, 1994, 'Dissonance', Allen & Unwin Piy Lid Australia.

Lucy R.Lippard, 1983', Overlay', Norton & Company, Ino., New York

Griselda Pollok, 1988 'Vision & Difference', Routledge, London & New York

Razsila Parker & Griselda Pollock, 1981, 'Old Mistresses', An Imprint of Harper Collins Publishers, London.

Lynda Nead, 1992, 'The Female Nude', Routledge, London & New York

Jo Anna Lsaak, 1996, 'Feminism & Contemporary Art' Routledge, London & New Yok

Lucy R. Lippard, 1995, 'The Pink Glass Swan', Norton & Company, New York.

Norma & Mary D. Garradced., 'The Power of Feminist Art', 1994, Thanes & Hudson Ltd., London.

林珮淳，1996，〈從文化差異探討台灣女性藝術深層、表層的發展問題〉，《現代藝術》，台北市立美術館，台北 台灣

女攝影家鏡頭下的女體

◉侯淑姿

　　1971 年美國女性主義藝術史家琳達・諾克琳(Linda
Nochlin)提出〈爲何偉大的女性藝術家不曾存在〉一文，試
圖挖掘稀有的女藝術家，爲她們恢復歷史地位；並指陳受制
於男權宰制的社會政治結構是女性藝術家被淹沒的主因。

　　過去二十多年來，歐美的女性歷史研究已藉由與馬克斯
主義、心理分析理論與後結構主義之間的激烈頻繁的對話、
結合，逐步從邊緣位置挪移進攻主流；這股風潮也引發了所
謂的「女性主義藝術」。茱蒂・芝加哥(Judy Chicago)的〈晚
宴〉(The Dinner Party，1975-1979)，可說是最早被廣泛
討論的代表作。她以各邊長四十八呎的三角形彩繪磁結構，
呈現三十九位對西方文明產生重大影響的女性席位，擺置在
席位上的是象徵化的女性性器官形象，刻意凸顯女性性意識
的自覺。

男性之眼・女性之眼

　　女性的身體，根據傅柯(Michael Foucault)的後結構主義理論，正是解釋男女權利關係不平等的論述關鍵。從十八世紀以來，女性的身體受制於一個歇斯底里化(hysterization)的過程，被製成僅僅是子宮，並同時變得「神經質」。當女性想透過女體影像的探索，了解自身處境時，她們往往面臨需以兩對不同的眼睛觀看的兩難情境；一對是男性之眼，是社會、媒體、教育、習俗養成中要她們接受的視覺語言與態度；一對是女性之眼，是她們顛倒錯置慣常男看女之道，所得的還原真我。問題是何謂「真我」(true self)？從來女性的形象便涵括了：女神、聖母、娼妓、女巫等等；女性形象經常被設定在滿足男性視覺幻想快感的物化地位，與強調母性、貞操、節慾等女性特質對應存在。

　　以鏡頭探索女性真我顯然是一個龐大而含糊的題目，同時也不可能獲致絕對的解答。在攝影史上，到處可見男性攝影家以女性模特兒的身體來傳達「美」的概念；或藉局部女體，抽象化表現形式主義的精神。模特兒本身的主體性在異化過程中完全被消解，影像的訊息意義仍落在所謂的男性觀看(male gaze)的窠臼中。

　　相機的機械複製性使一般人面對鏡頭時，不可避免地表現出知覺相機存在的「相機意識」。下意識地在相機鏡頭前擺弄自己較完美理想的面貌，這是因為人們相信相機會忠實記錄自己的影像，一如站在鏡子前觀看自我。鏡前的自我觀看，是女性獲得性別主體性及象徵秩序中的一個位置的過程（根

據拉康理論）；幻化想像的不知名的觀者(spector)對鏡中主體作裁判(judgement)。欣賞鏡中的影像，表面上滿足了女性本身的虛榮，鏡像衍爲選美競賽，正如白雪公主的後母質問魔鏡誰是世上最美的女人；觀看鏡像的行爲又經常被轉化爲呈現女性官能特質並迎合男性趣味，再現記錄後的女性軀體影像也經常難逃挑引男性觀者情慾的範疇。

然而當女性攝影家將焦點對準女體或女性時，她們的影像意念是否必然能跳脫開舊有的男性觀看的陷阱呢？以下筆者將就攝影史發展至今，數位女性攝影家拍攝女性相關主題的成果做一概述。

女體非男性藝術家的創作專利

當我們瀏覽數量有限的現代主義時期女性攝影家作品時，美國的弗羅倫斯‧亨利(Florence Henri, 1893～1982)與伊摩根‧康寧漢(Imogen Cunningham，1883～1976)兩人的作品明顯地煥發耀人的個人光彩。前者在1930年代前後大量使用反射物與鏡子，她的自拍像融合立體主義、純粹主義與結構主義的創作理念，鏡框中的自我與照片中的自我形成複雜矛盾的內、外空間，也反映既反省內觀，又向外投射；既擁抱傳統，也追求現代的新女性自我。她也大膽地闖入本是男性藝術家專利的女性裸體禁區，以不尋常的視點、構圖與光線安排營造具強烈超現實主義色彩的解放女體。

康寧漢的女性裸體大致承襲了F.64集團的形式主義，注重線條構成、韻律美感，其作品品質可與愛德華‧威斯頓(Edward Weston)匹敵，但不易看出她對女性個體性的探

討，反倒是她持續六十年不斷的自拍照，彰顯了她以鏡頭剖視自我隨年歲增長的心路歷程，照片中的感性成分逐漸減少，而冷靜坦率的自信則溢於形外。

早熟早夭的法蘭西斯卡‧伍德曼(Francesca Woodman，1958～1981)也是美國人。她從十七歲到二十三歲自殺身亡前，在廢棄空屋中以簡單的道具，如鏡子、椅子進行對自我身體性別意識認同的心理探討。她與女伴在嬉遊間找尋身體在空間中移動的意義；並以女體胸部、下體作爲性慾望對象，與黏滑的鰻魚或剖半的蜜瓜等物象類比，暗喻性欲望的游離被抑制又被渴望的不定狀態。她對女體的詮釋，或可視爲身爲女同性戀者對同性軀體的戀慕情結與不可解脫的道德禮敎之衝突。

顚覆性的自拍照虛擬眞實

1920 至 1960 年間，美國好萊塢製片廠以女性觀眾爲主要訴求對象，製作了所謂的「女性電影」。電影雖環繞女性相關主題，但卻反覆塑造女性被動、悲慘可憐的形象與遭遇，以博取女性觀眾的靑睞。「女性電影」的預設立場，引發了對女性觀者(female spectator)的討論。究竟女性觀眾能否認同電影中的女性角色？女性觀眾在觀看過程中，經歷一連串對劇中女主角的臆想的自我肯定與自我否定，這種衝突是否也如同她掙扎於社會爲她設定的角色定位與自我定位？美國的辛蒂‧雪曼(Cindy Sherman，1954～)在 1977 年的一系列黑白攝影作品〈無標題的電影靜照〉(Untitled Film Still)中，以自拍手法裝扮模仿電影對女性角色定位的數種視覺呈

現(visual representation)的刻板形象，諸如站在高速公路旁等候搭便車的少女，在黑暗中焦急等待電話或躲在酒吧角落哭泣、淚光閃爍的女性等等，沈澱出媒體塑造的女性無助、被動、被制約且廣泛被模仿學習的虛擬眞實(manipulated reality)影像。不同於一般自拍照自戀或表達個體意識的企圖，她的自拍照意在提供他者觀看凝想女性存在社會的樣態，她的個人「眞我」卻如謎般被隱藏在矯飾的眞實之後，令觀眾無從探究。

　　幾位意圖顚覆女性刻板形象的女性攝影家不約而同地以自我裝扮演出的手法，反諷社會期望女性扮演的角色，其中又以美國的茱蒂斯・葛登(Judith Golden，1924～)與茱蒂・黛特(Judy Dater，1941～)最具代表性。前者的〈變色龍〉(Chamelcon，1975)系列作品陳述人僞裝掩飾(camonflage)的本性一如變色龍變色以求生；角色扮演(role playing)正是人適應環境所顯現的多面性，可時而陽剛時而溫柔，甚至可以游移在各類男性化與女性化形象之間。她的觀點正與性別研究學者重要的個體性別差異性(sexual difference)不謀而合。茱蒂・黛特則反諷地將自己裝扮成袒胸露乳的名爲「夜之后」的妓女，或穿著性感內衣，坐在廚房地板上咬嚼草莓、蛋糕的家庭主婦，一面憂慮發福，卻又無法抗拒食物誘惑。她在影像創作中不斷反思自我知覺所意識到的當前女性角色的弔詭處境。

　　美國的喬安・卡麗絲(Jo Ann Callis，1940～)的女體影像，流露對性慾在現代生活中代表的神話與儀式性的焦慮感，她刻意捕捉軀體處於含糊不確定的心理時刻，致使照片

的真實性有如謊言般令人困惑、迷戀。

露出身體皺紋的自在容顏

在題名為「時間之旅——美麗的過去與現在」的系列作品中，德國女攝影家Herlinde Koelbl特寫一位七十多歲的著名女模特兒年華老去後的形體。在女攝影家無情的審視時間對美的挑戰所鐫留的刻痕時，並無意渲染美人遲暮的感慨，只是企圖較客觀地記錄穿戴典雅模特兒的自在容顏與褪去衣衫外飾後眼光中流露出的對死亡的驚懼。相對傳統男性中心觀點刻劃的身材姣好美女，照片中無法承受歲月拉力而鬆弛下垂變形的女體，考驗著觀眾對美與醜的界分標準。攝影家似乎也在過程中印證某種超越時間壓力的女性精神尊嚴。

在「今日的阿勃斯」(Arbus of today)之稱的美國攝影家南・葛登(Nan Golden)，承襲了阿勃斯(Diane Arbus)以報導紀錄手法拍攝畸形人（如侏儒、巨人、雙胞胎）的精神，在題名《性慾屬地之歌》(*The Ballad of Sexual Dependency*，1986)的個人攝影專集裡，她令人驚駭地以日記形式拍攝自己與周圍男、女同性戀朋友的性生活。作品反映出傳統價值中「愛＝性＝婚姻」的社會體系已被瓦解，在她所處的異化世界，性別認同變得複雜歧義，親密的性束縛關係可能永久不朽，也可能令人不堪忍受，「性」與「關係」的探討強烈質疑為何「結成伴侶」在現代社會中變得如此困難。她的新專集《另一端》(*The Other Side*，1992)以榮耀稱頌「第三性」(The Third Gender)——人妖、同性戀者為題，她認

為這些不為社會接納的個體卻是性的爭戰的最大贏家，因為他們已經步出這個競技場，全然陶醉在有共同認同的族群之中。

　　蔡慧娜尚未發表過的一組無題作品先後完成於 1989 與 1993 年，作者呼朋引伴，斷續重組潛意識的夢中景象，在嬉樂與荒誕行徑中，導演出在實境中（空曠無人的學校）超離時空的重遊夢境經驗。視覺空間的框架下，沈浮的夢境仍構築在理性的創作過程中成形。最引筆者注意的是廁所一景，或蹲或跪或半站的女體相較於昂然站立的撒尿男體，究竟是著重強調男女生理差異、排洩方式有別，或為顯示排洩的快感，則不得而知。但能夠突破國內呈現裸裎軀體的禁忌及僵化的表現方式，毋寧是令人欣喜的。

　　歐美女性藝術家由附屬地位爬升至凸顯位置，實拜女性主義思潮影響，女性藝術創作的疆域因此日趨寬廣而深奧。國內結合女性意識概念的影像創作則顯然落後，有待開發，希望與有心人共勉。

少數族裔政治中的性別政治

——1989年英國亞非／加勒比海裔藝術家聯展「她／他者的故事」

◉陳香君

　　從 1945 年開始，便陸陸續續有大量自願以及非自願移民自亞洲、非洲以及加勒比海地區進入英國，企圖尋求一個得以避難的居所，可以落地生根的土地或者能夠一展絕世武功的天堂。英國的人口，就像是一大盤白色的漆，突然滴進一點一點的黑、黃、棕和紅色，產生了前所未有的複雜變化。為了替這戰後數十年的亞、非、加勒比海裔移民熱潮做記，1989 年倫敦國立海沃美術館(Hayward Gallery)特別聘請巴基斯坦裔的移民藝術家拉序・亞令(Rasheed　Araeen, 1935～)（註1）作為藝術展覽策畫人，邀請二十四位在英國的亞洲、非洲以及加勒比海裔藝術家共同演出「她／他者的故事」（註2）。

　　若從以中產階級白人男性為本位的英國藝術史背景來看，「她／他者的故事」無疑是一項空前未有的創舉：亞、非及加勒比海裔藝術家的作品首次經由英國國家贊助進駐英國國立藝廊，共同為這「她／他者」的英國(the Other Britain)

發聲。展覽目錄的主體結構分為五個主題，即〈引言：當報應來臨之時〉(Introduction: When Chickens Come Home to Roost)、〈在現代主義的避風港裡〉(In the Citadel of Modernism)〈知其不可為而為之〉(Taking the Bull by the Horns)、〈逆抗體制〉(Confronting the System)以及〈重建文化意象〉(Recovering Cultural Metaphors)。如果將這些主題參照多數藝術家均來自前英國殖民地諸如印度或巴基斯坦等國家的背景來看，則顯示出「她／他者的故事」嘗試生產出一種極具政治性的後殖民(Post-colonial)(註3)文化建構。姑且不論此展覽是否達成其預期的效果，它的主要目的乃在於展示這些亞、非、加勒比海裔藝術家如何進入英國的現代藝術場域，以及如何將「西方」(註4)現代藝術的語言轉化為自己的文化意象，進而暴露現代殖民權力關係的變化(註5)。

誰是老大：後／殖民問題與女性主義的糾葛

當我閱讀「她／他者的故事」展覽目錄時，第一個印象便是：幾乎所有的展出者皆是男性（二十四位展出者中只有四位是女性）；許多展覽作品中淨是性化(sexualised)的女體。這種男女性藝術家的參展比例以及性化的女性形象使得「她／他者的故事」這樣一個後殖民的文化建構遭到不少英國當代女性主義者的抨擊。若再對照完全由當代女性藝術家組成的展覽「在可見之內」(Inside the Visible)(註6)，「她／他者的故事」似乎是非常性別取向(gender-specific)的。然而，單憑數數參展男女藝術家的人頭以及性化形象的多寡就

可以指出「她／他者的故事」所涉及的性別結構問題嗎？這性別差異(sexual difference)的結構問題如何在藝術作品中被生產以及再生產出來的呢？它又如何在「她／他者的故事」的再現形式亦即亞令的展覽目錄書寫中被生產以及再生產出來的呢？在解決這些問題之前，我想提出一個更基本的理論問題：前述的「歐美白人女性主義」(註7)問題均假設了性別作為單一分析範疇(analytical category)的有效性(validity)和重要性，它們的確非常有效地指出亞令將後／殖民批判當作籌畫、再現「她／他者的故事」唯一優先原則上的疏失，然而，在面對「她／他者的故事」這樣一個囊括多重文化的複雜展覽以及亞、非與加勒比海裔女性藝術家的時候，性別作為單一分析範疇的單面性是否就足夠解決或指出一些明顯的問題？美國當代女性主義藝術家芭芭拉‧克魯格(Barbara Kruger)許多著名的抗爭性作品清楚地為這些問題提供了一個否定的答案。然而，如果不夠，它的問題與限制又是什麼？

　　舉例而言，克魯格的作品〈你的安逸就是我的沈默〉(Your Comfort Is My Silence, 1981)直接轉換了女性被男性客體化的宰制關係，將「男性」塑造成被觀看的客體「你們」(male you)，「女性」則成為隱身幕後的觀看主體「我們」(female we)。正如凱特‧林克(Kate Linker)所言，克魯格「非常有力地破壞了以男性慾望為中心所建築的窺淫結構(voyeurism)」(註8)。然而，如果女性主義企圖追求兩性在社會和性別等關係上的平等，是否，女性使用男性宰制女性的相同邏輯宰制男性就可以解決問題？克魯格的作品似乎陷

入一種報復邏輯的危險弔詭之中，亦即重複了男性壓迫女性的不義。

　　此外，更令人驚訝的是，克魯格的作品中代表男性被觀看客體的竟然是一位黑人男性。克魯格似乎將白人男性與黑人男性都一視同仁地放進「男性」(Man)這個範疇裡，然後控訴他們共謀執行父權宰制。如果用周蕾(Rey Chow)批判中產階級自由主義女性主義者(bourgeois liberal feminism)的語言來說，克魯格的作品預設了「女性和文化之間的核心交易，便是女性之於男性的異性戀關係」(註9)。如果我們看看在權力為多數白人所控制的社會裡(諸如美國和英國)白人男性和黑人男性之間種族、社會和經濟關係的不平等，將白人男性和黑人男性混為一談是非常不恰當的。若再次援用周蕾的觀察，在白人社會的網絡裡，就白人男性對黑人男性所做的象徵性閹割(castration)、剝削以及客體化(objection)的結構性問題而言，黑人男性的境況便和女性之於白人男性的境況相類(註10)。簡而言之，克魯格直接逆轉白人男女性之間的權力關係，在某種意義上似乎達到了一種女性主義的顛覆目的。然而，她利用一個黑人男性來代表她的顛覆對象——以非猶太裔／中產階級白人男性為中心的「男性」這個範疇——清楚地顯示出她忽略了黑人與白人之間的被殖民者(colonised)與殖民者(coloniser)的宰制關係以及兩者之間的差異性？更何況在「黑人」與「白人」、「男性」與「女性」這些範疇裡，均存在了許多種族、階級或性別等等方面的異質性(heterogeneity)以及特殊性。而這些便是以性別作為唯一分析範疇的盲點。

如果把前面對克魯格的討論延伸到女性主義藝術史的領域裡，當我們以「女性」或「女性藝術家」這支大傘企圖粗略、暴力地串連所有從事藝術、文化實踐的女人的時候，是否也該想想其中的危險性，特別是在如同「她／他者的故事」這樣一個複雜的文本裡分析「非西方裔女性藝術家」的時候。在「西方」社會的「非西方裔」女性藝術家所要面對的不僅僅是白人社會中的性別歧視問題，除了個人歷史、環境以及文化上的多重錯置(multiple displacement)所造成的焦慮外，還交錯著種族、階級等等的結構性問題，以及邊緣論述中男權意識型態支配下的性別歧視問題。這些相互交錯的複雜問題，並非堅持性別分析的普遍性就能解決。它們並在中產階級自由主義女性主義者的知識典範(paradigm)所能處理的範圍之外，正因昔日在白人掌權的社會裡，由於這些問題的不普遍性與異質性，它們往往隱而不見或根本被認為是不存在的。葛雅楚‧史碧伐克(Gayatri Spivak)寫道：

> 企圖解釋的意志，正是欲求一個自我和一個世界的病徵……解釋的可能性，預設了一個可解釋（即便不能完全地解釋）的宇宙以及一個解釋（即使不能完美地解釋）的主體。這些預設保證了我們的存在。**作解釋，我們去除了那些極端異質性事物的可能性**。(註11)

因為她們的異質性，「西方」社會中的「非西方裔」女性變成不可見者中之不可見者(the invisible of the invisible)，或用史碧伐克的話來描述，「暗影中的暗影」(the

shadow of shadows)（註12）。

　　相對於我們前面所討論的，亞令版的「她／他者的故事」呈現的則是另一個極端：以相對於白人的「他者性」(otherness)作爲唯一範疇，忽略了性別方面（以及其它社會層面）的考慮，並且幾乎完全沒有詮釋四位女性藝術家作品中的性別、藝術或社會文化等等意涵或是各個藝術家的特殊性。

　　其實，早在「她／他者的故事」展覽之前，倫敦地區早已舉辦過三場重要的黑人女性的藝術展演：1983 年在非洲中心(African Centre)展出的「五個黑人女性藝術家」(Five Black Women Artists)以及在泊特西藝術中心(Battersea Art Centre)的「黑人女性的時代就在現在」(Black Woman Time Now)以及 1985 年在當代藝術中心(Institute of Contemporary Art)展出的「細黑線」(The Thin Black Line)（註13）。即便如此，依然只有四位藝術家應邀參加「她／他者的故事」的展出。再則，四位參展的女性藝術家之中僅有露白娜・希米得(Lubaina Himid, 1954～)和桑妮雅・柏伊思(Sonia Boyce, 1962～)以前曾經參加過前述三個展覽。不禁令人存疑：前述三個黑人女性展的其他參展人芳蹤何在？而那些從來都沒有獲得任何機會在英國公立畫廊或大型藝術中心展出過的「非西方裔」女性藝術家又在哪裡？該展覽的策畫人拉序・亞令的說法是：

　　　　再現性別平等的問題在這裡仍未獲得解決。很遺憾地，我們只含括了四位女性藝術家。但是這必須從社會歷史的因素來探討，而不是透過被忽略的神秘**黑人女性**

藝術家這一個不斷被重複的修辭來強調。五〇、六〇年代從非洲、亞洲或加勒比海來的女性藝術家，在完成學業之後就回歸家鄉，不像男性藝術家多半繼續留在英國……另一方面，最近嶄露頭角的黑人女性藝術家，她們不是在英國出生就是在英國長大，因此，她們除了堅持在此地的存在之外並沒有任何的選擇。她們則是我們的「故事」中很重要的一部份。(註14)

　　亞令將「她／他者的故事」中女性參展者稀少的問題歸因於女性藝術家的缺席(absence)這個所謂的社會現實(social reality)。若從基本的理論層次來分析，亞令說法的背後其實就是數人頭或統計策略所執行的多數民主暴力。在主流體制有計畫而且系統性地排擠邊緣團體的運作下，少數／邊緣團體根本無法產生足夠的法定代表人數，因此她／他們的權益問題也不能被協調、談判或解決。而優勢團體便藉由數人頭策略以及統計數字報表所架構的社會現實迷思以及對該社會現實虛幻之客觀性與真理性的極度拜物情結(fet-ishism)來鞏固和延續這種社會不公義的邏輯以及它們對社會弱勢、邊緣團體的宰制權力。

　　而這正牽涉到一個研究女性藝術家時會遭遇的爭議問題。翻開坊間通行的藝術史教科書(註15)幾乎看不到女性藝術家的芳蹤。對此，正如亞令的話所顯示的一樣，一般的辯護之詞就是依據女性藝術家在歷史上的缺席現象來聲稱沒有女性藝術家或者沒有「偉大的女性藝術家」，也就是說，沒有分析的對象，他們如何書寫女性藝術家的歷史呢？如此一

來，這些藝術史書寫中缺少女性藝術家這煩人的問題便得到了一個方便、快速而且表面上看來十分合理的治標方法，而且也大幅阻擋了思考「爲什麼沒有偉大的女性藝術家？」(註16)這種顛覆藝術主流體制問題的能量。另一方面，這種現象的確也深深地困擾了許多女性藝術史家，即便她／他們好不容易找到了零零星星幾個女性藝術家，也難以重新書寫一頁新的藝術史。因此，即便在主流藝術史裡添加幾個女性藝術家的確也貢獻良多，但終究無法指出導致女性藝術家缺席和消音的歷史、社會、經濟與文化上的結構性成因以及主流體制在藝術史書寫中的運作(註17)。

再則，若由藝術實踐的層次上來觀察，女性藝術家是不是「她／他者的故事」中重要的部份，展覽資源分配上的不平等也證明了亞令所言只是一項美麗的託辭。況且，五○、六○年代的女性藝術家未必全都回歸他們的原生國家，只是受制於文化歷史以及社會經濟等機制未曾「出土」。至於在英國出生成長的女性藝術家，或許由於女性運動、後／殖民風潮的影響以及擁有較佳的文化社經條件，已經逐漸發聲，諸如莫德‧蘇特(Maud Sutler)，胡麗亞‧尼亞緹(Houria Niati)，琪拉‧柏曼(Chila Burman)，克勞黛特‧薔笙(Claudette Johnson)，英格麗‧波拉得(Ingrid Pollard)等等。而這些人或是其他更邊緣的人並沒有任何機會在「她／他者的故事」中講自己的故事或甚至是由別人來講自己的故事。

而更進一步地來看，倘若觀察亞令再現希米得，柏伊思，Kumiko Shimizu(1948～)以及孟娜‧哈屯(Mona Har-

toum, 1952～)這四位女性參展者的方式，很容易便嗅到一股象徵主義的敷衍味道(tokenism)。談到當代的英國黑人女性藝術家，非常困難做到的一件事便是忽略希米得的存在，因為她籌畫了上述三個前所未有的黑人女性藝術展，並且第一次對英國黑人女性藝術家的境況提出強而有力的政治主張。當亞令幾乎將所有的寫作能量放在男性參展藝術家如何介入現代主義的發展、他們的作品美學和品質、他們的偉大經驗與人格以及如何因為自身身份而有生涯發展成就上的限制之際，他僅只寥寥術語形容希米得是氣焰囂張的憤怒天使（歇斯底里、不理性的女性刻板印象？），控訴白人社會的種族與性別歧視。

即便亞令將希米得放在「逆抗體制」部份，他並沒有特別分析她的藝術—在他的文章中，它比較像是憤怒的政治主張而非藝術—如何反抗白人社會對黑人女性／藝術家的壓迫。他亦未討論她所謂的「黑人創造力」(black creativity)理念或分析其藝術作品中的女性主義能量以及她的主體性。其他對希米得的敘述則均強調她為「黑人」而非「黑人」、「女性」、「藝術家」的文化對抗行動(cultural resistance)。或許對亞令而言，希米得是不是女性主義者或者她是不是藝術家已經不再重要了。重要的是，她是一個黑人並且抵抗白人社會的結構性壓迫，正如〈紅蘿蔔〉(The Carrot Piece, 1985)這件作品中所顯示的一樣。

亞令對「黑人女性」議題的刻意忽視也發生在柏伊思身上。柏伊思的作品〈偉大女性的談話〉(Big Woman's Talk, 1984)以及〈她不是在支撐他們，她要堅持到底以求成功〉

(She ain't Holding them Up, She's Holding On [Some English Rose]，1986)均和女性主義的訴求有深刻的關連性。她刻意地將黑人女性在家庭的境況政治化，並且強調「個人的即是政治的」(Personal is Political)。然而，亞令對此則隻字不提。看來他對於柏伊思如何處理黑人女性形象的再現問題以及她們與家庭社會的關係，似乎一點都不感興趣。亞令的單面向態度表現在他對柏伊思作品〈退一步、保持靜默，然後想想是什麼讓英國變得如此偉大〉(Lay back, keep quiet and think of what made Britain so great, 1986)的垂愛上。〈退一步、保持靜默，然後想想是什麼讓英國變得如此偉大〉嘗試挑戰英國的殖民主義及其對殖民地以及被殖民者的剝削和壓迫。從此作品明白直接的具象語言與標題，觀衆可以明確地意識到藝術家對殖民主義和主從關係的控訴，而這正是亞令亟欲傳達的訊息。

Shimizu〈道路工事〉(Roadworks, 1985)的記錄照片也可看見相似的「亞令政治工程」的鑿痕。但是，這痕跡卻是相當粗糙膚淺的，或許因爲Shimizu的身份和藝術實踐方式並不那麼容易地就範於亞令預設的後／殖民框架。身爲巴基斯坦人，亞令一開始便預設了藝術家作爲被英國殖民者的身份，而他們的移民／定居英國，即是打破殖民與被殖民者的主從關係。但是，Shimizu作爲一個日本人，與英國之間並沒有相同的關係。在〈道路工事〉的記錄照片中，Shimizu身穿一種古時的農服，頭戴斗笠，而這依據亞令的說法是「看起來非常明顯地是日本人」(註18)。其實，這身裝扮究竟是不是專屬日本所有或許頗有可議之處，不需在此冗言爭辯。然而

或許是這種「日本人」的「典型」外觀，也就是他者的外觀，造就了Shimizu的曝光。更進一步說，亞令將Shimizu安排在企圖具有批判性地檢視他者的刻板化印象並且為非白人裔族群重新塑造新形象的「重建文化意象(註19)」部份，不但忽略了Shimizu的藝術目的，也凸顯了亞令自己在分類上的限制與不當。

　　若從東方主義(Orientalism)的論述立場衡量，亞令的考慮並非完全沒有問題。Shimizu的去性化(de-sexualising)農婦打扮的確不同於從十九世紀中以來盛行於英國和法國日本熱(Japanism／Japonisme)中日本女性的刻板印象。當時流行於這些國家的日本女性形象不是身著傳統和服、手執扇子或傘的窈窕淑女，便是日本春宮版畫中春色撩人的性伴侶。然而，隨著考古學和人類學的誕生，東方主義者的興趣也轉移到居住在「非西方」國家偏遠地區的農婦身上。這些農婦愈是不同、原始和粗野，她們就愈令人感到有趣以及富有異類情調(exotic)。簡而言之，亞令將Shimizu他者化，的確走在將她放在東方主義者觀點和慾望之下的刀口上。

　　孟娜·哈屯的例子也有他者化的情形。藉由錄影作品「距離的尺度」(Measures of Distances, 1988)，哈屯探索自己和母親的關係並且重新定義自己的主體性(註20)。亞令的注意力卻放在不同的焦點上。對亞令來說，「距離的尺度」的重要性似乎是相當表面的。展覽目錄上對這件錄影作品的節錄，背景是哈屯的身體、前景則寫滿阿拉伯文書法的影像，均直接地指涉哈屯的阿拉伯人的身份與文化。這種指涉則更進一步地揭露在亞令對哈屯作品的選擇和解讀之中。對亞令

而言，哈屯的其他作品諸如〈圍城之困〉(Under Siege, 1982)、〈談判桌上〉(The Negotiation Table)、〈雜音與分裂的變奏〉(Variation on Discord and Divisions, 1984)等等，均在追尋政治革命與人類自由。如果我們回想「西方」霸權媒體傳播之下，巴勒斯坦似乎永無止盡的戰事與恐怖行動，哈屯的巴勒斯坦身份及其政治意涵就使亞令的美學選擇有意義地多了。亞令這種他者化的美學政治，築基於譚妮雅·古哈(Tania Guha)所形容的「繞著哈屯創作的黑色政治內涵上打轉的誘惑」(註21)。

如果我們看慣了「她／他者的故事」展覽中哈屯作品裡令人恐懼的憤怒力量，再接觸「在可見之內」的哈屯作品〈淺空間〉(Short Space, 1992)，恐怕會非常地訝異。同樣的哈屯，卻有著截然不同的面貌。令人不禁懷疑究竟是 1989 年之後哈屯的藝術有明顯的轉變，還是這兩個展覽都牽涉了複雜的美學政治？

正如其名，「她／他者的故事」企圖展現少數族裔藝術家的藝術成就和懷才不遇的結構性文化經驗，並且引發對英國境內邊緣少數民族境況的討論。然而，在這樣的運作邏輯之下，這些「非西方」的女性藝術家卻不再是女人。換句話說，她們失去了她們身份／文化上的多元和差異。相對於「白人」的範疇，她們全部都是「黑人」。這其實就是帝國主義者簡單的二分範疇和階層化的產物：殖民者／自我／白人相對於被殖民者／她／他者／黑人（非白人）。

倘若要讚頌這些少數族裔藝術家介入「西方」現代主義的成就，同時又要區分他／她們與英國白人藝術家的不同，

對於亞令而言，或許最容易的方式便是展現他／她們共同的她／他者性，亦即「非白人」或「黑人」的特質。非常危險的是，亞令並不企圖挑戰架構這「西方」自我與「非西方」她／他者之間階層關係的主流意識型態。他只是拾起帝國主義者／殖民者／種族歧視者對所謂黑人範疇的定義與規範。對我而言，這是自我的她／他者化過程(self-othering)，換句話說，是少數族裔團體的自我邊緣化(self-marginalisation)與自我的區隔化(self-ghettoisation)。

另一個危險的暴力，則存在於亞令無力去處理這一群跨文化、種族、性別、族群、階級等藝術家內部的根本差異。這些藝術家的共同點除了作為她／他者的身份外，還有一種無名的同質性(anonymous homogeneity)。遺憾的是，這種自動被主流收編的作法或許達到了使這些少數族裔藝術家曝光的效果，但同時也因無能顛覆主流價值甚或與之談判而使得這些英國少數族裔藝術家面臨更加牢固的她／他者化命運。

然而，身為一個少數族裔的藝術家，亞令也面臨魚與熊掌不可兼得的困境。或許他的成就壓力夾雜在國際後／殖民論述、白人異情消費以及「非西方裔」移民的思鄉情調種種複雜情結的擠壓之下。從少數族群論述的立場發言總有站在雙面刀口上的曖昧與痛苦。處於白人主流論述所建築的封閉環境裡，少數族裔團體往往只被允許站在少數族裔的身份立場上發言。但是，為了要爭取這稀少的發聲機會，少數族群面對的是極大的她／他者化的危險與曖昧。前述所討論的自我她／他者化以及忽略差異的問題，或許是換取不輕易對少

數族裔開放的英國主流藝術機構之認同與肯定所付出的代價。

女性裸體作爲美的化身：現代主義的迷思

關於「她／他者的故事」，另一個我想討論的問題是，特別是（但不完全是）「非西方裔男性藝術家」從事現代主義藝術創作時，自覺與不自覺地對「非西方裔女性」施加雙重壓迫的問題。這一個場域，正是存在於「非西方裔藝術家」原生文化結構以及「西方」現代主義中二股父權壓制力量的匯流區域。

印度裔的法蘭西斯‧蘇薩(Francis Newton Souza) 1949 年到達英國。有別於英國其他少數族裔的藝術家，他在 1950 與六〇年代獲得極大的聲名及財富。1954 年，他應邀參加威尼斯雙年展的展出。1958 年，他代表英國到紐約參加古根漢國際獎。他獲得難以計數的獎項，亦代表英國和印度參加各種不同的印度藝術展演，並且和英國泰特畫廊、維多利亞和亞伯特博物館、維克菲爾畫廊以及印度新德里的國立現代藝廊均有不解之緣。作為一位少數族裔藝術家，爲何可以如此地享盡尊容、飛黃騰達？

若不論蘇薩藝術的品質問題，選擇與英國社會主流論述結合的藝術策略對於他在 1950、60 年代的成功有相當大的助力。但是，他的位置其實是相當弔詭與曖昧的。有些時候，他會展現對帝國主義與種族歧視的對抗，並且企圖去除自身主體性中的被殖民成分。他的方式則是宣示他希望被認定是一位藝術家而不是一位「印度」藝術家，或表現出對白人女

體毫無保留的享用與剝削。他說，「我第一次和白人女性做愛時，感覺到整個大英帝國都傾倒在我的床上。」(註23)法蘭茲·范儂(Frantz Fanon)將這種行為的象徵意義解釋地非常清楚：「當我的雙手不停地撫弄這些白色乳房之際，它們也同時攫取了白人的文明及尊嚴，並且將這些價值變成是我自己的。」(註24)

　　蘇薩對白人女性的渴望似乎也象徵了他對白人藝術家擁有的特權的渴求。他的現代主義創作實際上也與他的願望相輔相成。他的「印度」性別歧視與他的「西方」現代主義中的性別歧視便是藉著對性的表示互通心曲。他承繼了「西方」藝術以及早期現代主義中剝削女性的情色傳統(註25)。他的〈自畫像〉(Self-Portrait, 1949)與恩斯特·柯序納(Ernst Ludwig Kirchner)〈與模特兒的自畫像〉(Self-Portrait with Model)著實是孿生兄弟。柯序納〈與模特兒的自畫像〉中再現了一個自戀、性慾飽滿流動的藝術家，隨時準備和他的模特兒性交。

　　相對於他對白人女性的理想化／性物化，蘇薩的創作對待黑人女性則相當具有攻擊性。蘇薩的〈黑人裸女〉(Black Nude, 1961)似乎比德庫寧(Willem de Kooning)所做的〈女人一〉(Woman I, 1950-2)更加殘忍。總而言之，在蘇薩的情色藝術裡，女性—無論是白人或是黑人—都是性玩物，均為男性慾望服務。而他將黑人女性惡魔化的文化意義則需要簡短的分析。這樣的語言並不是蘇薩的專利，已經有數不清的所謂的現代藝術大師也使用相同的語彙。畢卡索(Pablo Picasso)名聞遐邇的〈亞維儂女人〉即是一個再清楚

也不過的例子。展現在這種原始主義(primitivism)的現代美學檯面上的，是對「非西方」女性身體的慾望和恐懼，而同時隱藏在幕後的則是龐大的資本主義與帝國主義機制對異族情調的總體消費和征服。而從另一方面來說，前述的語彙也表現出蘇薩面對黑人女性的恐懼以及亟欲驅逐她們的企圖。如果前述范儂分析黑人男性對白人女性的慾望是有效的，那麼蘇薩藝術中攻擊黑人女性的選擇，或許該被閱讀為他拒絕自身殖民歷史的存在。在此，黑人女性所代表的，是他急於丟棄的歷史──殖民印度所受的恥辱與閹割。

　　矛盾的是，即便蘇薩不甚喜愛「印度人」這個大標籤，他還是時時宣揚他那單面向的印度認同。他聲稱，他的藝術中兩項最主要而且彼此關係緊密的關懷──宗教和性──組成了他「唯一的」印度認同。正如其作品〈天上和地下的繁星〉(Stars Above and Stars Below, 1962)〈頭像〉(Head, 1963)所顯示的一樣，亞敏納序‧千得拉(Avinash Chandra, 1931～)這個與蘇薩同時期的知名印度裔畫家，也在蘇薩所謂的「印度特性」(Indian-ness)上大作文章。然而根據亞令的形容，這種所謂印度宗教與性的結合在當時深深地吸引了英國社會(註26)。這種風氣也造就了蘇薩和千得拉在英國藝術市場與藝術機構中名利雙收的景況。

　　綜觀「她／他者的故事」，將黑人女性性化的影像並不算少。蘇薩和千得拉並不是偶發的例子。為什麼他們都可以如此快速合理地認可這類印度認同的正當性？

　　讓我們先看看下面的一個事件。當某位畫廊代理商知道千得拉的印度身份，他便要求千得拉畫老虎與大象。千得拉

十分地氣憤，認為這商人的要求簡直是一種天大的侮辱，毫無考慮地拒絕他的要求(註27)。千得拉的憤怒或許可以分兩方面來解析。對於千得拉而言，或許繪畫老虎與大象根本稱不上藝術創作。況且老虎或大象做為刻板的印度認同象徵物更直接地指出他是個「印度藝術家」而不是個「藝術家」或「現代藝術家」。

不過，為什麼千得拉重複畫女人的性器官以及性交過程就是藝術呢？而為什麼這樣的題材作為印度認同的表現就不是一種侮辱呢？「西方」早期現代主義藝術中有一個深刻的父權迷思，亦即崇拜「天才畫家」及其「浪漫不羈的性慾」(註28)。女性與女性藝術家以及不少的男性在此傳統中均深受桎梏。當蘇薩和千得拉的原生文化中的父權幽靈碰上前述的藝術迷思，在「西方」文化霸權主宰藝術走向的邏輯內，將女人性化的文化便獲得了正當性。而這種對「非西方／女性／藝術家」雙重壓迫的邏輯，卻幾乎從未被反省過。

結語：「非西方裔女性藝術家」的困境

最後，我想以史碧伐克的話來描述「非西方裔女性藝術家」的困境並作為本文的結束：

> 在父權制度和帝國主義之間，
> 主體建構與客體形成的過程之間，
> 女人的身影消失無蹤，
> 並非褪入一種單純無染的虛無裡，
> 而是掉進一種暴力的穿梭往返之中，

而這就是

陷於傳統與現代化中「第三世界女性」

錯置的形象化。 （註 29）

後記：本文的英文初稿 *"Sexual Politics Within Minority Politics: The Other Story"* 曾於 1997 年三月在英國里茲大學發表。筆者要特別感謝Griselda Pollock, Molly Boyden, Alison Rowley, Lynn Turner以及 1997 年參與女性藝術實踐與批判理論課程同學的熱烈討論。筆者更要感激林珮淳以及吳瑪悧女士的激勵。由於她們不厭其煩的鼓勵，本文才能順利完成。此外，作者要謝謝殷寶寧女士以及阮啓民先生為本文的初次中文譯稿提供了不少有用的建議。

註釋：

1：亞令為英國後殖民論述雜誌《第三文本》(Third Text) 的創始人，並曾任該雜誌編輯。在所謂「黑人藝術」(Black Art) 的範疇裡，他是英國當代藝壇中最具影響力與爭議性的人物。目前，大部份研究英國「黑人藝術」的論述，幾乎均提及亞令與「她／他者的故事」。另外，必須強調的是，「黑人藝術」作為一個詞與一個範疇，都是問題重重的，限於篇幅，在此不特別討論。

2：其中包括一名來自台灣的藝術家，李元佳先生。

3：目前已有很多有關殖民與後殖民批判的著作，其中參見Patrick Williams and Laura Chrisman eds., *Colonial Discourse and Post-Colonial Theory: A Reader, Harvester Wheatsheaf,* 1993. Bill Ashcroft, Gareth Griffiths and Helen Tiffin eds., The Post-Colonial Studies Reader, London: Routledge, 1995.

4：「西方」(West) 與「非西方」這組概念的定位和內涵是必須要再被思考的，限於篇幅無法在此處理這個問題，因此用刮號來表示筆者對此範疇的質疑。

5：Rasheed Araeen, The Other Story, exhibition catalogue, London, 1989. [0]

6：「在可見之內」是一場大型的國際當代女性藝術巡迴展，主要由比利時籍的專業策畫人凱薩琳・笛賽格(Catherine de Zegher)策畫，美國波士頓當代藝術館共同協助籌備而成。1996年一月三十日至五月十二日於波士頓當代藝術館展出；同年六月十五日至九月十五日在華盛頓特區之國立女性博物館展覽；而後移師英國倫敦的白敎堂藝廊，展期是同年的十月十一日至十二月八日；最

後於 1997 年二月十三日至四月六日南下在澳洲伯斯的西澳藝術館展出。

7：筆者在此要以刮號來質疑這範疇本身的涵蓋性，基於其歷史發展特性(historicity)與文化特殊性(cultural specificity)，它在傳統上排除了「白人」勞工階級女性、同性戀女性、猶太女性以及「非白人裔」女性，主要以顛覆異性戀─中產階級─非猶太裔白人女性與非猶太裔白人中產階級男性之間的不平等性別關係作為運動的中心。

8：Kate Linker, *Representatioin and Sexuality,* Exhibition Catalogue, London, 1985 [0]。

9：Rey Chow," Violence in the Other Country", Chandra Mohanty et al ed., *Third World Women and the Politics of Feminism,* 1991, 82-3 [0] 。

10：Rey Chow, *Woman and Chinese Modernity,* 1991.

11：Gayatri Spivak, Explanation and Culture: Marginalia, quoted in Rey Chow," Violence in the Other Country", Chandra Mohanty et al ed., *Third World Women and the Politics of Feminism,* 1991, 82.) [0]

12：Gayatri Spivak," The Rani of the Sirmur: An Essay in Reading the Archives", *History and Theory,* vol. Xxiv, no. 3, 1985, 265.)

13：Rozsika Parker and Griselda Pollock, *Framing Feminism: Art and the Women's Movement 1970-1985,* London: Pandora Press, 1987, pp. 64-70.

14：Rasheed Araeen, op. cit., p. 106. [0]

15：例如：E.H. Gombrich, *The Story of Art,* 1961. H.W. Janson, History of Art, 1962.

16：Linda Nochlin, 'Why Have There Been No Great Women Artists?' ，, Women, Art, and Power and Other Essays, London: Thames and Hudson, 1989.pp. 145-178.

17：詳細的討論見Rozsika Parker and Griselda Pollock, *Old Mistresses: Women, Art and Ideology,* London: Harper Collins, 1981. Griselda Pollock, *Vision and Difference: Femininity, Feminism and the Histories of Art,* London: Routlege, 1988.

18：Rasheed Araeen, op. cit., p. 95.

19：參見Edward Said, *Orientalism,* London: Routelege, 1978.

20：Desa Philippi," The Witness Beside Herself", *Third Text,* no. 12, Autumn 1990.

21：Tania Guha," Andrea Fisher and Mona Hartoum", *Third Text,* no. 24, Autumn 1993, p.106.

22：Rasheed Araeen, op. cit., p. 11.

23：引於Rasheed Araeen, op.cit., p23.

24：ibid. [0]

25：對該傳統的分析與批判參見Norma Broude and Mary Garrard, *The Expanding Discourse: Feminism and Art History,* New York: Harper Collins, 1992.

26：Rasheed Araeen, op. cit., p. 29.

27：Rasheed Araeen, op. cit., p. 28.

28：欲知對於早期現代主義藝術中父權迷思的批判，參見Carol Duncan, *The Aesthetics of Power: Essays in Critical Art History,* Cambridge University Press, 1993.

29：Gayatri Spivak, Can the Sulbatern Speak? ed. Cary Nelson and Lawrence Grossberg, *Marxism and the Interpretation of Culture,* London, 1988, p. 286. [0]

藝術史中女性主義之評論

◉傅嘉琿 譯寫

藝術及藝術史中女性主義之源起

藝術史：女性、歷史及偉大

　　藝術史中女性主義的質詢始於 1971 年琳達・諾克琳(Linda Noclin)的文章：「為什麼歷史上沒有偉大的女性藝術家？」在她的回答中，她強調：

> 藝術並非一個天生異稟的個人，在前輩藝術家的影響下，或含糊而浮淺的說成是「社會力量」的作用下，成就的自由獨立活動，而是……發生在社會狀況下的一種社會結構中的綜合元素，由特定的社會機制操縱及決定，不論它是藝術學院、贊助系統、神聖創造者的神話以及藝術之為男性人或放逐者。

諾克林這初步的分析中潛藏的激進涵意，要等待被忽略的女性藝術家得到認定後，才算達到功德圓滿的探究。這就是一系列的自傳性及說明性研究的目的，包括伊蓮‧塔夫茲(Eleanor Tufts, 1974)、雨果‧孟斯特寶(Hugo Munsterberg, 1975)、凱倫‧皮特森(Karen Peterson)、潔‧威爾森(J.J. Wilson, 1976)之著作。

　　1976年，諾克琳及安‧蘇特蘭‧哈里斯(Ann Sutherland Harris)出版了《女性藝術家1550～1950》，這是她們在洛杉磯舉辦的重要展覽之目錄，引起了大眾對女性藝術家創作成就之矚目。她倆指出：此書絕非為了下結論，而是希望能拋磚引玉。然而，至今為止有關女性藝術家之專集仍然非常少，而且多半集中在十九世紀末及二十紀初。

　　七○及八○年代末，對女性藝術家作品及生平整理之著作繼續著，有艾莎‧侯寧芬(Elsa Honig Fine, 1978)、約瑟芬‧威得斯(Josephine Withers, 1979)、溫蒂‧絲蕾金(Wendy Slatkin, 1985)等人企圖補足標準藝術史之缺遺，然而至今也只承認了其接受女性存在的草率方式。這些資料整理也有以更詳盡的集冊出現的，如夏洛‧史翠弗‧魯賓斯坦(Charlotte Streifer Rubenstein)之《美國女性藝術家》(1982年)及克麗絲‧派蒂(Chris Petteys)之巨冊《女性藝術家辭典》(1985年)。

　　這些書在某種程度共同擁有不言自明的目的：即證明女性的成就，即使其不如男性「偉大」，而且試圖將女性藝術家置於歷史的架構中。正如此文於後將發展的，我們相信這方法最後是不攻自破，因為它將女性固定在一先存的結構中，

而不去質疑這些結構的有效性。此外，因為許多同樣的女性藝術家一再被重複討論，女性主義的藝術史幾乎面臨了創造它自己白種女性藝術家（主要為畫家）的標準之危機，這標準幾乎與其男性伙伴的一般具限制性及排他性。

對「偉大」的爭論，是第一代女性主義作家提出的議題之本質之實例。諾克琳強調學院機構在決定藝術成就中扮的要角，她向偉大的藝術家具有神秘而不可名狀的天才特質之神話提出挑戰。然而，正如諾瑪・布魯德（Norma Broude）其後指出的，她並未質疑男性觀點之偉大及藝術成就之權威及效力。

偉大的觀念是藝術家們企求的，根深蒂固；難以袪除。對諾克琳辯論的迴響旋及而至，毫不含糊，最誇張的要屬辛蒂・南瑟（Cindy Nemser）在《藝術語錄》（*Art Talk,* 1975）中的巧答了，然而，她也不知不覺地再確認了父系模式對女性藝術的相關性。他對天才英雄式的想法及女性「無所不能」的斷言，使女性對抗男性也自相對抗，這立場也是當時許多女性主義者試圖超越的；更重要的是，她忽略了去探討為何女性受壓抑以及如何努力改變這些情況，機構、觀念及目標的切要性，這些才是女性主義批評家的重點，下面將論及。如卡洛・鄧肯（Carol Duncan）在書評中指出的：南瑟在堅持藝術和偉大是宇宙性的前提下，排除了女性藝術「來自典型的女性之知覺及經驗」的可能性。

潔曼・吉兒（Germaine Greer）在蒐集最詳盡的女性藝術家之著作《障礙賽跑》（*The Obstacle Race, the Fortunes of Women Painters And Their Work,* New York,

1979)一書中，再度伸張「一個人不可能成為一個偉大的藝術家，如果他的自我被摧殘，如：意志力有瑕疵，生命力被驅逐而不可企及，精力被轉移至神經性管道。」布魯德再度指出吉兒將過去女性藝術家的作品放在男性藝術價值及成就的標準中衡量，沒有質疑的接收父權體系中偉大藝術的定義，吉兒的立場與南瑟並無二致。布魯德將此立場與希爾頓‧克拉瑪(Hilton Kramer)之立場比較。克拉瑪問道：「女性運動是否能推翻藝術批評的標準」，對布魯德及多數女性藝術史家而言，問題不在於不變的及不定形的「偉大的標準」，而是「這些標準所根據的價值」之特性及本質，亦即「偏狹的價值及男性文化之標準」。布魯德希望再審視作品被評為「好」或「壞」的基準。藝術家的標準為何？這些價值自何而來？它們代表誰的生活經驗？最後，那些生命的經驗及價值必然成為藝術的來源嗎？

在諾克琳之文章出現後十年，兩位英國藝術史家，羅西卡‧派克及葛蕾塞達‧波洛克(Rozsika Parker and Grisel-da Pollock)在《女大師：女人、藝術與意識形態》(*Old Mistresses: Women, Art and Ideology*)一書中，自早期的研究中採取基本的新方向，而拒絕價值判斷之批評。她們轉向分析女性之歷史及意識形態的處境與藝術，藝術生產及藝術觀念之關係，而質疑傳統的歷史結構下之認定。如此，她們也觸及另一個諾克琳之主要議題，即我們對世上事物的認知受到何種程度的制約──而且通常是誤謬的……，波洛克與派克指出；「藝術史被研究及評價的方式並非『中性的』、『客觀的』學術工作，而為意識形態的實踐。」她們承認「女

性與藝術及社會結構的關係與男性藝術家不同」，她們的目的是去「分析女性藝術家之事業而挖掘她們如何協調出其特殊之定位」。她們提出：

> 爲何要去否定藝術史中如此大的一部分，排除如此多的藝術家，拒絕如此多藝術品，只因爲其藝術家是女性？這其中流露了什麼有關藝術史的結構及觀念，它如何定義什麼是或不是藝術？它與誰協調藝術家的地位，那地位又意味什麼？

她們的書，如其所言，並非女性藝術家之歷史，而是分析女性、藝術與意識形態之間的關係。

在引用及確立解構方法在女性藝術之研究上，《女大師》與一般女性藝術家綜論書籍不同。在使用不同的方法，如性別結構及心理分析理論中，波洛克與派克「解構」了女性藝術家的形象及男性對女性身體魅惑的本質。

在諾克琳的第一篇文章與波洛克與派克工作間的十年，不同的藝術史家也做了許多有意義的修正工作，將在下文中討論。

第一代藝術與批評

因爲上述所討論的藝術史活動是以女性藝術家及批評家之活動爲前導並受其狀況左右，因此在這時簡介一下藝術及藝術批評中女性主義運動的歷史應是有用的。第一代的女性藝術家關注的是有關自然、價值判斷以及女性藝術生產的地

位問題，而且站在女性藝術批評發展的前線。

藝術中的女性主義運動始於 1960 年代末，由 1960 年代中期之廣泛的女性主義運動及政治激進主義所推動。自始，西岸與東岸所強調的即不同。紐約的藝術家、透過對各機構制度中的性別主義的批評，而尋求經濟平等及展覽中之同等機會，而西岸的藝術家們則較重視開發美學上的議題及女性知覺。

第一個女性藝術組織「革命中的女性藝術家」(Women Artist in Revolution, War)於 1969 年始於紐約。是自政治激進而並無關注女性問題的藝術工作者聯盟(Art Workers Coalition)分支出來。次年，露西‧李帕(Lucy Lippard)組織了「女性藝術家特別設置委員會」(Ad Hoc Committee of Women Artists)抗議畫廊及美術館對女性藝術家幾乎全然排除。她們對惠特尼美術館之抗議，使年度展於 1970 年自過去自五％至十％女性代表比率，提升至二十二％，這數字至今仍維持如此，即使女性激進主義仍不斷的進行。於 1971 年成立的「藝術中的女性」(WIA, Women in the Arts)於二年後在紐約文化中心辦了一項包括一○九位女性當代藝術家之主要展覽——「女人選女人」。這是接下來許多展覽中的第一個，其後累積在哈瑞斯及諾克琳籌辦的「女性藝術家1550～1950」。大約同時，女性藝術家也於 1972 年及 1984 年向紐約的現代美術館抗議其展出女性藝術之數量。

同時，其他組織亦同時成立以響應女性藝術之勃發及其引起的興趣。在紐約有 1971 開始之「女性藝術交流中心」(Women's Interart Center)；女性合作經營畫廊如 1972

年之A.I.R.畫廊及 1973 年之蘇活二〇，目前此二者都仍繼續活躍。在芝加哥有 1973 年成立的阿特米茜及阿克畫廊 (Artemisia and Arc Galleries)、菲絲・芮葛(Faith Ringgold)及其女米謝兒・華瑞絲(Michele Wallace)組織了「為黑人藝術解放的女學生及藝術家」以抗議黑人藝術展中排除了女性藝術家，1971 年黑人女性藝術家成立其組織「我們向那裡」(Where We At)。

在西岸，茱蒂・芝加哥(Judy Chicago)於1970年在佛瑞斯諾學院(Fresno State College)組織了女性藝術術課程計畫，次年，她與米麗安・夏比蘿(Miriam Schapiro)在加州藝術學院合作女性藝術計畫，結果是成功的「女人屋」展覽，此群體將一整間屋子包下，表達其透過女性主義的認知對女性生活的特別定義，一個女性意象的藝術造型，誇張、諷刺而幽默。這合作計畫旋即發展成二個分開的工作室：茱蒂・芝加哥的表演藝術群對女性表演藝術及風格的影響至今猶存，夏比蘿的日記寫作工作室也對女性主義及其他藝術影響深遠。夏比蘿於1975年回到紐約後，與南茜・阿查拉 (Nancy Azara)及他人成立「女性藝術學院」於 1979 年。「女性空間」為一非營利的畫廊及藝術空間，「洛杉磯的女性大樓」於 1973 年成立展覽空間、工作室及課程計畫，對女性藝術在加州的蓬勃發展舉足輕重。1972 年，「藝術界女性協調會」(Women's Caucus for Art)成立並在全國各地成立支會，希望為各界之女性藝術家提供支援並結集力量。其最初目標乃試圖糾正全美大學藝術學會(CAA)、學院中及藝術圈內不平衡的現象。在其研討會中，有關女性及藝術的主要議

題繼續的被提出並討論。

　　跟著這新發展而來的出版品也相繼出現，但通常壽命很短。例如：1973 年露絲・伊斯金(Ruth Iskin)編之《女性空間雜誌》只維持了三期，其中包括了重要的早期女性主義之宣言。壽命較長的東岸的《女性主義藝術雜誌》由辛蒂・南瑟及恰克・南瑟主導，而於 1972 年由「女性與藝術」的職員組成，在當代藝術批評中加入了女性主義的角度。對當代藝術家的訪談及歷史側寫，多半由南瑟主筆，雖偏向自傳性而非批評性，卻是極珍貴的資料，尤其在這資訊流傳得極為稀的領域中。一些評論性的議題也曾出現，如「藝術」與「工藝」之問題，以及女性特質之爭辯。1977 年，此雜誌突告停刊。據克莉斯汀・羅姆(Christine Rom)之研究，停刊原因並非經費，而出於其立場的混淆及衝突；成為一本替代雜誌，它並未符合讀者的期待，激進女性主義的觀點被削弱，夏比蘿、芝加哥、李帕等人也遭排擠。但，在女性主義成形的年代，它的確出版了一些重要的文章及議題。

　　1975 年，《女性藝術家新聞》出版，至今仍為主要的記錄女性藝術家活動、會議及展覽的地方。1977 年至 1980 年，洛杉磯的「女性大樓」出版《蛹：女性文化雜誌》(*Chrysalis: A Magazine of Womes's Culture*)。題目顯示女性主義運作下女人在個人及文化中的轉化，雜誌中也涵蓋了與女性主義有關的廣泛文化議題，包括女性主義與電影之文章，露西・李帕的重要論述，如文化與自然對峙中，男性與女性之差異及女性藝術作品中女性身體意象之展現。雜誌的編輯委員名單彷彿女性主義藝術研究之「名人錄」。此雜誌之停刊令人惋

惜。之後兩個加入的女性主義藝術文獻於今仍存的是《赫利孔‧奈恩：女性藝術與文字雜誌》(*Helicon Nine: A Journal of Women's Art and Letters*)於1979年出版，以及《女性與表演藝術》(*Women and Performance*)。

現今仍出版的兩個最重要的女性雜誌，其重點極爲不同是《異端》(*Heresies*)及《女性藝術雜誌》(*Woman's Art Journal*)，前者於十年前出版，提出「以女性主義出發來檢視藝術與政治」，成員包括女性主義藝術家、作家、人類學家、藝術史家、建築家、作家、人類學家、攝影家。每期並有專題：如女性與暴力、女同性戀藝術與藝術家、第三世界之女性、女性與建築、女性與生態……等，雜誌中有詩人及作家之原稿及分析和評論，對政治、女性主義、階級、種族問題具激進及國際之視野。

侯寧芬之《女性藝術雜誌》於1980年出刊，以出版歷史中各時期之女性藝術家之學術文章爲主而維持其聲譽。

在美國之外，女性主義藝術運動也方興未艾。英國的女性主義運動始於1970年代早期，與激進的女性主義問題密不可分，重視爲女性建立觀衆甚於尋求男女平等，因源自馬克斯主義之意識形態，而持其激進之政治角色。女性主義雜誌包括1972年出版之《肋排》(*Spare Rib*)仍然存在，1979年之《障》(*Block*)及《藝術史》均是女性主義文章之發表園地，早期之思想仍受美國女性主義者如諾克琳、李帕等人之影響。

在西德、瑞典及丹麥之狀況也大同小異，女性運動多源於1970年代初，義大利則稍晚，而走向政黨政治之極化。李

帕於 1975 年訪南澳洲,而催生其運動。據蘇珊・西瓦帕(Susan Schwalb)在〈世界的女性藝術家〉(*Women Artists of the World*)中指出,法國之女性藝術之組織遠在美國之後,李帕說:「法國的女性藝術常根據美國文化之女性主義觀點(如自傳性、自我意象、表演、傳統藝術)被定義,而忽略了法國女性主義更知名的世界性的心理政治理論。」

　　隨女性藝術運動而引起的是老一輩女性藝術家之重新定位,如李・克瑞絲娜(Lee Krasner)成爲抽象表現主義的先驅,路易絲・布吉娃(Louise Bourgeois)在 1950 至 1978 間只有六個個展,自 1978 至 1981 年間則有七個個展,並在紐約現代美術館舉行回顧展(1982 年),艾麗絲・尼爾(Alice Neel)在 1960 年代被忽略,終於在去世前得到肯定。儘管如此,女性藝術家如男性般被詳細研究的仍付諸闕如,將他們之藝術及歷史溶入現代藝術之發展的局面也尚未企及,甚至有女性藝術史家及批評家懷疑其可能性及切要性。

　　女性主義藝術的頭十年不僅高漲著憤怒,更有著結集成社的新氣象,企圖表達新的感知而發展新的藝術,帶著對藝術樂觀的信心提倡並性別化女性主義之覺醒。

　　七○年代早期的女性主義藝術家現在看來或顯得與文化網絡不協調或脫節,即使她們的問題至今仍未得到解決。典型的早期表現有南茜・史畢羅(Nancy Spero)及媚・史蒂芬(May Stevens)之作品傳達的父系權威的壓迫;西維雅・絲蕾(Sylvia Sleigh)及瓊・莎孟(Joah Sermmel)及漢娜・威克(Hannah Wilke)以較正面的身體知覺表達女性身體之操縱及墮落;米麗安・夏比蘿(Miriam Schapiro)、喬伊絲・

柯洛(Joyce　Kozloff)、哈末妮‧哈孟(Harmony　Hammond)試圖打破藝術與工藝之錯誤的階層關係；瑪麗‧貝絲‧艾德森(Mary Beth Edelson)則探討女性之原型如偉大的女神；茱蒂‧芝加哥及女性藝術史家則努力重建女性藝術史。

主　題

藝術與工藝

　　第一代的女性藝術家及批評家體認到展覽及畫廊中女性的低代表率，更重要的是女性經驗既未被肯定也未在主流藝術中被談論。現代主義的神話認定藝術家是處於主流藝術中被談論。現代主義的神話是認定藝術家是處於社會結構之外，故能無偏見及無限制的表達宇宙性經驗。然而，在歐美「宇宙性的視界」常同等於白人、中產的、男性視野。「遺漏乃一種機制，純藝術以它來加強權勢的價值及信念，並壓迫他者之經驗。」

　　有極大一部分的傳統女性創作傳達了女性經驗，卻因美學階層的「高」與「低」藝術之區分，而被區劃為「工藝」，成為無價值的藝術。布魯德在其論夏比洛一文中清晰的指出：裝飾藝術與裝飾的衝動對男性藝術家（如馬諦斯）是重要的解放觸媒，在女性傳統的裝飾作品中卻被視為「女性作品」，工藝更因其無法超越實用主義而被矮化。夏比洛之布拼作品及芮葛之手製〈女性族〉人像及敘事性的拼布百納被(Quilt)即企圖對此高低區分提出質疑。派翠西里‧孟娜蒂

(Patricia Mainardi)研究拼布百納被及哈末妮‧哈孟及柯洛之作品，重振裝飾藝術及工藝為表達女性經驗的有效藝術手段，並強調其政治的及顛覆的潛能。

最近，柯洛將作品透過地鐵及車站裝置藝術之委託案而移至公眾場合，滿足了女性藝術做更廣大的群眾訴求，及維持女性主義對裝飾藝術之提倡的雙重作用。夏拉‧魯賓生(Charlotte Robinson)之七年計畫將「純」藝術家與「工藝」布拼百納被製作者並置，也企圖排除純藝術與工藝之階層區分，更希望認同當代女性與前輩母親們的血脈相連。在《藝術家與布拼百納被》一書中，李帕言道：「布拼藝術已然成為女性生活及女性文化的重要視覺隱喻，其美學與特定女性生活風格、感性及『網絡的』政治息息相關。在李帕的馬克斯主義的政治性分析中，她指出，布拼的歷史傳達了藝術界鮮少承認的生產者、使用者及物體對象間的關係，因為它是階級與性別分隔下的產物，它是對被質疑的藝術某程度的經濟支援下的產物。」她發現是這種在階級中及性別中質化的兩極性，使實用物品降低價值。

對工藝藝術的注意造就了幾個展覽，但對女性透過工藝表達創作的意欲，批評界卻意見紛歧。支持者雖為數不少，而唐納‧克斯比(Donald Kuspit)卻宣稱：以裝飾為基礎的藝術背叛了女性藝術中批評性的潛能及企圖，他認為裝飾藝術乃屬權威性的現代主義之主流。

塔瑪‧蓋伯(Tamar Garb)也批評布魯德對夏比洛裝飾藝術之定位。布魯德試圖將夏比洛與男性傳統的抽象藝術家如馬諦斯與康定斯基串連而使之合理化。布魯德認為夏比蘿

之作品意欲流露而非隱藏其來源，承認其為具美學價值及表現意義的物體。據布魯德之分析，夏比蘿不止表達了女性的創造力及經驗，也滿足了「主流所追求的意義」這立論也是不攻自破。問題在，將現代主義與男性中心的隱喻範疇搓和，就如同承認主流已夠強大確立而能侵吞所有的細緻的顛覆，女性主義不該如布魯德般接收主流藝術史的將「藝術」與「工藝」置於分離的結構。蓋伯主張對裝飾藝術之探究應如派克在《顛覆的針黹》(*The Subversive Stitch*)一書中，將編織視為一種「文化的實踐及一個意識形態爭辯的場域」。因此，女性手工藝的歷史所隱含的政治意義超越了女性感知的本質，而涵蓋了權力與失權的論述、女性創造中的激進的衝動，藝術創作的歷史及受壓迫的意識形態。同時，工藝也隱含在頌揚女性文化符號與解除它們的爭論中。

女性感知及女性意象

第一代女性主義中最熱烈的爭論乃是女性感知及女性美學表現在當代藝術中的可能性，葛洛莉・奧倫斯坦(Gloria Orenstein)認為這是一個中心理論問題，雖然有關其存在的本質仍然曖昧不明，但女性感知的觀念卻能為許多女性帶來解放的趨向，包括對女性身體意象自覺地審視，廣泛的女性經驗及女性群的新觀眾。芝加哥及夏比蘿之〈女人屋〉即為一例。夏比蘿提出這是新題材的出現，內容是女人生活的經驗，新的美學形式因而受此新內容之主導。

在心理學、文學、藝術、音樂、社會學及教育學中，新近大量的研究指出女人認知現實的方式與男人大相逕庭，因

此對人類經驗有不同的期待及反應。幾世紀以來，我們的文化經驗是以男性的經驗及存在為主要的紀錄。

首先形成的問題及有關女性感知的本質及來源。是生物性的決定？或純粹為社會建構的？芝加哥、夏比蘿及李帕等人聲稱她們能夠辨識女性藝術中的女性的性別及身體的意象。然而，所謂的「心核意象」(central core imagery)或「陰戶圖象」(vaginal iconology)不僅是本質論者(essentialist)或情色性論述，也是一種政治的宣告。一種企圖挑戰女性劣勢及「陽具欽羨」(penis envy)的觀念，而再建立女性力量。

伊蓮‧修華特(Elaine Showaloer)稱她自己機敏而持平的研究為女性主義的生物評論(Feminist bio-criticism)，她的結論是：研究「生物性意象」有其「實用性及重要性」，但沒有任何身體的表現是不受語言的、社會的及文學結構的操縱。她的理想化的模式集中在一個女性文化的理論上，包括對女人身體、語言及心理的概念。而以其發生的社會結構之關係來解釋她們。

許多藝術家及藝評家現在將女性感知視為全然建構出來的。然而，即使相對於「女性感知」之「性別差異」(gender difference)之研究已取而代之，特殊的女性聲音之觀念，不論其為本質論者或意識形態結構論者，它仍然佔據著女性的思想。在法國的女性主義者尤然。朱莉‧克瑞絲提娃(Julia Kristeva)寫出有關女性的不同的觀念操縱支控了她在這世上的地位：

性別差異——它同時是生物性的、物理性的，且與
生產有關——由一種差異被翻譯，與主體及象徵的契
約，即社會契約相關：這差異存在一種與權力、語言及
意義的關係中。

許多當代的女性主義者現在的焦點是再現及性別差異的
問題，而非特定的女性感知。這些後現代的藝術家及作家相
信再現是各人社會中男女差異的根源，女性主義者與後現代
文化哲學家瞭解再現並非一種最終現實的模仿，而爲反映文
化視野本身的一種方式，是故不可避免地受政治的推動。它
透過一種對預設的性別觀念的再現而建構出差異，這種性別
觀念乃存在所有的機構及制度中及吾人之信仰系統和意識形
態的基礎中，男女認同的文化定義亦如是。

史蒂芬·赫斯(Stephen Heath)宣稱：並無所謂的垂手
可得的「男性」與「女性」的認同事實，這是一連串的區分
的過程。提克納(Tickner)強調這「區分在一連串論述（如醫
學、法律、教育、藝術、大眾傳播）的再現中被製造及再製
造。」藝術家瑪莉·凱利(Mary Kelly)同意：沒有先存的性
別，沒有本質的女性化……看它們被建構的過程，就是看其
再現差異的主導形式的解構的可能性，以及辨明社會秩序中
的從屬關係。

女性藝術史家的興趣也由女性感知轉向性別建構。她們
多數對「是否有女性意象存在的問題」斬釘截鐵的回答「不」，
但又全力支持當代女性藝術家。諾克琳主張的是社會建構的
女性感知，也承認成爲「女性」藝術家的確別具意義。布魯

德與瑪麗・蓋拉(Mary Garrard)更進一步指出：女性感知
必會影響其創造過程。

美國藝術史家在七〇年代對特定的女性意象相當猶豫不
決的立場，與同時的文學批評家的立場極為不同。那些批評
家專注於以女性之文本為主要來源，做為激進的文學批評。
他們的立場首先由安竺・李奇(Adrienne Rich)於 1971 年提
出聲言。

> 激進的文學批評，由女性主義的鼓舞，首先將作品
> 視為一種線索，傳達我們如何生活，我們以往如何生活，
> 我們被引導成如何去想像我們自己，我們的語言如何限
> 制了我們及解放了我們，命名的行為如何一直是男性的
> 特權，我們如何能開始觀看與命名──然後能夠全心的
> 生活。

珊德拉・吉伯(Sandra Gilbert)對此修正的需要做了更
徹底的工作。他認為女性主義的批評「希望能對所有偽裝的
問題解碼與去神話，這些問題在過去常掩蓋了文本結構與
性、文體與性別、對心理認同及文化權威間的關聯。」

伊蓮・修華特提出女性以兩種聲音說話，那些屬於「優
勢群體」的產生支配的社會結構及那些「沈默」或從屬的群
體。她將女性的寫作視為「雙重聲音的論述」，它們總是具現
了社會的、文學的、藝術的及文化的承傳，無論是屬於優勢
的或沈默的群體。對女性意象的研究可以對女性之為藝術家
的洞察力提供有意義的資源，如果能以上述之多重視覺文本

解讀之。

　　另有一小群美國藝術史家也在 1970 年代從事對女性感知的探討。葛洛莉・奧倫斯堤研究超現實主義的女性藝術家以及弗瑞妲・卡羅(Frida Kahlo)作品中之女性意象之特質。福瑞瑪・法克斯・荷弗瑞特(Frima Fox Hofrichter)指出茱迪・萊絲特(Judith Leyster)對誘惑及娼妓之主題之女性態度與相對之男性藝術家如法蘭茲・荷斯(Fransltals)或烏烈克的克羅瓦喬派(Utrecht Caravaggisti)有實質上的不同。她看中一位縫衣女不是性的誘惑者而是尷尬的犧牲者，拒絕挑情而具現家庭美德。瑪麗・蓋拉(Mary Garrard)在分析簡妲烈琪(Artemisia Gentileschi)之作時，也能從風格、關係及傳記性的證據提出女性觀點，強調其創造性及主體性。亞莉山卓・柯米妮(Alessandra Comini)在分析凱特・柯維茲(Kathe Kollwitz)與孟克之作品表現的悲哀時指出，前者更具深刻的宇宙性，而後者則主觀而個人化、所有的這些研究都以不同的方式指出，性別是女性創造或解釋意象時之重要因素，但並非因為其生理原因，而因其對人世之經驗與男性不同。

　　文學批評家指出要定義女性藝術之特異不同是件「滑溜而吃力的工作」。這差異精微而需要精準的找出微小而關鍵性的不同。如波洛克在研究瑪麗・凱塞特(Mary Cassatt)及波絲・瑪瑞莎(Berthe Morisot)與同時代的男性藝術家做對照時，指出「社會造就秩序下的性別差異構成了凱塞特與馬瑞莎的生活，而反過來構成了她們的藝術。」她深入的探究十九世紀末巴黎男性與女性藝術的不同。這不同是「社會結

構下的性別差異的產物，而不是想像中的生物性的區別」，這樣的研究更能「為女性經驗的特殊性做爭辯，而反駁女性因其自然而不可避免的狀況之特性被賦予的意義。」波洛克在性別建構上的研究使她的藝術史的門路加入了更前進的跨不同學術領域的方法論。

藝術中女性的性

女性主義的藝術及理論中相關的要題之一是對女性之性的探索。自從七〇年代女性主義運動之肇始，女性主義藝術家即再度觸及伸張她們的身體、性的感覺並表達在藝術之中，瓊安‧西摩(Joan Semmel)及漢娜‧威克(Hanah Wilke)激發了女性的性之表達，而否定過去在男性之凝視下的被動及理想化的女性意象。哈孟(Hammond)指出，在這種「女性中心」的藝術中，女性將自身展現為「強靭、健康、主動，並與她們的身體舒適的共存，與西方藝術史中，厭婚者對女人身體及身體功能的態度極為不同。」

媞克納(Tickner)指出這種訴求中最大的問題是認定女人會「找到一種文化的發言權來表達她們的性」。如赫絲及凱利，她對固定的性的定義保持保留態度。在父權文化下，女人沒有語言來表達她們的性。媞克納主張「當今(1978)最有意義的女人及情色藝術，是那屬於女人身體的去情色化及去殖民化；挑戰其禁忌；以及頌揚其痛苦的節奏、生殖及生育。」

第二代女性主義者放棄女性的性的問題，不再試圖重建被「殖民化」而疏離化的女性身體，而以性別差異的互動及

作用來解構它，如芭芭拉・克魯吉(Barbara Kruger)及瑪莉・凱利(Mary Kelly)之作品。

女性意象之為規範及禁制媒介之歷史研究

女性意象之本質在女性主義的藝術史中是一重要課題。當藝術史家開始將藝術想成「有目的的、積極的，切要的文化塑造者」，各種陳腐老套的女性典型包括：聖母、母親、繆思、妓女、魔妖、女巫，展現成男性主流文化中的符徵，標示著什麼是可取的 (聖母與母親)，而什麼是需要被壓抑及敎化的 (妓女、妖魔與女巫)。這些意象也因此被視為扮演正面的規範及負面的禁制角色。維吉尼亞・吳爾芙(Virginia Woolf)巧妙地將女性意象與文化符號之關係形容成是女人的「甘美的力量將男人以兩倍的尺寸反射出來」。

女性意象之為「文化表徵」 (如波那夫斯基語) 之負面功能有亨利・克羅斯(Henry Krau's)對羅馬及哥德雕塑中女性意象之討論；馬德琳・米納卡爾(Madlyn Milner Kahr)對第六世紀之迪萊拉(Deliah)主題之探究；琳達・赫茲(Linda Hults)討論女巫意象(1982)，這些研究顯示女人之為「萬惡之源」的觀念自中古時代起即深植於西方文化中。我們相信用波那夫斯基之圖象學分析或綜論這些女性意象，將能提供不同表現的視野，其中在不同的歷史狀況下，人類心靈的基本傾向將表達在特定的主題及觀念中。約翰・伯格(John Berger)也犀利的討論了藝術中女性呈現成男性恐懼及慾望的具體化的議題。他以「虛榮」之人格典型為例，說明男人如何透過女性裸體而道德化：「你畫一個女性裸體，因為你

享受著她，你放個鏡子在她手中而將此畫稱爲『虛榮』，你道德地定罪她，實則你爲著你的愉悅而畫她的裸體。」這象徵女性虛榮的鏡子的真正功能是讓她「默許她自己成爲景色，這是先決的要件」。

在這段文字中，伯格提出三個深具意義的課題：㈠在雄性社會中，以女性裸體達到虛僞的道德目的；㈡在男性藝術家享受畫及男性贊助者享受擁有的裸女中，爲女子的道德定罪；㈢以鏡子使女人成爲其自身物化成「景色」的共謀。還有其他無數的主題爲這類道德化形式之範例，如蘇珊娜(Susanna)、德萊拉(Delilah)、三女神(Three Graces)、奧德麗克(Odalisques)及妓女等。這些女性裸體處理的重點觀念是：「男人行動而女人現身。男人看女人，女人觀看自己被看。」

在《女人爲性物‧情色藝術研究 1730～1970》一書中卻無任何學者提出此，文章水準不一而乏創見。

如麗茲‧佛哥(Lise Vogel)指出的，焦點大部分都在男性藝術家透過女性意象，展現男人的情色經驗。她指出傳統的方法範圍自溫和的佛洛伊德派到慣例的圖象分析，也及於隱秘的厭婚者之層面。也有一些研究高藝術與通俗意象間之辯證的。但總脫除不掉傳統之藝術史之研究方法。

這文集中最富挑戰性的兩篇文章是最短的。亞莉山卓‧柯米妮(Alessandra Comini)在〈吸血鬼、處女與偷窺者在皇室維也納〉，討論了世紀末維也納女人的意象及性之轉變，及社會現象之反射。柯米妮也知覺到這些意象的觀者是男人。諾克琳在〈十九世紀藝術中之情色主義與女性意象〉中

指出，「情色」的意義被限為「男性的情色」。相對的女性創造的性意象則侷限於「在十九世紀現實的地圖中並無女性自身的情色疆土」。諾克琳並無進一步發展她敏銳的觀察，然而，她企圖以一個裸男的照片，創造一可笑的男性相對於女性的胸部為蘋果之隱喻。佛哥指出：「當代性關係之政治以此機械性的反轉而使男人成為性物是不對的。」波洛克也認為這不只是女性情色意象的傳統沒有對照之比較，而是女人之為身體、性物及販賣之商品的意義並無確切同等的男性之例子。

　　卡洛・鄧肯有另一套分析女性意象之方式，在 1973 年的兩篇文章中，她討論女性意象對觀者之影響，以及它們如何成為文化及意識形態之塑造者。在〈十八世紀法國藝術中的快樂母親及其他新構想〉一文中，卡洛將法國藝術中快樂母親及婚姻之愉悅的世俗主題之勃興，置於複雜的社會文化及經濟的範圍中討論，她的結論是：在社會及政治之轉型中，文學及藝術成為一種遊說，說服女人在新興的現代中產狀態中扮演「正確」的角色。

　　在〈二十世紀初前衛繪畫中之生殖與支配〉一文中，鄧肯討論藝術支配及定位其再現對象之力量。例如野獸派、立體派、表現派及裸女展現的是被動的、無力量的，且無臉部表情的，她們「被動提供的肉體」，是藝術家性精力的見證。這些女人是「他類」、「另一族」、「與文明與人類完全的相反」。這反映了男性在女權高漲之際，試圖支控文化。

　　在第三篇文章中，鄧肯同樣的，且比諾克琳更精確了「情色」的基本意義，它不屬「不言自明的具普遍性的範疇，而

藝術史中女性主義之評論

是經由文化定義的觀念，具有意識形態之本質」。在屈服的女性裸體與男性的性與藝術的意志之面對面的執著中，男性的「我」佔據了基本的直覺經驗的層次，這可視爲文化症候之表徵。

鄧肯也指出男性裸體基本上與女性裸體的處理即不同。馬諦斯之〈帶蝴蝶網之男孩〉是一個高度個人化及機動的存在，向自然對抗，並從事文化定義的娛樂。鄧肯堅持這些對男女裸體處理態度的不同深具意義，它具現化了不同的價值。她提出兩點意味深長的結論：㈠多數人被教育成相信藝術從不是「壞」的，它也與壓迫毫無關係。㈡藝術之爲眞、善、美的神聖的觀念乃產生自那些被賦予權力的文化塑造者的抱負。

她的文章與波洛克之〈女性意象出了什麼錯？〉於 1977 年同時出版，主要的突破在承認並辯明女性在藝術中的意識形態結構，以及女性及男性意象呈現的不對等。兩位都提供了圖象學及結構上的方法學，以爲進一步研究此主題的分析工具。

今日學術界跨領域本質已鼓勵了許多非藝術史領域的學者，來探索這些意象以爲其研究之資源。如布瑞・迪克斯塔(Bram Dijkstra)爲比較文學教授，研究女性意象從尼姑、聖母、病人於維多利亞中期，到吸血鬼及吃男人者在 1890 年代，從感傷的到惡毒的，當代藝術家如馬奈、狄加及雷諾瓦之作品也成爲其例。

史學家貝絲・艾文・李維(Beth Irwin Lewis)也研究 1910 到 1925 年之被謀害及蹂躪的女性意象，威瑪時期德國

藝術家之作品成為其例。與鄧肯想法一致的,她認為這是對女性聚集要求性及政治平等的一種反應,也是要挑戰既定的性別角色,從危險及異色的描繪轉向死亡及毀滅。

這些負面的女性意象至今猶存,如艾瑞克・費雪(Eric Fischl)及大衛・沙利 (David Salle)運用色情論述暴露它,並合法化女性之物化,給予這種物化新權威。

女性主義之藝術史家也不斷的超越物體對象 (但並不拋棄它),而研究女性在社會中的角色及地位。由此角度,她們站在修正藝術史的第一線,黑英洛(Christine Mitchell Havelock)從古希臘陶瓶畫之證據中,討論女性在希臘社會生死儀式中扮演之角色。康萍(Natalie Boymel Kampen)則集中研究描述工人階級男女平等待遇的銷售員階級之浮雕。她們對意象之考量是基於羅馬法律及歷史之研究,以及風格模式和性別及社會階層之關係。

雪曼(Claire Richter Sherman)則研究法國皇后。她分析晚期中古時代之官方文件中之法國皇后之描繪,而顯示女皇在君主時代之公眾生活中之重要角色。

從內容與風格上,將藝術當成歷史之見證,上述學者指出在父系社會中女人舉足輕重的角色。她們討論的作品也提出諸如:贊助系統、觀眾及作品功能之問題,這些都是藝術史家逐漸重視的藝術研究之課題。

另一個跨領域的研究,是神學家瑪格麗特・米爾斯(Maganet Miles)考察女性意象以為中世紀女性生活之資料來源,與目前流行的解構方法不同的是,她的方法可稱為再建構。她宣稱那些隱秘的教士社區所寫出的相當少量的神

學文本，被使用得太專斷且太具權威，無法眞正瞭解中世紀女人的生活。她辯稱：「文字及視覺的文章必需被用來闡明、校正及補充這些印象⋯⋯使我們眞正了解人們的生活如何組成，不管是心理上的，精神上的或智慧上的。」她相信以視覺意象爲歷史證據，可提供文書資料無法擁有的女性歷史的廣度及深度。

她也注意到這時期的意象常用來「塑造及反射男人的文化，爲著男性之利益」。她也提出男女詮釋意象之方式不同，因此她提出一重要的問題：「女人如何運用意象？從那些『男人戲劇』中塑造的女性意象，女人是否有可能得到正面及豐富的訊息？」這是尙待開發的園地。

歷史的再詮釋

不論在藝術或藝術史中，女性都企圖重建及再解釋過去女性失去的歷史。最知名的要數茱蒂・芝加哥的〈晚宴〉，一個五年的合作計畫（1973～79），意圖再現女性的壓抑及成就。在那件房間大小的作品中，芝加哥希望能創造對女性及女性藝術之尊重，而進一步促進社會改造，形成新藝術來表達女性經驗，並使藝術更接近大衆。這計畫牽涉大量的研究於歷史中之女性及過去之陶藝及針織技巧。然而它並未獲全面成功的肯定，沒有被機構收藏，也很少展出，即使它是第一代女性藝術中的重要代表作之一。芝加哥的下一個主要合作作品〈生育計畫〉（1980～85）則以較小規模分段展出。

〈晚宴〉被批評有幾個原因，主要是因它醒目的女性意象。克萊瑪(Kramer)稱其損害了女性的想像力。也有人指芝

加哥對陰戶比女性歷史更有興趣。加柏(Garb)認為此作以女性儀式如桌子佈置來打擊男性歷史之獨霸，表面上是顛覆，其實是滿足了現代主義求新的渴望。現代主義者的模式及獨佔性無法容納女性之手工生產於其意義之範圍中，因為現代主義之語彙排除了生產、接收及分配之狀況。

提格認為〈晚宴〉是在其尺幅及野心上值得肯定，但問題在它用了固定符號的女性化，而非後現代女性主義者探討的「非固定的女性化」。伊麗莎白·古德曼(Elizabeth Goodman)給予了最持平的看法：

> 〈晚宴〉既笨拙又打破傳統，它要求觀者以不同的角度來看世界……〈晚宴〉適逢其時，它在現代主義覺醒之時來臨，它以喧囂的調子、色彩及情感，乘上女性主義研究之浪潮；它認真的面對女性知覺的事實及誇張；它充滿了整個房間；它牽涉了四百位工作者；它不可被忽視；而它也不會消失。

第一代女性藝術批評

因傳統藝術批評不適合處理第一代女性主義藝術之問題及意象，女性主義批評家必須另尋出路。露西·李帕是早期研究獨立派藝術批評之重要人物。她高聲疾呼支持女性主義之藝術，因而危及她自身在傳統藝術界中已建立之地位。她的方法論是「無批評系統」，因為她將理論及系統視為權威的、有限制的及父權的。她也要向「矛盾及變化」開放。她

的成就在於對非既定之藝術的關注及詮釋，她自身即爲一替代機構，一個反藝術圈政治及對待女性藝術家之方式之批評的聲言。

她的「反理論」之立場也涉及新標準，以之評斷美學效果及溝通方式，但避免成爲既定之系統。她視女性主義對藝術之貢獻爲三種互動之模式：㈠集體和（或）公衆儀式；㈡透過視覺意象、環境及表演提高公衆知覺及互動；㈢合作、聯盟及集體或不具名之藝術創作。

李帕之作品傾向馬克斯主義及社會主義。1980 年代她開始致力於政治及激進之藝術。她在倫敦現代藝術學院籌辦之女性藝術展覽「議題：女性藝術家之社會策略」及展覽目錄文章〈議題與禁忌〉，囊括了美國及英國的政治藝術，包括媚・史蒂芬(May Stevens)、珍妮・荷斯(Jenny Holzer)、南茜・史畢羅(Nancy Spero)、瑪莉・凱利(Mary Kelly)及瑪麗・葉慈(Marie Yates)等人，此時她開始注意到不同國籍之女性藝術家之差異，對後來之女性藝術及批評也舉足輕重。

英美藝術狀況之不同在於：在美國主流中，社會藝術基本上被忽視，是邊緣的、暫時的，且於五年之內消長。在英國社會藝術則享有一小群有發言權及媒體管道之團體。藝術家可實質上加入並與左派政黨工作。進一步的理論研討中，可反映出此實踐之可行性。

在英國之女性藝術與文化中女性之地位較相關，而美國則較重意象及觀念。

到 1980 年，李帕已了解女性藝術旨在改變藝術之特性，不只是加入手工藝之傳統、自傳及敍事，全面拼貼或其他技

術及風格之創新，它更是一套意識形態、價值系統，一種革命的策略及生活方式，而且與社會主義不可分。

茉拉・羅絲(Moira Roth)為美國之女性主義藝術史家及批評家，將1980年代之女性主義理論分成二種：屬政治的意識形態的及女性間之精神連繫的，後者也涵蓋女神意象及女性間神秘的及情感間的連結。她並討論早期女性主義之工作，包括諾克琳及李帕等人有三項工作，㈠發現及再現女性過去及現在之藝術。㈡發展一種新語言來寫這些藝術。㈢對這快速發展及驚人產量的女性藝術之形式及意義，創造歷史及理論。她也問了一個關係重大的問題：「什麼能構成當今有效的女性主義藝術之批評？」她認為必須從事更具批判性之模式來詮釋這些藝術。

來自加州的女表演藝術家蘇珊・蕾西(Suzanne Lacy)認為女性主義藝術必須表達女性之社會及經濟地位之知覺。哈茉妮・哈孟(Harmony Hammond)將女性主義藝術家定義為：「一位以藝術來反映父權文化下成為女性之意義之政治知覺者」。瑪莎・羅斯勒(Martha Rosler)也強調在經過結集及高能量之階段後，更新的理論活動是重要的，她也試圖區分女性藝術及女性主義之藝術。後者與政治、經濟及社會之權力結構更不可分。

當代女性藝術家之選集有伊蓮娜・孟露(Eleanor Munro)之《始源：美國女性藝術家》(1979)及辛蒂・南瑟《藝術語錄》(1975)。孟露以《心理美學》(心理自傳)來分析藝術家。琳・米勒(Lynn F. Miller)及莎莉・史文生(Sally Swenson)之《生活與工作：與女性藝術家對談》(1981)則

較少先見。

1976 年，勞倫斯・阿洛威(Lawrence Alloway)出版了《七〇年代之女性藝術》，代表了以權威男性之聲音整理女性藝術之事件、問題及必需之目標。除了他，只有唐納・克斯比對第一代之女性藝術提出有趣之觀點。阿洛威雖不屬激進之女性主義，但也強調形式問題之外的意識形態。

儘管女性主義之藝術理論如此蓬勃，也有少數「明星」出現，但缺乏完整之統計資料。珍・蓋洛普(Jane Gallop)指出「平權」及「性別平等」上策略之不足，仍需進一步批判既定制度。賈桂琳・史基力(Jacqueline Skiles)則分析，在女性主義的改革中仍存在著一種欲進入系統或保持批判性之距離間之張力。

不論是第一代或第二代女性藝術都鼓勵政治上之執行，黛柏拉・雪莉(Deborah Cherry)稱其為將藝術定位於理論及實踐之層次，她說：「女性藝術家必須為自己創造意義，向藝術既定的本質及功能挑戰，反駁藝術是中性及無價值判斷的，打擊現代主義，認為藝術是非政治之誤謬。」

第一代女性藝術家、批評家及藝術史家已成功的揭發了藝術界的歧視，聲言改造，並給予當代及歷史之女性藝術家展現之機會。第二代之女性主義藝術家則採取不同之角度。與後現代主義之議題息息相關，她們的方法及分析更能跨領域，運用文學之後結構主義，心理分析、符號學及馬克斯之政治哲學。

第二代之藝術批評及方法論

　　與傳統方法論較一致的激進批評存在第二代女性藝術家中勝於女藝術史家。批評家較快接受新方法，因其較乏傳統。女性主義之文學理論及批評則接收解構及心理分析方法加上其既存之傳統，因此更完整的涵蓋了早期研究文學之女性經驗及感知。

　　兩種並存的女性主義之批評各有其一些不同點。在《差異的未來》（*The Future of Difference*）一書中指出早期女性主義思想強調「成為女人之狀況及經驗」，且試圖減少及降低差異重要性，因為不同於男人顯示不平等及繼續之壓迫。於是女人「開始為女人建檔」。第二代女性主義轉移重點至非「消減差異」而是「肯定它在研究中關鍵的重要性」。李帕將這兩種立場之對立性，稱為藝術為文化相對於社會主義者之女性主義。這些名詞透過對「女性」這一範疇之觀念而陳述出來。第一種立場有時稱為本質論者，將女性視為固定之範疇，透過社會及文化的機制而表現出來，較非經由內在的、生物的女性本質。它申張突顯及頌揚女性成就，在一分派的模式中流露出女性在這些範疇中受壓抑之本質及歷史。第二種將女性視為不確定的範疇，一直顯現在過程中，並在男性系統中，檢視女性之再現及意識形態之建構。不再去定義女性性別，而如提格納（Tickner）所言，議題成為文化本身之問題，在其中女性化的定義被塑造及爭論，在這其中，文化實踐並非來自或直接舖陳為生物性之上。第二代之藝術家及批評家較關注對特定的意義系統中產生的不確定之女性化之質

疑。提格納在紐約的新美術館(New Museum of Contemporary Art)之展覽「差異：論再現及性」之目錄文章中討論瑪莉・凱利、薇・洛瑪(Yve Lomax)及瑪麗・葉慈之作品，她說：「過程中的性乃露西・伊加赫(Luce Irigaray)形容之『女性尚未』(Woman As the Not-yet)。」

這裡所考量的女性主義最重要的成就在於承認再現及過程中的性的主體性(sexed subjectivety in process)之關係，並承認積極介入之需要，藝術家在此能產生共同的目標來「解開」女性化，拆除決定它的面貌及再現的特殊關係，並脫除它使男性化範疇成為中心安全的「驗明正身」的地位。

提格納並將此後發展之立場與對「心理及社會建構之性別差異」之理解連成一氣。

結果是改變重點自性別分工的平權努力，和文化女性主義所基於的再建檢視現存的生物及社會的女性特質，而轉向承認性別區分之過程，性別之不確定性及在父權壓迫的重重層次下，要挖掘一自由及原創的女性氣質是毫無希望。

比較瑪莉・凱利之 1973 至 79 之〈出生後交件〉(The Post—Partum Document)及茱蒂・芝加哥之〈生育計畫〉(1985 年)，兩者均為女性之生育及養育計畫，凱利在表現母

子關係中，較重理論及觀念，並根植於社會建構之母性及心理分析角度，芝加哥的作品則是神秘的、歷史的、經驗的，基於對女性的頌揚。

這兩派之藝術批評已引起方法論上之爭辯。不幸地，兩邊視爲敵對並過度簡化的扭曲對方。如黛博拉·雪莉以第二代女性主義者自居，而將第一代女性主義者推向生物決定之族群，這不盡屬實。第一代女性主義者雖經常檢視女性特質，卻也同時考慮生物性及文化之立場，但較確認性別差異，而第二代則解除女性化之迷思，再檢視性別差異之建構過程。

珍·維絲塔克(Jane Weinstock)爲電影拍攝家及批評家，她輕視「對差異之頌揚」及「他性之迷思」，(如第一代之女性藝術家南茜·史畢羅)，而希望藝術家能「展現迷思而非創造它。」(如伊洛娜·葛瑞芮(Ilona Granet)，珍妮·荷斯(Jenny Holzer)、瑪莉·凱利及芭芭拉·克魯吉等人，分析意義是如何組織而產生的，而解構其支控。南茜·史畢羅以西蒙波娃及海倫娜·西蘇(Helene Cixous)之論調辯解他者、女性本質及性別之切要性。史畢羅及維絲塔克之不同，代表女性主義藝術思想中兩種共存的理論：理解女性爲存在的、固定的，可挖掘的並時性之歷史時刻中及替代的研究性別結構之不確定過程。

提格納不將兩代視爲互相否定或分裂的。她不認爲史畢羅在伸張差異而認爲她是將「女性繪畫」與「女性寫作」連結。後者是法國女性主義者提及的。提格納解救了第一代女性藝術免於被放逐而再確認其努力的企圖。李帕也同時採納社會女性主義或激進文化女性主義之立場，不去分離女性主

義社會激進角色及對女性與歷史距差及大地連結之神話及能量之肯定。

波洛克的角度也較具包容性，她說：

> 避免擁抱女性代之陳腐典型，而以自然之性別同質化女性作品。吾人必需強調女性藝術之差異性、個別生產者及產品之異性。然而，我們必需了解女性因培養而非天生的，而共同擁有歷史中不同的社會系統所產生的性別差異。

這互動有效的展現了兩派女性主義者意識形態上之不同立場。兩者都有潛在的價值，雖然在本質上它們互相否定。

第二代中的當代藝術批評將女性主義視野帶入新的後現代方法論之中，如後結構主義，符號學及心理分析的批評。這類方法一直在成長，特別是克萊格・歐文(Craig Owen)之〈他者之論述：女性主義與後現代主義〉一文及一些女性寫作者兼創作者如瑪莎・羅斯勒、西維亞・柯巴斯基(Silvia Kolbowski)、珍・維斯塔克及凱特・林克(Kate Linker)、提格納及阿比格・所羅門格多(Abigail Solomon-Godeau)等人。女性主義之後現代主義批評也進入主流藝術雜誌，雖然代表率仍低。這類後現代理論的、政治解構策略的及與慾望有關的心理分析結構的與意識形態結構及意象化的女性之作品，也如批評般盛行。而第一代女性藝術作品則未得到堅實的評論。因此責任就交給自始至終以社會脈絡來處理女性藝術之批評家，來負擔其他女性藝術之批評。

這些新方法論與女性主義之批評雖已具影響力卻尚未充分的發展，歐文指出在「女性主義與文權的批評」以及「對再現的後現代批評」間之連結點，兩者都拒絕整合理論結構。然而，歐文觀察這並非「女性排斥理論或如李歐塔提示的男人給予它優先權，而是……他們向理論及其對象間的距離提出挑戰」。事實是，後現代主義及後結構主義之方法經常涉及女性主義及女性之拒絕權威的主導論述。歐文說儘管「女性的聲音」對打破主流論述在後現代文化中舉足輕重，理論卻「傾向忽視或壓迫」這種聲音。他提示「後現代主義或是另一種男人的發明，來排除女人。」

提格納質疑詹明信及德希達提出的「女性隱喻」指涉後現代之拒絕權威及主流論述。她質問這是否另一種女性的陳腔濫調，是一種流行的玩弄以避免心理分析及女性主義理論成為男性的主體，這樣的論述有使女性再次成為弱者及本質的文化及經驗的發聲，相對於文化、理論及智識。

姑不論這些危機，女性主義的後現代理論已非常豐富。如果，正如提格納相信的「女性主義是一種政治，而非方法論」，那麼應用及轉化各種方法論工具都是合法的，包括「男性理論」。不幸的是，在這種女性主義中，後現代主義的立場也常採取權威主義的形式。

方法論：藝術史

女性主義的藝術史方法論，正如其他領域之女性主義學術研究，已漸趨成熟，從企圖將女性主義加入傳統之研究方法到解構及批評其自身。方法常因個人之意識形態立場而不

同，而且受國籍制約。修華特將英國對國際女性主義批評之貢獻定名爲「分析性別與階級之關聯，強調大眾文化，馬克斯文學理論之女性主義批評。」她引述社會學家奧利佛‧班克(Olive Banks)觀察「在英國社會主義、馬克斯文化及女性主義之密切連結更甚於美國」。

提格納清晰的描述了英美分析方法的不同（並不一定指所有的女性主義者，而是後現代主義者談論性及再現之議題時）：

> 這些問題被美國批評家不斷地再述，大多是受華特‧班傑明(Walter Benjamin)、尚‧波德希雅(Jean Baudri-llard)、蓋‧迪伯(Guy Debord)及法蘭克福學派之影響。相對的英國寫作則傾向巴陀‧布列特(Bertolt Brecht)、路易斯‧阿圖塞(Louise Althusser)、羅蘭巴特(Roland Bathes)及歐洲導向之馬克斯主義、後結構主義、女性主義及心理分析。

美國女性主義的藝術史比批評起步稍晚，原因是㈠美國女性主義藝術史無似英國之激進的理論及方法的學院基礎，如馬克斯主義。一般而言，美國藝術史家缺乏對理論之興趣；㈡第一代的女性主義藝術史家轉向社會史之探究，而乏突破；㈢對歐洲之方法論不信任或無選擇之過度模仿，也使有潛力的擁護者趨避。

女性主義藝術史家首先感到興趣的是重申過去的女性藝術家之歷史，分析其地位，並批評藝術史之標準爲男性天才

的線性進化，藝術史教科書中藝術之階層如義大利文藝復興高於北方文藝復興，十九世紀法國藝術優於美國藝術，高藝術優於手工藝術，男優於女，這些都是藝術史家在面對這領域之本質時，要質疑的。

布魯德提出女性主義者要教育女人與男人，鼓勵教育制度之改革，而鄧肯及波洛克則更強調意識形態之瞭解及分析。因此女性主義的藝術史之任務不再只是取得納入及承認，也要進一步批評藝術史而再造它。如史維拉娜·愛波 (Svetlana Alpers)提出重寫藝術史，找出過去所注意及忽視的。

儘管如此，第一代的美國女藝術史家很少一致的實現這樣的批評。安·蘇特蘭、哈里斯與波克間的討論適切地反映出第一及第二代女性主義者之不同。哈里斯在將女性藝術家納入藝術史中時 (如《女性藝術家 1550～1950 年》)，頌揚名聲與其評價標準不可分，而波洛克則不強調這些關係，而認為社會結構中的產物必須暴露出來，而發現女性被定位於其中的方式。

除了強而有力的聲言之外，第一代女性主義之藝術史常排除方法論，這類保守的傾向也呈現在如戴安·羅素(Diane Russell)對藝術的女性主義學術研究上，她指出兩種方向：尋找資料及研究觀念構想之傾向，而並未提出新的方法論。她認為女性主義的文學史家在運用其他領域的方法上較為前進。而英國在 1980 年即已出版幾篇較激進的文章，如波洛克之〈女性意象錯在哪？〉(1977)，提格的〈身體的政治〉(1978)，是對女性的性表現在藝術中的學術及心理的分析。

安絲雅・凱琳（Anthea Callen）之《美術與工藝運動中之女性藝術家 1870～1914》於 1979 年出版。羅素的文章正於大量學術作品生產及改變方向的轉折之初，所以遺漏之處尚有可原，但也顯示了美國學者不太注意美國以外的其他研究，直到最近才漸有。

瑪麗・蓋拉及諾瑪・布魯德之《女性主義與藝術史》論文集中，除了對女性之成就加以肯定，也將女性受排除及歧視的政治放入男性藝術中檢視、辯證。它雖比其他論著前進一些，但在方法論上仍以嫌含糊而保留。她倆對波洛克及派克之〈女大師〉一畫中引用之解構主義及符號學之方法論，也未透徹理解，只視其爲馬克斯社會主義者。蓋拉與布魯德引用之馬克斯主義之方式較爲侷限，合併了藝術史與歷史，沒有更修正而前進的方法論，她們回到尋找刻意的品質，「視藝術如何在歷史中作用，且作用的如何地好。」這方法再度伸張了對偉大藝術之歷史定義之霸權。她們認爲波洛克提出的「藝術也構成意識形態，它不只是說明意識形態。」忽略了藝術的形式層面而變成歷史。事實上，波洛克的方式適爲其反，她像多數解構主義的女性藝術史研究，透過形式及內容，研究意識形態。

即使訓練精良並深思熟慮的美國女性主義藝術史家，也苦於在意識形態上之矛盾情結。惠特尼・薛維克（Whithey Chadwick）在《女性藝術家與超現實主義運動》一書中討論女性之劣勢，在超現實主義者對女性開放的態度及女性藝術家在這群體中的角色之眞實性之下，仍然有著女性的衝突與矛盾。在她的研究之下，這些女性藝術家突顯爲強烈的個別

性格。但薛維克並未探討這些女性藝術家如何調節或屈從於其受壓抑的地位。她的書填補了一些女性藝術家之空缺，但方法傳統也乏理論性。

有一些女性藝術史家也開始質疑這領域之結構及價值，並進一步發展新方法來檢視女性藝術家之處境及地位。美國學者有著較激進之策略，如鄧肯討論男性權力結構塑造及支控女人，諾克琳也從男性藝術中解析女性意象，她著重於權力、意識形態及性別差異之本質。

悠妮斯·麗普敦（Eunice Lipton）論狄加之畫，在藝術史中之社會學模式邁進一步，詳細地分析了女人地位之改變，特別是狄加作品中十九世紀之妓女。但書中未論及那時代女性之觀點，狄加對其意象之態度及畫它們的理由。

安絲雅·凱琳在研究美術與工藝運動時，避免著重於中心人物及代表作的傳統方法，而討論女性在工藝中教育之意義，在當代維多利亞女性的觀點中藝術與工藝的地位，女性活動之文化制約。

當今最詳細而貫徹地闡明激進的女性主義藝術史之學者，要屬在英國的波洛克，她結合了馬克斯主義、心理及分析及解構理論。她稱自己的地位是「斜置於馬克斯文化理論及歷史實踐」中，「在藝術被生產的社會本質中，不僅是封建的、資本的，而且在不同的歷史方式中也是父權的及性別主義的。」她向馬克斯主義的優先條件挑戰，而指出「性別關係中的支控及利用，不只是補足最基本的階級衝突……」她下結論：

藝術史中馬克斯主義與女性主義的關係不是互相修補，必須有效地攻擊馬克斯主義之解釋的工具及其分析布爾喬亞社會之運作方式，以及其意識形態，以便指認布爾喬亞女性特質之特殊結構關係，以及掩蓋了社會及性別對立事實之神秘化的形式。

波洛克之女性主義方法學，超越了藝術史領域之解構及拒絕價值判斷之批評。她建議的方法「集中在解釋女性藝術生產的歷史形式」，她的研究涵蓋了現代哲學及對社會、階級、性別及意識形態之批評觀念，而非固定可處理的資訊用於藝術作品上或以藝術作品來說明它。她的方法也超越社會藝術史以藝術作品來記錄事件；它與作品本身複雜的脈絡息息之相關。

我們必須處理多重歷史的互動、藝術符碼、藝術界之意識型態、生產的形式、社會階級家庭與性別及他們的互相決定及依賴，必須精確的連成一氣，但在不同的結構關係中。

波洛克之文〈現代性與女性化之空間〉是一個絕佳的例子，運用了她的新方法論。她尋求一種「現代主義男性神話之解構」。這文章強調了性別差異乃社會建構的。她說明其觀念：㈠對女性藝術家恢復歷史的數據，而反駁成見及伴隨的藝術史領域之解構；㈡創造一「理論架構來解釋研究女性的藝術」以及「性別差異之理論及歷史之分析」。她以此方法運

用空間的範圍決定性別差異的社會秩序如何構成了凱塞特
(Mary Cassatt)及波絲・瑪瑞莎(Berthe Morisot)之生活，
而進一步構成其作品。

　　她的文章提供了女性主義藝術史的模式，不只檢視女性
被置於男性之陳腐典型中之地位（這仍是有效的方法，由鄧
肯及其他人執行），更劃出男性世界之外女性所擁有的疆土。
她的證據來自藝術作品本身。她論及：「雖然凱塞特及瑪麗
莎並無逃離其歷史塑成的性別及階級之個體」，她們的女人
之地位提供其不同之視野。他們的作品不是反映這情況而是
被這情況所建構。她指明研究女性藝術之問題為其女性特質
之產品，或僅為被結構女性之反射。「女性特質為一被壓迫的
狀況是無庸置疑的，但女性以它活出不同的目的，女性主義
分析目前不只要探討她的限制，也及於女性協調及重新設計
那地位的具體方式」。波洛克對女性主義研究之本質所採取
的立場，不同於七〇年代之女性主義作家，她們試圖發現、
揭開及重申女性藝術家之重要，或是在男性結構中或是與之
分離。

　　為女性藝術家撰寫專輯固然重要，但若只根據偉大藝術
家之模式，只會加強其限圍及偉大和天才的浪漫觀念。

　　女性主義究竟改變藝術史研究至何程度難以衡量，主要
是第二代女性主義者涉及了後現代及解構之思想。然而，正
如吾人所見，女性主義並非自足的方法學，而具世界視野，
它的衝擊一時無法追溯，但最後終會意義非凡。它並不加諸
藝術史一種標準的宣示或封閉的系統，那只是試圖記述過去
及現在藝術之有效及無效。相反的，女性主義提供一對文化

及藝術的生氣蓬勃及繼續進行的批評，它超越了對生產對全
新考量的女性問題、藝術之價值判斷及藝術家之角色問題。

作者群簡介

陸蓉之

比利時布魯塞爾皇家藝術學院肄業，美國加州州立大學洛杉磯分校繪畫碩士，以水墨畫、複合媒材創作爲專長。1989 年返台從事藝術評論工作，著述領域以現代、後現代藝術，以及女性藝術爲主，曾任朝陽科技大學視覺傳達設計系主任、東海大學美術系暨研究所副教授，目前任教於實踐大學視覺傳達設計系。

賴明珠

1989 年至 1993 年留英。1994 年以《日治時期台灣東洋畫之發展》(*The Development of Eastern-style Painting* (*Toyoga*) *in Taiwan during the Japanese Occupation, 1895-1945*) 一書，獲得愛丁堡大學東亞研究所文學碩士。留英晚期，開始思索閱讀有關社會藝術學與女性主義對美術史理論之影響與方法學的應用，並對論文中提及的台灣女性東洋畫家，產生繼續追蹤探討的興趣。返台之後，相繼完成鄉原古統(多數台灣女性東洋畫家的指導者)、黃早早及黃新樓、張李德和、陳碧女及台灣傳統閨秀畫家范侃卿和蔡旨禪等人之研究報告，先後發表在藝術家雜誌「女性藝術」專欄，及台北市立美術館出版的《意象與美學》一書中。

賴瑛瑛

現任台北市立美術館編審、輔仁大學歷史系副教授。專長爲美術史、比較文化、美術行政。論述主題爲複合藝術——六〇年代台灣複合藝術研究、山水畫與風景畫中的空間意識等。

羊文漪

德國海德堡大學歐洲藝術史博士候選人。曾任台北市立美術館展覽組籌劃與研究，參與多項展覽如 1995 年「台灣當代藝術」澳洲巡迴展，1995 年與 1997 年台灣參與「威尼斯國際美術雙年展」，發表多篇著作於國內外藝術刊物。

薛保瑕

1980 年師大美術系畢，1995 年獲紐約大學教育學院藝術博士學位，現任教於台南藝術學院造形藝術研究所。

曾參與重要的展覽包括：1991 年紐約「台北──紐約蘇荷區藝術家聯展」、美國史密斯美術館「另一邊的文化：當代中國畫家在美國」；和在台北市立美術館的「台北──紐約：現代藝術的遇合」、1992 年紐約「亞裔女性新形象──我的眼睛對美有時是模糊的」、1993 年紐約「亞洲藝術新風貌──紐約亞洲之月專展」、1994 年洛杉磯的「建立文化的橋樑」、1995 羅馬的「他者──距離」、1997 年「洛杉磯國際藝術展：東方的燈籠」、日本長崎縣立美術館的「和平」展、1998 年韓國「第五屆Pyong Taek國際藝術季」、北京中國美術館的「世紀‧女性」展等等。

簡瑛瑛

台灣大學外文系畢業，美國羅格斯大學英文碩士，伊利諾大學比較文學博士，現任教於輔仁大學比較文學研究所博士班。專研東西比較、女性研究與第三世界文學與文化。近年積極參與女性藝術作品的研究，從女性主義觀點切入評析，開闢出本土女性美學園圃。主編《台灣女性文學與文化》專號、《認同‧差異‧主體性：從女性主義到後殖民文化想像》，著有論文專書《女性主義與中西文學／文化》。

吳瑪悧

1979 年淡江大學德文系畢業，1986 年德國杜塞道夫國立藝術學院畢，現任教於台北師範學院美術系。

曾參與的重要展覽包括：1995 年「台灣藝術」澳洲巡迴展，1995 年 46 屆義大利威尼斯雙年展，1995 年德國國際小型雕塑三年展，1996 年香港藝術節「走出畫廊」，及 1998 年台北雙年展：「慾望場域」；1998 年台北市立美術館舉行的「意象及美學──台灣女性藝術展」及 1998 年德國波昂女性美術館的「半邊天──華人女性藝術展」。

林珮淳

美國密蘇里州立大學藝術研究所畢業，1997 年獲澳大利亞沃隆岡大學藝術創作博士。1998 年榮獲 21 屆中興文藝「西畫獎」，現任教於中原大學商設系。

曾參與重要展覽：1991 年「女我展──女性藝術與當代藝術對話」，1993 年台灣省立美術館「女性詮釋 1994 年系列」個展，1994 年台北

市立美術館／台灣省立美術館「2 號公寓」聯展，1995 年台北市立美術館「相對說畫」個展，1996 年台北市立美術館雙年展，1997/1998 年台北市立美術館「二二八美展」，1998 年台北市立美術館「意象與美學——台灣女性藝術展」等。

侯淑姿

台大哲學系畢業，美國羅徹斯特理工學院影像藝術碩士，亞爾佛瑞德大學雕塑系特別學生，美國國際攝影博物館永久保存檔案管理及攝影質材保存證書班取得證書。1997 年起任林濁水國會辦公室助理，負責文化藝術專案政策之推動。

曾參與重要展覽有：1992 年於美國羅徹斯特理工學院攝影藝廊個展「迷宮之徑」，1993 年 Alfred 大學個展「不只是為了女人」，1995 年伊通公園畫廊個展「不只是為了女人」，1996 年美國紐約市同步空間畫廊個展「窺」，1997 年台北市帝門藝術教育基金會個展「窺」，新莊文化藝術中心聯展「盆邊主人」，1998 年台北市立美術館「意象與美學——台灣女性藝術展」等。

陳香君

英國里茲大學藝術史博士候選人以及海外研究獎學金(ORS)學人。近日發表之展覽目錄文章為《鬼魅傳奇／鬼屋幢幢：英國女性藝術家三人尋鬼探蹤聯展》，'A Tale of Ghosts: Haunting Houses by *trace*' (University of Leeds, June 1998)。譯著包括《「新」的傳統》（台北遠流，1997）以及《擴充論述：女性主義與藝術史》（合譯著，台北遠流，1998）。目前正翻譯一本從女性主義角度介入藝術史的經典名作：Griselda Pollock, *Vision and Difference: Femininity, Feminism and the Histories of Art* (London, 1988)。

傅嘉琿

師大英語系畢業，美國北卡羅萊納州立大學藝術碩士。曾任教於銘傳大學商設系，現為美國市立紐約大學研究中心藝術史博士候選人，同時任教於紐約派森設計學院。發表多篇著作如〈紐約現代藝術中的女性主義‧多元文化及同性戀文化〉、〈新抽象：論八〇年抽象藝術之後現代性〉、〈論女性藝術與女性意象〉等於國內外學術刊物，研究專長以西洋美術史、台灣當代藝術為主。

女書店之友

入會手續很簡便，享受權利多多！

參加辦法
- 預付3000元以上作爲購書之用，卽可成爲會員。

會員利益
- 免費獲得女書店每月新書目錄
- 享有購書折扣優待
- 享有優先訂購特價圖書權利
- 享有會員專訂圖書服務（以性別研究或女作家作品爲限）
- 免費獲贈《紙上女書店》書訊

會員郵購圖書辦法與規則

- 凡女書店之友郵購圖書均可獲九折優待（特價品及代訂圖書除外）。
- 郵費由購書會員負擔，按實際郵資扣抵，郵資約爲書價二成，購買數量愈多，郵資攤得愈低。
- 訂單可用郵寄或傳眞訂購，會員編號及簽名須與所塡資料符合。
- 已寄出之書刊，除缺頁或裝訂錯誤，恕不接受退換。

女書系列 fembooks(6)

可以眞實感受的愛——

瑞典性教育教師手冊

愛瑞克・先德沃爾暨瑞典國家性教育委員
會（Erik Centerwall and Skolverket）　**編著**

劉慧君　譯

《可以眞實感受的愛》一書，是瑞
典國家教育部編製給瑞典學校教育使
用的全套參考教材。本書以新的角度
探討性與親密關係的議題，引用許多
兒童及青少年的生活案例，並以青少

定價250元

年的經驗及其提出的問題爲基礎所形成的教育方式來做分析。
本書的內容是專爲增進成年人與青少年的溝通、對話而設計的
，目的是希望每一個學生，在成長的過程、學習性與愛的路途
上，都能覺得自己被瞭解與受到尊重，進而培養出正面看待、
經營親密關係的自信與能力。

　　瑞典性教育運動有兩個我們不應忽略的特點，第一是
它起緣於對女性生育自主權的爭取，因此具有根深柢固
的女性權益意識；第二是它視性爲私密關係的一環，強
調的並不是毫無條件的性，而是性的正面力量，與歡愉
自在的親密關係。因而《可以真實感受的愛》這本手冊
的英譯本問世之後，旋即被各國奉爲性教育的圭臬。

　　　　　　　　　　——**劉毓秀**（台大外文系副教授）

◆**本書榮獲世界性學協會頒贈1997「最佳性教育課程」
大獎！**

女書系列 fembooks(5)

女性‧國家‧照顧工作

劉毓秀　主編

定價300元

　　一九九六年五月，女性學學會接受台北市社會局委託，就女人托育、照顧、安養問題舉辦一場「女性‧國家‧照顧工作」的研討會，本書即收錄會中所發表的七篇論文，分別是：

(1)女性、國家、公民身分

(2)女性家屬照顧者的處境與福利建構

(3)殘障照顧與女性公民身分

(4)台灣的托育困境與國家的角色

(5)解讀台灣長期照護體系的神話

(6)建構「性別敏感」的公民權：從女性照顧工作本質之探討出發

(7)兩性分工觀念下婚育對女性就業的影響

　　以上論文試圖打破過去將照顧者（女人）和被照顧者一併關入私領域，使其隱形化的論述與做法，而從整體女性的觀點，重新發掘、分析、詮釋照顧工作，並思考運用國家資源、政策與制度，來解決照顧問題的可能性。

　　照顧工作，包括小孩、老人、殘障、病患，乃至平時家人的照顧，是人民生命的最基本需求，也是女人的最沉重負擔。現行制度和習俗之下的照顧工作，以『愛』的名義束縛著眾多女人，令她們成為做牛做馬的奴工。我們主張由國家承擔照顧工作，『由女人做媽媽』轉為『由國家／政府做媽媽』；『國』，必須成為『家』，人民之家。

　　　　　　　　——**劉毓秀**（台大外文系副教授，女性學學會理事）

女書系列 fembooks(4)

同女出走

柯采新（CHESHIRE CALHOUN） 著

張娟芬 譯

定價250元

　　婦女運動和女同志運動之間，一直存在著微妙的互動張力：同女運動的主體性雖然日漸顯現，但在理論上仍然過於依賴女性主義；而女性主義在處理同女議題時，明顯地力有未逮。本書是美國寇比大學（COLBY COLLEGE）副教授柯采新的四篇期刊論文合集，她明白提出「分離同女理論與女性主義」的主張、同女的政治策略，及對異性戀霸權的分析，對於此刻的台灣，有非常重要的意義。這是有志於同志運動的人不可不讀的一本書。

　　在此時引介柯采新的作品，對台灣同女運動論述可能帶來莫大鼓舞。在思量同女與婦運的離合關係時，柯采新提供給本地女同志的衝擊，或許將會和她帶給譯者張娟芬的啟示一樣動人。

　　——陳宜武（淡江大學英文系副教授），中國時報開卷版

◆中國時報開卷版專文評介！
◆關心婦女運動和同志運動者必讀！

女抒系列 herstory

她們的故事是女人
身處密室的秘密盟友，
男人不說，學校不教，書店不愛，
文評家不屑，甚至被道德家判為禁書。
但當女人起來要求完整的歷史時，
我們便要與反叛的、挫敗的、成功的、
奮戰的她們聯手出擊，
重視女人書寫的傳統，

在反省與參照後，繼續我們的/她們的
故事。

女抒系列

1. **覺醒** 定價 $180
 凱特・蕭邦 著 楊瑛美 譯

2. **不再模範的母親** 定價 $220
 蘇芊玲 著

3. **有言有語** 定價 $200
 江文瑜 著

4. **一個女人的感觸** 定價 $200
 王瑞香 著

5. **愛走就走** 定價 $230
 丘引 著

6. **回首青春** 定價 $200
 李元貞等 著

7. **她鄉** 定價 $230
 夏綠蒂・柏金斯・吉爾曼 著 林淑琴 譯

8. **來自卡羅萊納的私生女** 定價 $300 元
 朵拉思・愛麗森 著 嚴韻 譯

9. **我的母職實踐** 定價 $210 元
 蘇芊玲 著

女書系列　fembooks

數千年的人類歷史一向是男人在發聲、在行動、在記
錄，女人則默默無言、被看、被占用，從來女性主體
性的思考不但稀少，且難以流傳。本系列試圖從各個
角度全面勾勒女性主義思考的軌跡。不同時空地域的
女性如何在父權體制和資本主義的陰霾下尋覓一線
曙光，照見自己的身體、需要和感覺，並進而發展女
性主義理論、取得行動的著力點，改變自己和世界。

女 書 系 列

1. 女性主義理論與流派　　　定價＄300元
　　顧燕翎　主編

2. 女兒圈：台灣女同性的性別、家庭與圈內生活
　　　鄭美里　著　　　　　定價＄270元

3. 女性新心理學　　　　　　定價＄150元
　　珍・貝克・密勒　著　鄭至慧　等譯

4. 同女出走　　　　　　　　定價＄250元
　　柯采新　著　張娟芬　譯

5. 女性・國家・照顧工作　　定價＄300元
　　劉毓秀　主編

6. 可以眞實感受的愛：瑞典性教育手冊
　　愛瑞克・先德沃爾暨瑞典國家教育部　著
　　　劉慧君　譯
　　　　　　　　　　　　　定價＄250元

7. 女性醫療社會學　　　　　定價＄300元
　　劉仲冬　著

8. 女／藝／論：台灣女性藝術文化現象
　　林珮淳　主編　　　　　定價＄320元

女書店

1994年4月，台灣有一群女人，

因為愛女人的浪漫情懷和執著的使命感，

共同打造了一間屬於女人自己的屋子──女書店；

她是中文地區第一家女性主義專業書店。

1996年3月8日決定自體繁殖開始出書，

分為「女抒 herstory」、「女書 fembooks」兩大書系，

1997年精心策劃出版「彭婉如紀念全集」，

清晰與完整地為女性書寫持續發聲。

女書系列 fembooks 8

女/藝/論 --台灣女性藝術文化現象

主　　編　林珮淳
作　　者　陸蓉之、賴明珠、賴瑛瑛、羊文漪、薛保瑕、簡瑛瑛、
　　　　　吳瑪悧、林珮淳、侯淑姿、陳香君、傅嘉琿
發 行 人　蘇芊玲
出　　版　女書文化事業有限公司
　　　　　台北市新生南路三段56巷7號二樓
　　　　　電話 02-23638244　傳真 02-23631381
登 記 證　局版北市業字第162號
郵　　撥　18246901女書文化事業有限公司
封面設計　康玫玫
總 經 銷　吳氏圖書有限公司
　　　　　永和市中正路788-1號五樓
　　　　　電話：02-32340036　傳真：02-32340037
印　　刷　鶴立印刷事業有限公司
初版一刷　1998年9月30日

定價：320元
ISBN 957-98484-8-1

本書感謝國家文藝基金會贊助印行

國家圖書館出版品預行編目資料

女/藝/論：臺灣女性藝術文化現象 / 林珮淳主
編. --初版. --臺北市：女書文化，1998 [
民 87]
　　面；　公分. --(女書系列fembooks；8)

ISBN 957-98481-8-1(平裝)

1.藝術－臺灣－論文,講詞等2.婦女

臺灣－歷史

909.207　　　　　　　　　　　　87012257